我要和你一起聽音樂

許麗雯—著

Music

Let's Enjoy the Classical Music World

大人不能不知道、孩子不可不熟悉的經典音樂！
讓巴洛克、古典、浪漫樂派的偉大音樂家們，
為你親自演奏適合孩子們仔細聆聽、欣賞的經典樂章，引導孩子進入古典音樂的殿堂。

全彩特繪插畫，以想像力引導孩子 是家長與老師教導孩子古典音樂的基礎教材，更是打造親子音樂圖書館的基石。

國家圖書館出版品預行編目資料

我要和你一起聽音樂／
許麗雯 編著 —再版—臺北市：信實文化行銷，2012.3
　　　面；　公分 —（What's music；18）
　　　ISBN: 978-986-6620-45-4（平裝）
　　　1. 音樂欣賞　2. 古典樂派

910.38　　　　　　　　　　　　100025167

What' s Music 018

我要和你一起聽音樂

作　　者：許麗雯 編著
總 編 輯：許汝紘
副總編輯：楊文玄
美術編輯：楊詠棠
行銷經理：吳京霖
發　　行：楊伯江、許麗雪
出　　版：信實文化行銷有限公司
地　　址：台北市大安區忠孝東路四段 341 號 11 樓之三
電　　話：（02）2740-3939
傳　　真：（02）2777-1413
www.wretch.cc/ blog/ cultuspeak
http://www. cultuspeak.com.tw
E-Mail：cultuspeak@cultuspeak.com.tw
劃撥帳號：50040687 信實文化行銷有限公司

印　　刷：久裕印刷事業有限公司
地　　址：新北市五股工業區五權路69號
電　　話：（02）2299-2060～3

總 經 銷：高見文化行銷股份有限公司
地　　址：新北市樹林區佳園路二段 70-1 號
電　　話：（02）2668-9005

更多書籍介紹、活動訊息，請上網輸入關鍵字　高談文化　華滋出版　搜尋　或　九韻文化　搜尋

出版序

《我要和你一起聽音樂》
為孩子設計的第一場古典盛宴

　　華滋出版在音樂出版的領域中迭創佳績，深受讀者們的喜愛，但我心裡總是在想，這些歷經數百年一直被傳唱不息的經典音樂，許多都是音樂家們還在青年時期的創作，他們早慧的天賦，在當代即被譽為神童。這些現在被我們尊稱為音樂大師的他們——莫札特在六歲、貝多芬在八歲、蕭邦在九歲，就已經開始作曲。

　　翻開小時候的音樂課本，會發現當時大家隨著老師哼唱的曲子，幾乎都是出自這些大師之手。這些曲子經常隱藏在龐鉅的樂曲當中，可能只是單一樂章，也可能是被裁減的數個短小音節。當然，還有許多是音樂家專為孩子們所寫的獨立創作，例如：《卡農》、《快樂的打鐵匠》、《魔鬼的顫音》、《玩具交響曲》、《小星星變奏曲》、《小夜曲》、《鱒魚》、《野玫瑰》、《匈牙利進行曲》、《仲夏夜之夢》、《乘著歌聲的翅膀》、《小狗圓舞曲》、《夢幻曲》等這些耳熟能詳、輕快悅耳的輕鬆曲調，或是略帶憂傷、恬靜溫馨的浪漫音符，亦或是雄起起氣昂昂、振奮人心的進行曲，都經常出現在電影、連續劇、卡通、廣告、電視、咖啡廳……等等場合裡，成為現代人生活的一部分。

但除了會哼唱這些曲調之外，我們都了解它們嗎？二十世紀最常被演奏的曲子是《D大調卡農》，現在，這首曲子經常被改編成搖滾樂、爵士樂，甚至是狂野的吉他演奏曲，成為網路上爆紅的曲子，但你知道卡農其實是一種「曲式」嗎？家長們都會說：「學音樂的孩子不會變壞！」學習音樂雖不一定要學會精湛的演奏技巧，但一定要懂得鑑賞音樂。懂得欣賞音樂的人，終身受惠不盡。台積電董事長張忠謀說：「經營事業之外，我最喜歡的就是聽古典音樂。」古典音樂歷經淘鍊，蘊涵深刻的情感與支撐生命的力量，能讓人心靈沉澱、豁然開朗。

　　當我們都發現，其實孩子們天天都與古典音樂為伍，在古典音樂的薰陶中成長時，聰明的你會不會把握住這難得的機會，和孩子們談談音樂背後的故事？說說樂聖貝多芬用音樂寫日記的精彩事蹟，那些得罪他的人都被寫進曲子裡去，留下一些令人聞之莞爾的軼事；談談老約翰‧史特勞斯以音樂作品向世人表達他的意見與立場的用心；而舒伯特的創作，又是如何將文學與音樂結合在一起，留給我們許多膾炙人口的藝術歌曲。我們常常在廣告影片中聽到韓德爾的《水上音樂》，陣容浩大、氣勢磅礡，但你是否知道，那是為了巴結以前得罪過的皇帝而創作的曲子？

　　生活當中不能缺少美好的事物，包括：音樂、藝術、文學，它們之間息息相關，交錯發展，藉著閱讀、傾聽、經驗交換、用心思索，可形成每個人的獨特風格。高談文化一直以來堅持邀請讀者，用眼睛欣賞高品質的美的閱讀元素；用耳朵聆聽美麗的樂章；並且用心思索這些人類的經典作品背後，深刻而感人的創作故事。

《我要和你一起聽音樂》是針對親子共讀，所設計、規劃的系列叢書，精選日常生活中大家耳熟能詳、趣味盎然、輕鬆悅耳，既通俗又好聽的古典名曲，不僅述說曲子的由來及創作背後的故事，更以提綱挈領的方式，介紹音樂家生平並兼談音樂小常識。本系列收錄的名曲，年代跨越了巴洛克樂派、古典樂派、浪漫樂派、國民樂派到現代樂派，概括了音樂史上重要音樂大師的精心傑作，是一部大人不能不知道、孩子不可不熟悉的經典音樂精選集，用心的父母親會跟著孩子一起倘佯在音樂的世界裡，讓巴洛克、古典、浪漫樂派、國民樂派、現代樂派的偉大音樂家們，為你親自演奏適合孩子們仔細聆聽、欣賞的經典樂章。

　　藉著《我要和你一起聽音樂》的出版發行，要特別感謝長期以來對高談音樂書系支持與鼓勵的大小讀者們，您的支持與指正，是我們向前邁進的最大動力。

華滋出版總編輯

許麗雯

目錄
content

巴洛克時期（1600-1750）

古典樂派(1770-1830)

浪漫樂派(1820-1910)

巴洛克時期（1600-1750）

　　巴洛克（Baroque）一詞來自葡萄牙語，原為建築和繪畫用語，意謂「變形」、「型態不規則」的珍珠，有著「誇張、異常、不圓滿、怪異」的意思。不過巴洛克時期的音樂跟這些形容並沒有直接的關連。這個時期的音樂風格強烈，力求表現，因此逐漸地開拓出歌劇和單音歌曲等新形式。文藝復興時期的複音音樂，則於此時在德國發展成精緻巧妙的賦格曲。

二十世紀最常被演奏的曲子

帕海貝爾：《Ｄ大調卡農》

Pachelbel（1653-1706）：Canon and Gigue for 3 violins & continuo in D major

創作年代：1700年

樂曲長度：3分56秒

　　《Ｄ大調卡農》是巴洛克時期的室內樂作品，採用數字低音手法，以三把小提琴與大鍵琴作四部合奏。最早引用這首曲子的電影，是1980年的《凡夫俗子》（Ordinary Peoeple），此後這首曲子就一再出現於歐美電影中，特別是《克拉瑪對克拉瑪》（Kramer vs. Karmer），劇中以合唱團方式呈現後，更是知名於全球。

　　近年則是因為韓國電影《我的野蠻女友》中，女主角全智賢在台上獨奏，而聲名大噪，她在演奏前，還先聲明演奏版本是喬治・溫斯頓（George Winston）改編的卡農。隨著電影熱映，《Ｄ大調卡農》也再度流行於台灣。

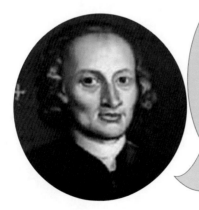

音樂家簡介

帕海貝爾是1653年生於德國紐倫堡的德國作曲家，比巴哈大35歲，以管風琴和合唱作品聞名當時。不過他目前最為知名的作品，卻是因為在電影頻頻出現而廣為人知的《Ｄ大調卡農》，也是二十世紀演奏次數最多的曲子。

喬治　溫斯頓是八〇年代的新世紀（New Age）鋼琴家，他以鋼琴獨奏改編這首卡農也紅極一時。因為近年的美國婚禮上，許多人也常拿它作為配樂，所以電影裡也常被拿出來調侃。

　　最近在線上影音網站Youtube，有位韓國學生以電吉他彈奏了「搖滾卡農」，一時受到矚目，後來又發現這位改編者其實是台大學生JerryC，又再度引發熱烈討論與比較，為卡農一曲增添了新的話題，也顯示出《D大調卡農》不分世代，受到大眾的喜愛。

卡農（canon）

　　「卡農」是一種對位作曲法（contrapuntal），就是樂曲中的一道主旋律，接連地出現在其他聲部上，例如帕海貝爾的《D大調卡農》，先由第一小提琴呈現主題，然後第二小提琴、第三小提琴依次接續著模仿同一道主題，因此作曲家要考慮到當主題在未完全奏完，即被其他聲部模仿的情形時，所遇到旋律交疊時的和聲問題。

　　在帕海貝爾的《D大調卡農》中，純粹是以模仿為聲部基礎，算是比較簡單的。在巴哈的《賦格的藝術》（the Art of Fugue），或是貝多芬後期的鋼琴奏鳴曲和弦樂四重奏，則將卡農的技巧發揮到極致，是很難辨認出來的對位寫作方法。

數字低音（figured bass, basso continuo）

　　數字低音是巴洛克時代很流行的一種演出型式，又稱「通奏低音」（thoroughbass），因為它在整首曲子會一直存在，扮演著提示和聲的角色。

　　數字低音會用到的樂器，一定會有能演奏和弦的樂器，像是大鍵琴、管風琴、魯特琴、吉他，或豎琴，而指揮通常由彈奏大鍵琴或管風琴的人擔任。這個人很少需要舉起手來指揮，整個樂團是聆聽他的和弦彈奏提示，來統合樂曲。

　　除此之外，還要一個像是穩定軍心、提示和弦根音的樂器，如大提琴、古大提琴（viola da gamba），或是巴松管等低音樂器。

艾·比爾於1775年製造的管風琴，現收藏於萊比錫。

自然舒展的美妙意境

巴哈：《G 弦之歌》

選自D大調第三號管弦樂組曲 BWV1068

Bach, Johann Sebastian（1685-1750）：

Air on the G-String from Orchestral Suite No. 3 BWV1068

樂曲形式：弦樂曲

作曲年代：1731年

樂曲長度：5分41秒

　　音樂可以陶冶性情，尤其是一首精緻細膩、平緩規律的曲子，更可以使心情平靜、精神安定，巴哈的作品通常都具備這些優點，《G 弦之歌》就是其中最為膾炙人口的曲子。

　　《G 弦之歌》是他「柯登時期」的作品，這時巴哈三十多歲，創作以管弦樂與室內樂為主。巴哈創作了四首《管弦樂組曲》，採用當時流行的法國舞曲的形式寫成，華麗而典雅，《G 弦之歌》就是從巴哈的《第三號管弦樂組曲》第二樂章選出。

柯登城堡的遠景。柯登的五年可說是巴哈的創作巔峰時期。

描繪巴哈兩百歲誕辰紀念音樂會的版畫。此音樂會於1885年在巴黎音樂院舉行。

　　整首樂曲分為兩段進行，各自反覆演奏一次，不過實際演出時，後面的大段落通常會被省略。樂曲的開始慢慢奏出的旋律，呈現出樸素的歌詠主題，有著巴洛克後期的夜曲風格。在主旋律的進行下，弦樂器的撥絃聲襯托出主旋律溫柔婉約、深情款款的特點。第二樂段的長度與篇幅比較長而且豐富，情緒的起伏也更為明顯。低音部持續又規則的伴奏下，自然舒展的旋律產生了深遠的美妙意境。

　　《G弦之歌》是「曲調」（Air），非常具有歌唱性，聽了令人忍不住想跟著哼唱，常常被音樂家拿來在音樂會上單獨演出。它的旋律優美動人，德國小提琴家威廉（August Wilhelmj）還把它改編成小提琴曲，並以「G弦上的曲調」來命名。巴哈原曲為D大調，但是改編之後，為了使樂曲能只以小提琴上的G絃演奏，威廉特別將它改成C大調，巧妙地運用了G絃的最低音域，聽來蕩氣迴腸、回味無窮。

　　《G弦之歌》曲調單純、旋律悠揚，任何人聽過都覺得心情平靜，精神也變得非常舒暢。巴哈在這首作品中沒有標記出速度記號和表情用語，沒有約束演奏者要以何種速度與節奏來演奏。後來威廉在改編時，才寫下「慢，且富於情感」。

巴哈的入門曲子是哪些？

B小調第二號管弦樂組曲──《詼諧曲》

《小步舞曲》，選自瑪格達蕾娜

D小調雙小提琴協奏曲 BWV 1403 第二樂章《不過份的緩板》

一定要聽的名曲是哪些？

《儆醒之聲》選自第140號清唱劇、《耶穌，吾民信望之喜》選自清唱劇

六首《布蘭登堡協奏曲》、《郭德堡變奏曲》

巴哈題獻《布蘭登堡協
奏曲》的親筆手稿

音樂家簡介

巴哈是西洋音樂史上最有才華、最偉
大的音樂家。信仰上帝非常虔誠的他，1723
年因《約翰受難曲》而受到肯定，被任命為萊
比錫樂長，統管該區所有教堂的音樂活動。他
為鍵盤樂器寫下的《十二平均律》上、下卷共48
首、《無伴奏大提琴組曲與奏鳴曲》和《無伴
奏小提琴組曲與奏鳴曲》，被譽為是鋼琴、
大提琴與小提琴的「聖經」，因此後世
感念其貢獻，尊稱他為「音樂
之父」。

多虧孟德爾頌

　　巴洛克時期的音樂家只能為王公貴族服務，因為一般的小老百姓沒有能力付錢聽上流社會的音樂。音樂作品這時只是一種消耗品，曲子的賞味期只有一次，演奏過的樂譜，經常像廢紙一般被丟棄。幸好巴哈的第二任妻子安娜，一直都將巴哈的手稿保存得很完整。

　　雖然巴哈在世時享有盛名，但他過世後，就像退出螢光幕的明星一樣，被人遺忘。七十年後，孟德爾頌偶然發現巴哈的宗教音樂《馬太受難曲》曲譜，經過他的推廣，才重新喚起人們的記憶，認識巴哈的崇高價值。

孟德餌頌肖像

高度音樂創意的鍵盤技巧

史卡拉第：C 大調奏鳴曲《狩獵》

Domenico Scarlatti（1685-1757）：

Sonata for keyboard in C major, K. 159（L. 104）"La caccia"

樂曲形式：奏鳴曲

創作年代：1685年

長度：2分48秒

　　史卡拉第為大鍵琴所寫的奏鳴曲中，留傳到後世的大概只有五百五十多首，但這些都不是一般維也納古典樂派所稱的三樂章或四樂章的鍵盤奏鳴曲，而是採取練習曲（etude）曲式寫成，只有一個樂章，長度頂多五分鐘上下的小品。

　　像是《狩獵》這首奏鳴曲，是以觸技曲的手法寫成的，之所以會有狩獵的別名，是因為此曲的開頭很像當時狩獵時吹奏獵號的聲響，也是史卡拉第最知名的奏鳴曲作品。

音樂家簡介

　　史卡拉第和巴哈、韓德爾一樣，都生於1685年，他的父親是音樂史上著名的巴洛克時代作曲家亞歷山大（Alessandro），但是小史卡拉第後來離開義大利，到西班牙和葡萄牙發展，就再也沒回到家鄉，所以他的作品與義大利本土作曲家有些不同。雖然當時流行的義大利語歌劇他也有寫，不過他大量的大鍵琴奏鳴曲，這種數量和樂器型式在義大利本土作曲家裡非常少見。

雖然是這麼短的作品，但這些奏鳴曲卻被人視為巴洛克時代最有藝術價值的鍵盤珍寶，原因是史卡拉第在這些作品中，探索了其他同時代作曲家沒有發掘到的鍵盤演奏技巧，同時發揮出非常高的音樂創意，即使是以現代的鋼琴彈奏，也一樣充滿了美感。

　　史卡拉第的奏鳴曲受到西班牙民俗音樂的影響甚深，他有時會採用吉他音樂或方當果舞曲的節奏。不過，史卡拉第的作品，不像巴哈經過二十世紀以來一百多年的整理後，有了清楚的樣式和曲譜可供閱讀和瞭解。史卡拉第還未被整理、校對出來的奏鳴曲，數量還相當地多。

觸技曲一定要聽的名曲是哪些？

E 大調，K20——此曲強調左手的大跳躍。

D 小調，K27——這是左手在右手的左右兩邊交叉跳躍的名曲，這首曲子很有西班牙方當果（fandango）舞曲的影響。

G 小調，K30的奏鳴曲——有「小帽觸技曲」之別稱。

D 小調，K141號奏鳴曲——這首曲子是練習右手快速換指在同一音上彈奏的技巧，明顯地是受到西班牙揚琴之類的民俗風格所影響。

觸技曲

　　觸技曲（toccata）這個字，在義大利文是「碰觸」或「觸鍵」的意思。觸技曲最早出現在文藝復興時代後期的義大利北部，一開始都只是鍵盤作品，而且是一手伴奏，而另一手則趁機展現高深、艱難技巧的鍵盤作品。

　　後來觸技曲流傳到德國，在巴哈手中被發展成更完整的樂曲，尤其是在他的管風琴賦格曲中。後來也開始有巴洛克時代的作曲家，寫作各種不同樂器合奏的觸技曲。一般說到觸技曲，都比較會聯想到節奏固定、強調快速和艱難彈奏技巧的樂曲。舒曼和普羅高菲夫的鋼琴觸技曲，都是依這種觀念去創作的音樂。

正在彈琴的巴哈肖像，現收藏於萊比錫。

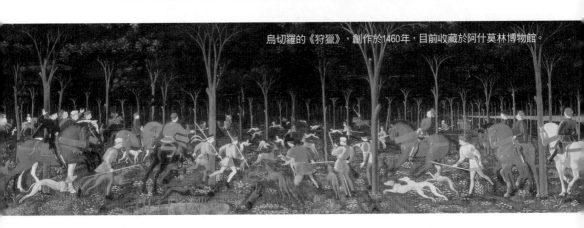

烏切羅的《狩獵》，創作於1460年，目前收藏於阿什莫林博物館。

派頭十足、氣勢宏偉

韓德爾：《水上音樂》第二組曲

Handel（1685-1759）：Water Music - Suite No.2

樂曲形式：管弦樂作品

創作年代：1717年

長度：4分鐘

《水上音樂》這首曲子，你一定在電視上的房地產廣告中聽過，展現出氣勢宏偉的歐洲優雅風範，非常適合作為婚禮音樂或是儀典開場之用。其實這首曲子是當初韓德爾為了英皇遊河而寫成，自然是派頭十足。

韓德爾在1717年共創作了三套《水上音樂》組曲，這個移動樂團陣容相當龐大，有五十位樂師在船上演奏，讓喬治一世邊遊河，還可以一邊欣賞音樂，據說喬治一世對曲子相當滿意，一路上反覆演奏了三遍。

不過因為是戶外演出，體積龐大的大鍵琴無法帶到船上，原本應該是指揮者坐在大鍵琴指揮的演出型式，勢必得做一些改變。此外，韓德爾考慮到這曲子是要在戶外演出，特別採用法國號、雙簧管和巴松管等樂器，以增加音樂的響亮效果。

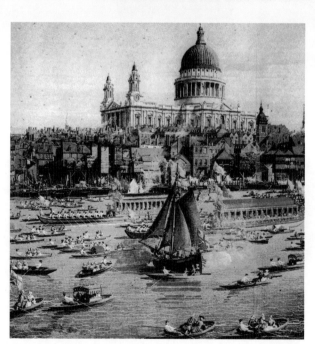

卡那雷托所繪的《十八世紀的倫敦》。

傳說韓德爾之所以創作這首曲子，是為了彌平他和英皇喬治一世之間的裂痕。原來英皇喬治一世即位前，是韓德爾家鄉漢諾威的爵爺。韓德爾曾任職於漢諾威宮廷樂團，1712年他利用假期赴英演奏，得到英國女皇安妮的賞識，自此流連英國，一去不回，而韓德爾無視於漢諾威侯爵發出的復職通牒，因此開罪了他。

　　不料後來安妮女皇在1714年駕崩，而漢諾威侯爵正巧是新皇的第一順位繼承人，因此即位為喬治一世，這下子韓德爾的新主子換成了他的仇人，為了巴結新主子，韓德爾在好友的牽線下，知道英皇有意遊河，於是創作了這套《水上音樂》，以博取王上的歡心。

音樂家簡介

韓德爾1685年出生於德國哈勒。韓德爾的父親希望兒子當律師，但韓德爾選擇當一名音樂家。在一位德國貴族的贊助下，韓德爾得以學習小提琴、雙簧管與作曲，並且致力於歌劇創作。1690年他在威尼斯以一部義大利歌劇，成功打響他在音樂界的知名度，擔任過英國宮廷的教堂樂長。1742年又以清唱劇《彌賽亞》，使他再攀上事業的高峰。1759年，韓德爾因眼疾去世，享年74歲，葬於西敏寺。

這則故事或許有部份屬實，但時間點並不正確，因為韓德爾和英皇喬治一世在1715年就已經前嫌盡釋了。

　　《水上音樂》是韓德爾的管弦樂代表作，在現在的音樂會上，我們聽到的是英國名指揮家漢彌頓‧哈第爵士所改編的組曲。這個改編版不管是樂器的編制、樂曲的順序，還有樂曲的內容上，都處理得比較自由，很適合近代交響樂團來演出。

組曲

　　組曲（Suite），是由一組舞曲組成的器樂曲，中文所指的組曲，有時在原文是suite，有時是overture，有時則是partita，都是指由多個不同舞曲樂章組成的器樂曲。像巴哈有四首管弦樂組曲（overture），又有為大鍵琴、小提琴、大提琴各寫的組曲（partita），Suite則是英式用法。組曲經常出現在巴洛克時代作曲家的作品中。

　　巴洛克時代的組曲，一般基本上都會有德國舞曲（allemande）、庫朗舞曲（courante）、薩拉邦德舞曲（sarabande）和吉格舞曲（gigue），可視作曲家的不同需要，加入其他不同的舞曲樂章。

輕快的打鐵旋律

韓德爾：《快樂的鐵匠》

Handel（1685-1759）："the Harmonious Blacksmith" from Suite
No.5 in E major, HWV 430
創作年代：1720年
長度：4分24秒

　　《快樂的鐵匠》這首曲子-是出自韓德爾E大調第五號大鍵琴組曲中的最後一個樂章，原樂章名是「歌謠與變奏」（Air and Variations）。這組曲是在1720年出版的第一套曲集中的第五首，但卻是在十九世紀才廣受歡迎的。

　　據說韓德爾在為香多斯公爵工作期間，一次在鐵匠鋪裡躲雨，聽到鐵匠打鐵的節奏而寫成此曲，所以第一變奏裡不斷持續出現一個低音，就是鐵匠打鐵的聲音。

　　但也有另一種說法，韓德爾是聽到鐵匠哼唱一段旋律，而將之借用寫成此曲。這個說法是理查·克拉克在韓德爾過世75年後所出版的《韓德爾憶往》中編造的，故事裡的鐵匠名為威廉·鮑威爾，後來當地居民還豎立了紀念石碑，至今仍矗立在英國的惠徹屈（Whitchurch）。

　　不過這位威廉·鮑威爾其實不是鐵匠，而是一位教會行政人員，而且韓德爾在為香多斯公爵工作之前就出版了這套曲集，可見傳說和事實相去甚遠，曲子的來由還真是眾說紛紜呢！

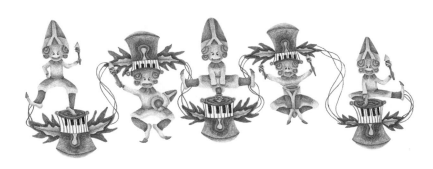

事實上，的確是有一位原為鐵匠的音樂家威廉·林登（William Lintern），因為許多人喜歡聽他彈奏韓德爾的這首曲子，所以稱呼他是「快樂的鐵匠」。因此，這首被「快樂的鐵匠」經常彈奏的曲子，從此也跟著被稱為「快樂的鐵匠」。

韓德爾的鍵盤練習曲

韓德爾不像巴哈花很多時間創作大鍵琴和管風琴音樂，韓德爾在音樂事業的一開始，就找到了更具有市場商機的領域，那就是神劇和歌劇，這可是在電影和電視問世之前，最具有商機的娛樂行業。

不過他還是留下不少的鍵盤作品，主要都是供貴族或愛樂者在家中自娛彈奏用，所以較少放入艱難的彈奏技巧，畢竟在韓德爾那個時代，獨奏會還是沒人想像得到的東西。

韓德爾一部份的鍵盤作品也是為了教學之用。精明如生意人般的韓德爾在經營歌劇院以外，也教國王喬治二世的三個女兒練琴，此舉有助於他打通政商關係，也能讓他與皇家建立良好的互動，所以他也用心地為這三位公主寫了一些鍵盤組曲，供上課與練習時使用。

韓德爾第一套共八首的鍵盤組曲，1720年11月於倫敦出版，他在樂譜前言中提到，因為這些「練習曲」被人在海外盜印，所以才出版了他第一套器樂樂譜，上市後十分受歡迎。

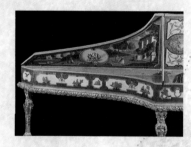

十七世紀的大鍵琴。

韓德爾其他知名的管弦樂作品：

作品四的六首管風琴協奏曲
作品七的六首管風琴協奏曲
作品三的六首大協奏曲
作品六十的十二首大協奏曲和《皇家煙火》

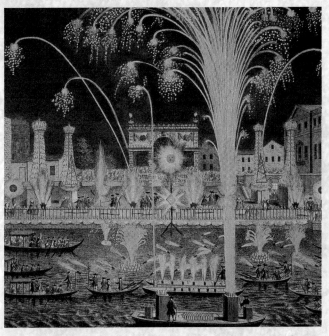

一幅描繪1749年5月15日倫敦一項慶典中施放煙火的畫作。韓德爾的《皇家煙火音樂》於1749年4月27日晚上在室外的煙火晚會中首演，十分成功。

全能的主統治全世界

韓德爾：神劇《彌賽亞》——哈利路亞

Handel（1685-1759）：Hallelujah（from Messiah）

樂曲形式：神劇，合唱曲

創作年代：1741年

長度：4分12秒

　　《彌賽亞》是韓德爾的畢生代表作，1741年8月22日，韓德爾在書齋裡，拿起鵝毛筆振筆疾書，連飯都忘了吃，大寫特寫個不停。當他完成了第二部的「哈利路亞大合唱」時，甚至伏在桌上感動地眼淚直流，並呼喊著說：「我看到了天國和耶穌……」。

　　韓德爾只用短短的21天，就完成這部以聖經故事為本的作品，並在隔年4月13日於愛爾蘭首都都柏林舉行首演。演出時盛況空前，萬人空巷，主辦單位知道可容納六百名聽眾的音樂廳將會爆滿，還呼籲與會的女士們「不要穿著撐裙」、「紳士們也不要帶劍」，好可以騰出更多空位容納聽眾。

　　「彌賽亞」指的是救世主，原意是指上帝被塗上油膏。這首哈利路亞大合唱是在劇中第二部份結束時的最後一首樂曲，歌詞來自新約聖經的「啟示錄」，歌詞唱道：「我聽到巨大無比的聲音，像是諸流匯聚、隆隆雷聲，聲音說著哈利路亞，全能的主統治全世界……在祂的衣服和腿上都寫著，萬王之王、諸主之主。」

舉行《彌賽亞》首演的都柏林費尚伯勒街的音樂廳。

其實這首曲子之後，還有第三部份的樂曲要演出。一般人常以為全劇到這裡就結束了，所以常發生觀眾紛紛離席、打算回家的笑話。

這段哈利路亞大合唱，若是在英國演出時，聽眾會起立一同演唱。這合唱的習俗源自於1750年，英王喬治二世參加倫敦首演時，因為深受感動而情不自禁起立，全場觀眾見狀也跟著站起來，因此成為傳統。而海頓之所以寫下他的《創世紀》，就是在倫敦聽了韓德爾的神劇《彌賽亞》受到感動，進而啟發他創作的動機。彌賽亞全劇講述耶穌誕生、受難和復活等故事，基督教國家家喻戶曉，因此韓德爾可以盡情在音樂上發展，不用太在意劇情的鋪陳。此劇本來是在每年的復活節演出，但是後來卻改成在「耶穌升天節」（Advent）、聖誕節等時節演出。

神劇

神劇指的是，以音樂演唱型式，來講述聖經故事的作品。神劇就像是宗教題材的歌劇一樣，也會用到合唱團、獨唱家、詠嘆調等型式。差別在於，神劇演出時，不需要戲服、道具和背景，也沒有演出動作。

之所以有神劇，主要是為了傳道，藉由音樂的演出，讓所要宣揚的宗教主題容易深入人心。神劇最興盛的時代是在十七世紀下半葉，也就是巴洛克時代的初期。

神劇演出的題材，通常是非常壯觀而巨大，無法真正藉由戲劇型式在舞台上演出的，像是創世紀、耶穌復活、摩西分紅海這類觸及信仰核心的故事。音樂史上著名的神劇還有海頓的《創世紀》、《四季》、巴哈的《聖誕神劇》、白遼士的《基督的童年》、孟德爾頌的《以利亞》。

韓德爾其他的知名神劇

《以色列人在埃及》、《參孫》

《猶大麥克比》、《掃羅》

《索羅門王》

韓德爾的知名歌劇：

　　除了神劇，韓德爾的歌劇作品也相當受歡迎，在巴洛克時代頗具代表性，如：《林納多》、《凱撒大帝》。其中《林納多》一劇中有一首《任我哭泣吧》，是次女高音的名曲，在現代經常被流行音樂翻奏。而歌劇《賽斯》中則有《遲來的樹影》一曲，經常被改編成器樂的慢板。

由義大利畫家所繪的《林納多拋棄阿萊達》。

高難度的小提琴演奏技巧

塔替尼：《魔鬼的顫音》

Tartini（1692-1770）: "The Devil's Trill" from Sonata for violin &
continuo in G minor, Op 1/6
樂曲形式：小提琴奏鳴曲
創作年代：
樂曲長度：4分01秒

此曲之所以名為「魔鬼的顫音」，據說是因為塔替尼曾告訴法國星象學家勒蘭德（Joseph Jerome LeLande）說，他曾夢到魔鬼，魔鬼要塔替尼答應成為他的學徒，跟隨他學習小提琴。

音樂家簡介

義大利作曲家塔替尼生前最著名的作品，就是《魔鬼的顫音》小提琴奏鳴曲，以最後一個樂章的高難度顫音而聞名於世。塔替尼在音樂史上的地位，就在於小提琴技巧的開發，被後世譽為「巴洛克的帕格尼尼」，他是在西方音樂史三百年間，第一位提昇小提琴演奏技巧的名家。

其大部份的作品都是為小提琴寫的，其中最有名的還有《柯瑞里主題變奏曲》。他一生寫過350首以上的作品，其中有樂譜印行的卻不到四分之一，其餘的都還是手稿，收藏於圖書館中。

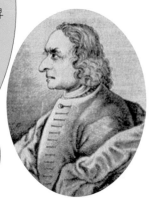

夢中他學到最後一課時，他想考驗魔鬼拉奏顫音的技巧，就將小提琴交到魔鬼手上，結果魔鬼順手捻來就是一段艱難的顫音，讓塔替尼聞之摒息。塔替尼醒來後，便立刻把魔鬼在夢中拉的這段旋律記錄下來，也就是這首《魔鬼的顫音》。但塔替尼覺得自己所記下來的這段音樂，跟魔鬼拉的那段相比，還是有很大的距離。

此曲之所以艱難，是第三樂章有一段，不但要同時按兩條弦之外，還要按出顫音，其程度艱難即使是技巧高深的現代小提琴家，也常會被考倒。由於這樣的寫法太違背人體的生理結構（小提琴家只有左手四根手指可以按弦），有人甚至猜測塔替尼的左手有六根手指。

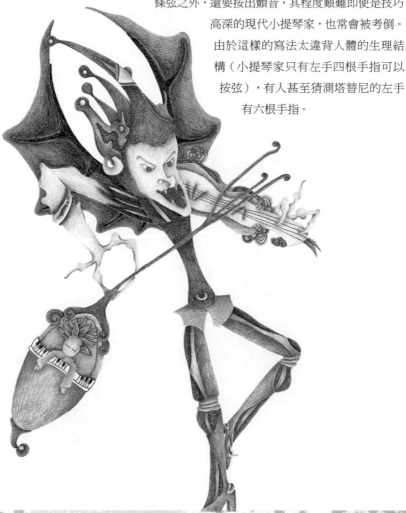

奏鳴曲

　　奏鳴曲（Sonata）原來是義大利文，指鳴響的音樂。巴洛克時代，奏鳴曲開始出現了「教堂奏鳴曲」（sonata da chiesa）和「室內奏鳴曲」（sonata da camera）。前者是採用慢快慢快四樂章而成的作品，這種奏鳴曲在巴洛克時代以後就絕跡了。後者則是接近組曲一樣，採納多個舞曲樂章組成，但後來演進成三樂章，快慢快的組合。

　　巴洛克時代的奏鳴曲往往是配有數字低音，也就是有一台大鍵琴或管風琴、再搭配大提琴或低音樂器伴奏。

交響曲的第一樂章通常是奏鳴曲形式，有三個主要部份：呈示部、發展部和再現部。

交響曲的第一樂章通常是奏鳴曲式，有三個主要部分：呈示部、發展部和再現部。

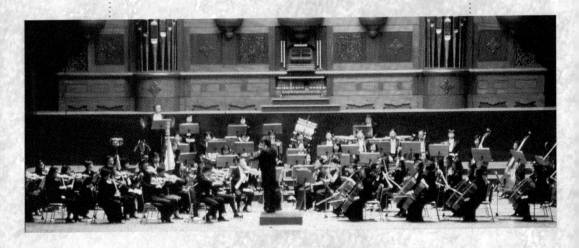

小提琴

　　小提琴（violin）是弦樂家族中最小的樂器，也是最高音的樂器。小提琴最早出現在十六世紀初的義大利，目前最古老的小提琴製於1555年，由義大利克雷蒙納（Cremona）的製琴師阿瑪第（Andrea Amati）所製，當地也從此成為製琴家的聖地，其中又以十八世紀初的史特拉第瓦里（Antonio Stradivari）製的琴最為昂貴，是近代頂尖小提琴家們極力爭取的夢幻逸品。

　　小提琴的四條弦從最低到最高分別是GDAE音，各以相隔五度調音。小提琴是所有古典樂器中，公認最難拉奏完美的樂器，而且小提琴拉奏技術從十六世紀以來，不斷地累積和演進，曲子也動用越來越艱難的技巧，因此小提琴家的演奏技巧也就變得越來越高超。

　　小提琴是所有樂器中的明星，小提琴家要成名非常不容易，但一旦成名就可以獲得優厚的酬勞，其報酬之高，大概僅次於演出壽命相對較短的首席女高音或男高音。

著名的小提琴製造家史特拉第瓦里。全世界目前約還保留400把他所製造的小提琴，十分名貴。

杜鵑啼了，春天也來了

達肯：《杜鵑》

Daquin, Louis-Claude（1694-1772）:

Le Coucou, rondeau for harpsichord in E minor（Pi ices de clavecin, Suite No. 3）

樂曲形式：輪旋曲

創作年代：1735年

樂曲長度：2分24秒

　　《杜鵑》又名《布穀鳥》，出自於達肯的《大鍵琴曲集》第一卷，以模仿大自然聲音的手法寫成。後來又被改編為豎琴、吉他等樂器的獨奏曲。

　　樂曲採用輪旋曲式，E小調，2/4拍。一開始就呈示鳥叫，將人帶入陽光普照的森林裡。在演奏鳥鳴時，右手活潑快速的演奏出分解和弦式的旋律，彷彿是森林中潺潺不絕的流水聲。樂曲基本上都以這個主題旋律做反覆，描繪出春意盎然的自然景象。

輪旋曲

　　輪旋曲（Rondo），是指主要主題在曲中反覆出現，像是在旋轉，但在它反覆之間，又穿插兩三個副題的曲式。用這種曲式譜成的樂曲，又譯成「迴旋曲」。輪旋曲在十七世紀就有了，現代的輪旋曲比較典型的有兩種：一種是單純的輪旋曲：A-B-A-C-A，一種就是複雜的輪旋曲：A-B-A-C-A-B-A。

音樂家簡介

　　達肯，1694年出生於巴黎一個從義大利移民來的猶太人家庭。他小時候就是個音樂神童，六歲就被帶到宮廷，在路易十四的面前演奏大鍵琴，兩年以後在巴黎聖小教堂演出他創作的合唱與樂隊作品《真福頌》。達肯十二歲就在巴黎的聖禮拜堂司琴。
　　達肯的創作有為大鍵琴、管風琴所寫的作品，以及若干聲樂曲。他的大鍵琴曲風格表現手法純樸自然，符合當時法國音樂返樸歸真的趨勢。達肯還寫了一些聖誕頌歌，非常受到教會信徒歡迎。

大鍵琴

大鍵琴（harpsichord）指的是巴洛克時代，除了管風琴外的第二種鍵盤樂器。大鍵琴有分大小，大的叫 harpsichord，小的叫virginal 或 spinet。大鍵琴雖然很像現在的平台式鋼琴，但其琴鍵多半和鋼琴相反，五個半音處是白鍵，其餘七個音卻是黑鍵。

它的發聲跟鋼琴也大不相同，鋼琴是靠著琴槌去敲擊琴弦發聲，而大鍵琴是靠羽勾去勾動琴弦發聲的，所以大鍵琴就是有鍵盤的魯特琴。

大鍵琴在義大利文稱為clavicembalo或cembalo，法文是clavecin，德文和義大利文一樣。但不管是哪一種語言，都沒有「大鍵」的字義，中文這樣翻譯，意思是其鍵盤要比鋼琴大些。

大鍵琴是只存在十九世紀以前的樂器，早期的數字低音一般都會用到大鍵琴，到莫札特早期的歌劇作品，都還會使用到

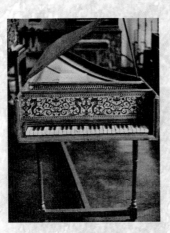

大鍵琴。但十九世紀鋼琴發明後，大鍵琴就絕跡了。巴哈、韓德爾的鍵盤作品都是寫給大鍵琴或管風琴彈奏的，史卡拉第也是。

大鍵琴，1633年安德烈阿斯・盧卡斯製造，鍵盤只有一層。

融合多種民俗樂器的逗趣樂章

雷奧波特・莫札特：《玩具交響曲》

Leopold Mozart：
"Toy Symphony", from Cassation for toys, 2 oboes, 2 horns & strings in G major
（formerly K. 63）
樂曲形式：交響曲
創作年代：1770年
樂曲長度：8分28秒

　　這首知名的《玩具交響曲》，相當受到小學生的歡迎，就算不會任何樂器，也能夠在曲中吹奏夜鷹笛，或是打三角鐵等，大家都可以享受到合奏的樂趣。

　　多年來，這首作品的作曲者一直眾說紛紜。在七〇年代以前，大家都以為作者是海頓。後來又有證據顯示，是海頓的弟弟麥可所寫。一直到二十世紀末，才終於確定，這是由莫札特的父親雷奧波特所寫。

　　從雷奧波特其他的作品來看，倒真的有若干相符，因為他有首《農民婚禮嬉遊曲》，是為各式各樣的民俗樂器所寫，如風笛（Bbagpipes）、手搖風琴、揚琴，和各式各樣的哨子，甚至還有口哨和槍聲。

音樂家簡介

　　雷奧波特生於1719年，在薩爾茲堡的大主教樂隊擔任小提琴手，後來還當到樂團的副樂長。莫札特出生的1756年，他寫了《小提琴演奏法》，在小提琴歷史上是很重要的經典，影響相當深遠。

雷奧波特的其他名曲：

雷奧波特的《狩獵交響曲》，和《玩具交響曲》一樣，用了各式各樣的奇怪樂器，像是獵號、軍號、現場施放火藥，和狗吠聲。其中的狗吠聲，是真的帶狗到音樂會中，讓牠吠叫，此外，樂團成員還會吆喝，裝成是獵戶的叫聲。

這首《玩具交響曲》的正式標題是「兒童交響曲」，但因為曲中用到許多玩具，像是玩具小號、玩具鼓、鳥鳴器（布穀鳥、夜鷹、啄木鳥和鵪鶉）、鈴聲、響板等，因此被人冠上玩具交響曲的別名。

《玩具交響曲》一共有三個樂章，布穀鳥的叫聲，是在第二和第三樂章中出現的，尤其是在第二樂章出現時，最為逗趣。

這首曲子的原譜上，還另外有一個別名「貝赫托斯嘉登音樂」，貝赫托斯嘉登是德國一個專門生產玩具的小鎮。

近年又有人說這曲子是奧地利的僧侶艾德門‧安格勒（Edmund Angerer）所做，看來，作曲者究竟是誰，這個爭議至今仍未平息。

玩具交響曲手稿首頁

交響曲

交響曲（Symphony）的拉丁文是symphonia，是取「共同的」（syn-）字首、和「聲音」（phone）的字根而成，在十八世紀以前是指以和諧音程合奏的聲音，就是同時演奏的、兩個以上不同而好聽的聲音。而中文的「交響曲」，就是延用這個字義，取其交相鳴響之意。

但到了十八世紀，作曲家從義大利的歌劇序曲（overture）延用了一種以三樂章組成的音樂型式，給它冠上了交響曲之名，於是有了後來海頓的四樂章交響曲的雛形，而海頓也就成為了「交響曲之父」。

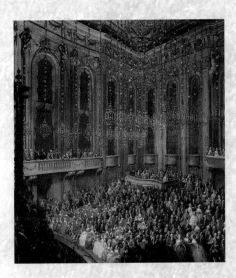

維也納上層社會的仕紳淑女，前去皇家音樂會聆聽交響樂團演奏的盛況。

古典樂派（1770-1830）

　　古典樂派的主要作曲家，雖然只有海頓、莫札特、貝多芬三位，但他們作品豐碩，影響也相當深遠。這個時期的曲式、結構顯得「井然有序」，有著明朗、均衡、客觀的特徵，重視邏輯性、合理性和普遍性。古典樂派的典型，是確立以調性、機能和聲與奏鳴曲式為核心的交響曲、協奏曲、室內樂與奏鳴曲。音樂主流也從義大利和法國轉到德國和奧地利。

輕鬆浪漫的下午茶名曲

郭賽克：D大調《嘉禾舞曲》

Leopold Mozart：
Gossec（1734-1829）：Gavotte in D major for violin & piano, 1734
形式：小提琴器樂曲
創作年代：不詳
樂曲長度：2分45秒

　　這首嘉禾舞曲大家都聽過，樂音非常圓潤浪漫、悠閒舒適，讓人彷彿徜徉在春光明媚的花叢林木之間，很適合在閒暇之餘聆聽，也常在喝下午茶的時候聽到。

　　只要是拉小提琴的學生，都拉過這首曲子，尤其是那個跨越八度加倚音的第二小節，剛學小提琴認把位時，印象都會十分深刻。郭賽克本人就是小提琴手，當初應該是為小提琴所寫。不過，這首曲子倒是和郭賽克身為交響曲作曲家的身份，
很難聯想在一起。

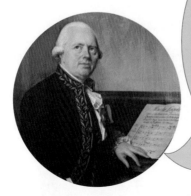

音樂家簡介

　　比利時作曲家郭賽克活了九十五歲，是罕見的長命作曲家，其風格屬於巴洛克中期法國式。他出生於比利時，是法國作曲家拉摩（Jean-Philippe Rameau）的學生，不過後半生都在法國發展。

　　音樂史上，郭賽克以交響曲作曲家聞名，在莫札特和海頓之前，他那有著法國風味的交響曲，是很重要的交響曲作品。莫札特很崇拜郭賽克，尤其欣賞他寫的安魂曲，1778年莫札特前往巴黎時，還特別去拜訪郭賽克。

嘉禾舞曲

　　嘉禾舞曲（gavotte）是一種法國的民間舞曲，嘉禾指的是一個地區，也就是這種舞曲的發源地。嘉禾舞曲是兩拍或四拍的舞曲，就像這首郭賽克的作品一樣，速度則是中板的，正規的嘉禾舞曲是從第一小節的後半段開始。

　　目前嘉禾舞曲的發源地還有人以古老的方式在跳嘉禾舞曲，有些地區甚至還有可以唱的嘉禾舞曲。嘉禾舞曲在民間演出時，主要使用的樂器是小提琴、鼓、風笛等樂器。

　　嘉禾舞曲是在法王路易十四宮廷中開始流行，是非常典型的法國舞曲，因此當其他國家的作曲家想要寫作法國風的作品時，都會想到嘉禾舞曲。像是巴哈的法國組曲，就以嘉禾舞曲來強調其法國風味。一般而言，巴洛克作曲家會將嘉禾舞曲放在最慢的薩拉邦德舞曲（Sarabande）之後，和最後、最快的吉格舞曲（Gigue）之前。

郭賽克的其他名曲：

　　前面有提到，郭賽克最重要的作品其實是他的交響曲，他的
作品四、作品五、作品六和作品十二，各有六首交響曲，完成於
十八世紀中葉，是比海頓還早步入成熟風格的法國式交響曲。

　　他也為小提琴寫了作品一的六首奏鳴曲，曾經影響了莫札
特小提琴奏鳴曲，也是他的代表作。

　　此外，郭賽克的《安魂彌撒》（*Messe des Morts*），至今仍
有演出。

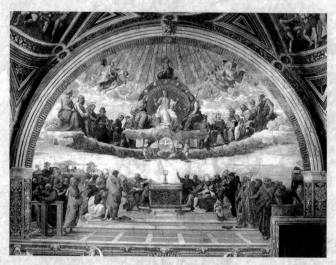

拉斐爾所繪的《聖禮的辯論》。

活潑詼諧，輕盈靈巧

包凱里尼：E 大調《弦樂四重奏》小步舞曲

Boccherini, Luigi（1743-1805）：Minuet String quintet in E major, Op. 13/5, G281

樂曲形式：室內樂

作曲年代：1775年

樂曲長度：3分25秒

　　包凱里尼最早期的創作是室內樂，而且廣受歡迎，像他早期所寫的大提琴奏鳴曲，到現在還是常常被拿來演奏。包凱里尼在他的的室內樂作品中，以兩把大提琴來代替大提琴與低音提琴，讓低音部變得非常有活力，也充滿美感。

　　這首 E 大調《弦樂四重奏》以第三樂章的小步舞曲最有名，常常被單獨拿來演奏。後來又被改編成小提琴、鋼琴等樂器的獨奏曲、弦樂合奏曲、管弦樂曲等等。

　　英國音樂史學家查爾斯本尼（Charles Burney）評

音樂家簡介

　　包凱里尼出身音樂世家，其室內樂作品眾多，約有三百多首，擅長抒情的表現手法，特別是為大提琴所寫的曲子，非常受到貴族的歡迎，也曾經在西班牙及普魯士威廉二世的宮廷擔任音樂家。

　　包凱里尼的音樂有著義大利式的優雅生動，而他到了維也納之後，又受到浪漫主義狂飆運動的影響，此外，他在西班牙時受到當地舞蹈節奏，與安達魯西亞精緻的吉他音樂所影響，使其音樂風格與眾不同。

論，包凱里尼這首小步舞曲靈活輕巧、格調高雅、雅俗共賞。此外，包凱里尼的音樂技法也受到音樂家葛路克的景仰，還深深影響了海頓與莫札特。

包凱里尼的弦樂五重奏曲就寫了一百二十五首，其中第一大提琴的聲部往往具有高難度的演奏技巧在裡面。

小步舞曲

小步舞曲是起源於法國鄉間的農民舞曲，Minuet 這個字就是法文「小」的意思，這種舞蹈要以小小的舞步優美地舞動，講究端莊、優雅，適合在官場和正式舞會上使用，因此譯為「小步舞曲」。從路易十四時代開始，在法國的宮廷中流行開來，之後更傳遍歐洲各國的上流社會，成為十八世紀歐洲上流社會流行的正式舞蹈。

樂曲採用複三段式進行，開始的主題在均勻的伴奏音型襯托下，採用繁複的切分音節奏，與起伏跳躍的旋律進行，活潑詼諧，輕盈靈巧。中段由開始的八小節第一主題反覆後，發展到第二主題。頓音演奏法的跳躍感與伴奏間的節奏，增強了輕鬆活潑的氣氛。最後樂曲再度出現第一部後結束。

在十八世紀後半葉，作曲家史塔密茲（Stamitz）和海頓，把小步舞曲放進他們的交響曲和奏鳴曲中，正式讓小步舞曲脫離了舞蹈功能。

媽媽請聽我說

莫札特：《小星星變奏曲》

Mozart（1756-1791）：Variations on "Twinkle Little Star"

樂曲形式：變奏曲

作曲年代：1781年

樂曲長度：5分01秒

　　這首在台灣被稱為《小星星變奏曲》的名曲，是延襲英文童謠的曲名，但莫札特其實是在法國聽到這首曲子，為了討好法國的貴族，才寫下這首變奏曲，所以它的原名應該是法文的「媽媽請聽我說」（Ah vous dirais-je Maman）。

　　此曲於1781年在巴黎寫成，當時莫札特在母親的陪同下來到巴黎，目的是希望在巴黎的貴族之中，找到一位願意聘用他為作曲家的王公，好讓他脫離討厭的薩爾茲堡樞機主教的管束。

音樂家簡介

莫札特1756年出生於奧地利薩爾茲堡，被公認是十八世紀末最偉大的音樂家，五歲就舉辦首場音樂會，六歲就讓半個歐洲大陸為他鼓掌喝采，八歲就寫出第一支交響曲，被譽為「音樂神童」。三十五歲便英年早逝的莫札特，留下來的重要作品，囊括了當時所有的音樂類型，這諸多成就及名作，至今依然不朽。

這首《媽媽請聽我說》，從一七七〇年代起，在巴黎就很流行，莫札特依這個主題一共寫了十二首變奏曲，雖然一開始是為了學琴的學生而寫，但到後面幾段變奏曲時，技巧都已經相當艱難。

莫札特一生中一直在寫作鋼琴變奏曲，大概從十歲就開始寫了，前後一共寫了十四首，其中更有一半都是在旅途上寫成的。他一邊擷取旅行時聽到的各地流行歌曲，一邊將之寫成變奏曲，如此讓他有機會在旅途上投觀眾所好，又可以藉以展現彈奏和作曲技巧，是相當務實的作法。

這幅畫作描繪幼年的莫札特坐在父親與薩爾斯堡大主教的中間，觀賞音樂會。

變奏曲

變奏曲（variation）是以一個特定主題，依其和聲、旋律、節奏或音色去變化的樂曲型式。

變奏曲可以包括主題與變奏這種基本型式，但像「夏康舞曲」（chaconne）、「帕薩卡格利亞舞曲」（passacaglia）、「佛利亞舞曲」（folia）等，也都是使用變奏曲手法創作的一種型式。早期的變奏曲都是室內樂或鋼琴獨奏曲，後來也有管弦樂或各種型式的變奏曲。

音樂史上知名的變奏曲，有：巴哈的《郭德堡變奏曲》、貝多芬的《狄亞貝里變奏曲》、布拉姆斯的《帕格尼尼變奏曲》、舒伯特的《鱒魚五重奏》與《死與少女》、艾爾加的《謎語變奏曲》、布拉姆斯的《海頓主題變奏曲》、拉赫曼尼諾夫的《帕格尼尼主題狂想曲》、布瑞頓的《青少年管弦樂入門》。

踏著步伐迎向勝利吧！

貝多芬：《土耳其進行曲》，選自《雅典的廢墟》

Beethoven（1770-1827）：

Marcia alla turca（from "Die Ruinen von Athen"）, Op.113

樂曲形式：進行曲

作曲年代：1811年

樂曲長度：1分37秒

　　貝多芬在1811年接受委託，為劇作家柯則布（August von Kotzebue）的《史提芬王》和《雅典的廢墟》兩齣劇創作劇樂。這是柯則布為了普瑞斯特皇家劇院的開幕式所寫，他當時名氣很響亮，要求作曲家也要夠份量才行，貝多芬因此雀屏中選。

　　《雅典的廢墟》這齣劇，是在說雅典城的守護女神雅典娜（劇中是稱為米涅娃 Minerva），因未能阻止雅典人處死蘇格拉底，而被判處沉睡兩千年的刑罰。

　　在兩千年後當她被合唱團喚醒回到雅典城後，該城卻不再是她記憶中的輝煌樣

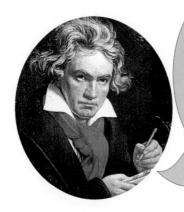

音樂家簡介

　　貝多芬1770年生於德國波昂，與海頓、莫札特，並稱為維也納古典樂派三大作曲家，十歲即成為宮廷樂師。音樂生涯初期以鋼琴演奏家的身份聞名歐洲，但是1801年貝多芬獲悉自己即將失聰，便將重心放在作曲，完成不少不朽名作。至四十八歲已經失聰，只能靠筆談，但仍完成了《第九交響曲》。1827年因病逝於維也納。

貌，而是一片廢墟，而希臘人早已淪為奴隸，被異國的土耳其人（土耳其進行曲上場了）和回教徒所統治，希臘人引為自豪的藝術和科學，早已蕩然無存，但匈牙利卻保存了下來（普瑞斯特城位於匈牙利）。

劇院給貝多芬創作的時間不多，他在那年夏末到泰普利茲溫泉區渡假時，在短短三周就完成這部劇樂。

《雅典的廢墟》不是貝多芬的劇院音樂中最受歡迎的，但其中的《土耳其進行曲》卻相當可愛，讓人印象深刻。這是全劇中的第四曲，此曲的主題是借自貝多芬作品七十六的六段變奏曲，但那套變奏曲後來卻因為這首曲子，而被稱為《土耳其進行曲》。不過這曲子其實不能算是土耳其風，貝多芬只是刻意在曲中加入短笛和鐃鈸等打擊樂器，借用莫札特在歌劇《後宮誘逃》中描寫土耳其音樂的手法，而得到他所希望的風格。這種土耳其風格，十八世紀末、十九世紀初在維也納相當受到歡迎。

有趣的是，在貝多芬的第九號交響曲《快樂頌》最後一個樂章中，貝多芬為了一掃樂曲先前的沉悶和嚴肅，在快樂頌終於要開始時，就引用這首《土耳其進行曲》的主題，配上「快啊，兄弟們，像英雄一樣踏著進行曲的步伐迎向勝利吧」。貝多芬正是要利用土耳其進行曲那滑稽而積極的一面，來掃去音樂先前的悲傷。可見貝多芬也認同這首土耳其進行曲所展現的愉悅輕快情緒。

短笛

短笛（piccolo）是來自義大利文「小笛子」（flauto piccolo）的第二個字。短笛以高於中央C八度的C音為最低音。

在樂譜上，短笛的記譜要比它吹的實際音高低了八度，所以樂譜上的中央C音，吹出來是高八度的，不過因為短笛的按鍵位置和一般長笛相似，為了方便起見，才採用這種記譜法。

不過短笛也和小號或長笛等管樂器一樣，有不同調的短笛，例如：降D調或降A調短笛，如果遇到這類短笛，樂譜就得改寫，不過這種笛子不是很常用到，只有義大利人的軍樂隊中才會出現。短笛因為音色較為刺耳，一般樂曲不常用到，通常是軍樂或進行曲才會使用。

吹奏短笛的人往往是吹奏長笛的人，因為吹奏這種樂器的嘴型和勁道不同，所以沒吹過長笛的人，拿到短笛是無法上手的，還是得經過練習，才能夠流暢吹奏。

音樂史上最早使用到短笛的名曲，是貝多芬的第五號《命運交響曲》。一般三管制的交響樂團（Triple-woodwind），會配置兩把長笛和一把短笛。當進行曲（比如美國作曲家蘇沙 Sousa 的《永恆的星條旗》）中的短笛吹起時，往往都讓人印象深刻，讓情緒為之高昂。

不過，短笛很容易吹走音，尤其是兩把短笛齊奏時，往往會有一把顯得偏高或偏低，不是個容易掌握的樂器。

進行曲

進行曲（march）是一種古老的西方音樂，十四到十六世紀時，因為鄂圖曼（Ottoman）帝國的擴張，使這種音樂在歐洲各地廣為流傳。

進行曲是在軍隊中，讓眾人腳步一致用的伴奏音樂。打仗時，軍隊要一起前進時，就會奏起進行曲，以小鼓維持規律的節拍，帶領全軍前進。

一般進行曲都是由管樂隊所演奏，短笛的聲音特別高，最容易被注意到。進行曲可以用任何的節奏寫成，但最好認的進行曲節奏，一般都是四四拍子、二二拍子或八六拍子，速度則是每分鐘一百二十下。

進行曲若是用在葬禮時，則會慢上一倍，波蘭作曲家蕭邦的《葬禮進行曲》是最有名的例子。

而最耳熟能詳的進行曲，莫過於孟德爾頌在劇樂《仲夏夜之夢》中所寫的「婚禮進行曲」了。

《婚禮進行曲》是全世界每個人都能哼上一段的進行曲。

眾生在大自然的懷抱中歡頌

貝多芬：《快樂頌》，選自第九號交響曲

Beethoven（1770-1827）：Ode to Joy（An die Freude）

樂曲形式：交響曲

作曲年代：1823年

樂曲長度：8分30秒

「快樂、美麗、神樣的花火／天國的女兒／醉在火燄裡／哦～天國的唯一真神／我們來到您的聖殿座下／您的神力再一次統合了因風潮撕裂的一切／四海之內皆成兄弟／只要您的溫柔雙翅觸及。

「凡在這場大賭中獲勝者／能視四海之內皆兄弟者／凡能找著善良女子者／也讓他加入歡頌／是的，凡那能教人的世界有一靈魂屬於他的／還有那從不曾有過的，讓他從這群人身上偷去哭泣。眾生皆飲喜悅／在大自然的懷抱中／諸善諸惡／跟隨在她玫瑰織起的甦醒中……」

這就是貝多芬《快樂頌》的歌詞，我們可以看出貝多芬的性格。即使他創作此曲時已步入晚年，但是他在歌頌自然、人性的美善時，還是如此地性格強烈、熱情奔放，讓這段第九交響曲的終樂章，成為具有鼓舞人心效果的音樂。

歌詞是貝多芬引自詩人席勒（Friedrich Schiller）的同名詩作，

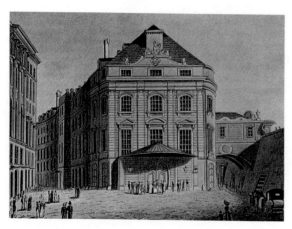

維也納宮廷劇院外觀，貝多芬《第九交響曲》在此舉行首演。

該詩出版於1785年，是當時德語地區很受歡迎的作品。貝多芬則早在1792年，就想過要將該詩譜曲。

他曾在1793年寫一封信給席勒的太太夏綠蒂，表明自己想將該詩譜曲的意願，但卻一直抓不住該如何表現，才能彰顯此詩的崇高理想。在1808年和1811年嘗試過後，又延宕了10年。為了這首詩，貝多芬寫了不下兩百首的《快樂頌》主題。

這首《快樂頌》是貝多芬第九號交響曲的最後一個樂章的主題，這也是音樂史上，第一次有人在交響曲中放進合唱團、獨唱家的作品。《快樂頌》這個樂章在原曲中非常地長，一般我們演唱的只是樂章的主題。

《第九交響曲》首演時擔任女高音獨唱的卡洛琳·翁格爾。

詩人席勒。

第九號交響曲的魔咒

第九號交響曲是西洋音樂家普遍的魔咒,貝多芬寫完第九號交響曲後過世,之後的舒伯特、布魯克納(Anton Bruckner)、馬勒、德弗札克,交響曲的作品數量也都剛好停在九首之數。

因此一向懼怕死神的馬勒還為了迴避九的魔咒,而將自己原本的第九號交響曲改為《大地之歌》,但後來他在完成大地之歌後,又寫了一首正式的第九號交響曲,結果還是躲不過九的魔咒,馬勒在完成之後就與世長辭。

交響樂團

交響樂團(symphony orchestra),是指人數在百人以上的樂團。編制較小的,則稱為室內樂團(chamber orchestra)。

十九世紀以前,只有皇家宮廷有專職的樂團。像貝多芬的時代,要舉行音樂會,都是臨時找樂手湊起來演出的。要一直到十九世紀末,才逐漸有由政府出資,或商人出資贊助成立的常態性管弦樂團。

一般交響樂團的樂器編制要求是雙管制,也就是管樂器各兩把(長笛、雙簧管、單簧管、巴松管、法國號、小號、伸縮號),外加打擊樂器(一般是定音鼓),分四部各八人的弦樂團(小提琴兩部、中提琴、大提琴)和五人左右的低音大提琴部。

十九世紀末,作曲家要求的編制越來越龐大,像馬勒就寫出《千人交響曲》,從合唱團、獨唱家和樂團,演出總人數將近千人的編制。

輕巧嫻雅的劃圓、打轉

貝多芬：《G大調小步舞曲》
Beethoven（1770-1827）：Minuet in G
樂曲形式：小步舞曲
作曲年代：1796年
樂曲長度：1分32秒

　　這是和《給愛麗絲》一樣膾炙人口，又常被學音樂的學生練習彈奏的樂曲。此為1796年3月出版的六首小步舞曲中的第二曲，是貝多芬從自己另一首管弦樂舞曲中改編而成，但原曲已經佚失。

　　此曲後來也被人改編成三部的合唱曲，名為「春之舞」，歌詞描述春天時百花怒放、百鳥高歌、蝴蝶和蜜蜂翩翩飛舞、春光明媚的景像。

　　這是一首以非常正規的小步舞曲格式寫成的樂曲，貝多芬把樂曲分成三個部份，第一部份的主題，因為加了附點，配上三拍子的節奏，聽起來很容易就聯想到小步舞曲那種一腳往前踏一步，後一腳再輕巧地跟上的端莊舞步。

　　之後則比較像是歌唱一樣的旋律，而且是往更高的音域吟唱，音樂顯得更為激昂，第二段則是小步舞曲固定的中奏段（trio），這段樂曲像是一直在繞著同一個定點打轉、以單腳為圓心、另一腳以腳跟劃圓、手背在身後的舞姿；這之後樂曲標示要回到一開始（da capo），反覆演奏到第二段以前結束。

　　以貝多芬寫作鋼琴樂曲的手法來看，此曲的確沒有考量鋼琴演奏的趣味和美感，純粹只是以改編的方式記譜下來。

另一首世界名曲：《給愛麗絲》

聽到《給愛麗絲》的旋律，先別緊張！別以為垃圾車來了。

這首世界名曲《給愛麗絲》，原本創作於1808年，於1810年前後完成。在貝多芬在世時沒有被出版，這首曲子被貝多芬題贈給一位名為「愛麗絲」的女士。

1867年《給愛麗絲》的手稿被發現，上面載明送給瑪法蒂（Therese Malfatti），但不知什麼原因，這份手稿沒有保存至今。所以有人推測，應該是「Therese」被誤看成「Elise」，但貝多芬的「Elise」和「Therese」的手寫字跡差很多，不太可能會看錯，所以比較可信地是，「Elise」其實是瑪法蒂的小名，因為貝多芬曾經和瑪法蒂交往過一陣子。

貝多芬之所以不在手稿上載明她真名的原因，可能是因為這段戀情不方便公諸於世。此曲是以輪旋曲式寫成，其溫柔而帶點憂傷的樂風，贏得了舉世的喜愛。

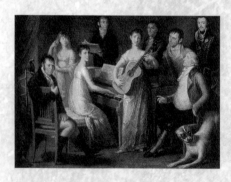

《瑪法蒂家的音樂會》，畫者不詳，坐在鋼琴前面的是瑪法蒂，貝多芬曾經向她求婚，但是沒有成功。

表達對遺失一文錢的忿怒

貝多芬：G大調鋼琴奇想風輪旋曲《為遺失一枚銅錢而懊惱》
Beethoven（1770-1827）：
Rondo a Capriccio for piano in G major
("Die Wut Uber den verlorenen Groschen"), Op. 129
樂曲形式：輪旋曲
作曲年代：1795年
樂曲長度：5分33秒

　　根據考證，《為遺失一枚銅錢而懊惱》是貝多芬1795年的創作，但他沒有寫完全曲，而是由狄亞貝里（Anton Diabelli）續成的，再由貝多芬的助手辛德勒（Anton Schindler）幫他出版。

　　這是貝多芬早期的作品，完整曲名是《奇想風而匈牙利式的輪旋曲》。儘管其藝術價值不高，但它可是鋼琴學生常常被指定練習的樂曲，因為從技巧面來著眼，這是練習各指彈奏三度音程琶音時力度平均的好曲子。

波昂方濟修道院的風琴，從小就展露
音樂天分的貝多芬，小時候曾在這裡
練過琴。

這首曲子的完整標題是「在一首奇想曲中表達對遺失一文錢的忿怒」，以現代人的眼光來看，這首以Ｇ大調寫成的活潑輪旋曲，其實一點也不憤怒，只有一點點的性急，為什麼會是這一個標題？目前沒有人能夠解釋。

　　這首輪旋曲是在貝多芬過世後隔一年才被出版的，所以算是遺作。按理遺作是不該標上正常的作品編號，但因為貝多芬的作品編號，正好缺了一二九，所以就拿此曲填補上去。

1787年貝多芬到維也納見心目中的偶像莫札特，莫札特聽他即興演奏後，驚呼：「要注意這個少年！不久他將震撼全世界！」

別得罪音樂家比較好

　　貝多芬晚年時，聲望和地位都很高，許多人都希望可以在他作品出版之前，先拿到樂譜做公開演出，這樣音樂會的票價可以開得比較高。

　　其中有位貝多芬的朋友鄧胥爾，經常在家中舉辦四重奏音樂會，就向眾人吹噓貝多芬的新作都會在他家演出。不過偏偏他就是漏掉作品一三〇號的四重奏首演，因此他便希望貝多芬可以出借樂譜，讓他在家中演奏，卻遭到貝多芬的拒絕。

　　之後鄧胥爾鍥而不捨地一再向貝多芬表達他的意願，貝多芬因此透過霍爾茲傳話，說要是他願意付一整場音樂會演出的費用（約五十個銀幣），貝多芬就答應他的要求。

　　鄧胥爾聽了這話問道：「非得如此嗎？」，霍爾茲則答說：「非如此不可。」事後霍爾茲將他們的對話都轉述給貝多芬聽，貝多芬聞言莞爾，就把這段對話寫成一首供四聲部男聲演唱的輪唱曲，歌詞就是「非得如此！沒錯，非得如此！快掏出錢來！」。

貝多芬的時代已經有「演奏協會」，音樂家可以選擇在音樂協會，或是在貴族的家中演出發表作品，開拓了音樂家們的收入來源。

史上最艱難的小提琴曲

帕格尼尼：《第二十四號奇想曲》

Paganini（1782-1840）：Caprice for Violin Solo, Op.1，No. 24 in A Minor (ca. 1817)
樂曲形式：小提琴曲
作曲年代：1801年
樂曲長度：4分25秒

　　《第二十四號奇想曲》是整套作品中最廣為人知、也最受到喜愛的，這《二十四首奇想曲》是小提琴音樂史上最艱難的作品之一，困難到就算是職業級的小提琴家，也還是沒自信公開演奏。這套奇想曲每一首都探索不同的小提琴演奏技法，也是帕格尼尼生前唯一出版的獨奏小提琴作品。

　　這首曲子一問世，就立刻引起同時代作曲家的好奇和青睞，舒曼、李斯特、布拉姆斯等人很快就將它改編成變奏曲，受歡迎的程度，幾乎可比巴洛克時期的《佛利亞舞曲》（La Folia）。之後更有拉赫曼尼諾夫等人，改編此曲成為鋼琴協奏曲般的狂想曲。

　　除了上述這些作品，還有波蘭現代作曲家盧托史拉夫斯基（Witold Lutoslawsko）1978年為雙鋼琴所寫的《帕格尼尼主題變奏曲》。而俄國小提琴家密爾斯坦（Nathan Milstein）所寫的《帕格尼尼魂》，則將此曲和其他奇想曲都改編在同一首樂曲中，在七〇年代以後也非常受歡迎。

　　英國舞台劇作曲家安德魯‧洛伊‧韋伯以《歌劇魅影》和《貓》等劇聞名於世，也在七〇年代依此主題寫了一首供大提琴和管弦樂團演奏的《變奏曲》，和依變奏曲改編的《歌與舞》。

　　帕格尼尼的作品中，顯然有許多其他作曲家欽羨的元素，像作品一的最後一首奇想曲，也一再被同時代和後世的作曲家當成變奏曲的主題。李斯特也曾把二十四首奇想曲中的其他作品，改編成音樂會練習曲。

帕格尼尼其他的名曲：

　　帕格尼尼願意在生前發表的作品只有作品一到作品五，但他在
現代最受喜愛的曲子，反而是五首小提琴協奏曲，而且都是在他過
世11年後，才出版問世。其中第一號展現了艱難的小提琴琶音技巧、雙
按和和弦的高難度演奏。

　　第二號協奏曲完成於1826年，比第一號晚15年，此作品更具古典風格，
曲中的輪旋曲相當著名，這個樂章利用斷奏和拋弓技巧，讓小提琴
發出一種像是鐘聲一樣的效果，所以又有「鐘」的別名。於是
李斯特就將這部分獨立出來，寫成《鐘》的練習曲，
一直到現在都是很受歡迎的鋼琴作品。

音樂家簡介

　　帕格尼尼是義大利小提琴家和作曲家，對小
提琴演奏技術進行了很多提升與創新。由於其生前
不喜歡將自己的作品出版，深怕被其他演奏家學走技
巧，因此只有五套作品問世，即作品一到作品五。
雖然舒曼認為帕格尼尼的作曲技巧要比演奏技巧出色，但
他只在演奏會上發表，所以無法讓很多作品更為大眾接
受。帕格尼尼也不在人前練琴，再加上他出奇的琴藝
和骨瘦如柴的外表，使許多人都穿鑿附會地說，
他把靈魂賣給了魔鬼，才獲得如此出色的
琴藝。晚年因病逝於維也納。

雙按

雙按（double-stop）指的是弦樂器中同時用弓去拉奏兩條弦的技巧，雙按之所以艱難，是因為一方面要控制右手運弓力道，讓主要的那邊弓施力較大，可以發出較大音量以成為主要的音，而且又要確保音色優美，同時左手的按弦又要同時在兩條弦的認音位置準確。在快速樂句中雙按更是不容易達成。現代小提琴很難作到三按，一般如果譜面出現三音或四音和弦，傳統都會是要求演奏者先拉奏較低音域的音符，再按雙按，不會真的拉三按，因為這樣不只聲音不美，效果也不佳。所以基本上，弦樂器同一個時間能發出的和弦，就是二音的和弦。

浪漫樂派（1820-1910）

「浪漫主義」（Romanticism），意為傳奇的、空想的、奇突的杜撰等義。跟古典樂派相比較，浪漫主義珍惜感性和想像力，打破所有的形式、規則和秩序，認為要順應自己的個性，自由奔放地從事創作。因為這種運動在十九世紀最為興盛，所以這個時期的音樂就被稱為「浪漫樂派」，或「浪漫主義音樂」。浪漫樂派孕育出許多優秀音樂家，諸如：蕭邦、舒曼、李斯特、舒伯特、孟德爾頌等人，都為後世留下許多豐富且燦爛奪目的音樂遺產。

隨著輕快的旋律優雅地躍舞

徹爾尼：《華麗的變奏曲》

Czerny, Carl（1791-1857）：Variations Brillantes, Op. 14

樂曲形式：鋼琴曲

作曲年代：不詳

樂曲長度：6分41秒

　　《華麗的變奏曲》這首曲子充滿鮮活生動的特質，具有豐富的音樂表情與想像力，旋律輕快且流暢，似乎可看到一位少女靈動地躍舞著。這首曲子是根據奧地利的圓舞曲所寫的變奏曲，由主題和六個變奏及簡短的結尾組成。主題為降E大調，3/4拍，小快板，有著圓舞曲的風格。

　　第一變奏以右手流暢的十六分音符為主，第二變奏則是以右手的顫音為特色，第三變奏是左手流暢的十六分音符音階和分解和絃，第四變奏以華麗的琶音為主要技巧，第五變奏為表情豐富的裝飾性變奏，第六變奏則以右手流暢的音階和分解和絃等為主，到最後以雙手分解和絃及右手顫音組成的簡短尾聲結束全曲。

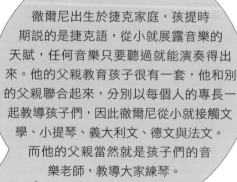

音樂家簡介

　　徹爾尼出生於捷克家庭，孩提時期說的是捷克語，從小就展露音樂的天賦，任何音樂只要聽過就能演奏得出來。他的父親教育孩子很有一套，他和別的父親聯合起來，分別以每個人的專長一起教導孩子們，因此徹爾尼從小就接觸文學、小提琴、義大利文、德文與法文。

　　而他的父親當然就是孩子們的音樂老師，教導大家練琴。

作育英才的徹爾尼

徹爾尼師承貝多芬，又因為演奏貝多芬的鋼琴作品而聞名於世，自己也寫了專書，探討如何把貝多芬的鋼琴曲彈得卓越。他的貝多芬研究至今仍被演奏貝多芬的鋼琴家奉為寶典。

徹爾尼從十五歲就開始教學生彈鋼琴。他有兩位很出名的學生，一位是泰爾貝格，另一位就是鼎鼎大名的李斯特。除了教學，他每天練琴的時間從不少於十個小時，創作也很豐富，著作超過千首。

由於寫曲子的速度與工作量很大，徹爾尼在琴房裡訂製了好幾張桌子，每張桌子的桌面上都放著寫到一半的樂譜。他一首寫了幾頁，就繼續去寫另一張桌子上的稿件。他寫完一輪後，之前的稿件墨水也剛好乾了，這樣他工作比較方便。

徹爾尼最聞名於世的，還是他一系列的鋼琴教材，針對不同程度的鋼琴學生，讓他們都可以精進彈奏技巧與音樂詮釋。他的練習曲中以作品299的《速率練習》最有名，學琴的人對這個練習曲都印象深刻。

徹爾尼畢生致力於音樂，一輩子都單身未娶。因為作曲所帶給他的財富，他過世後也慷慨地捐贈給公益團體「維也納音樂之友社」、「修士修女慈善機構」，或許是因為他的老師中年失聰的緣故，他也捐贈一筆錢給聾啞機構。

曲折離奇的手稿流浪記

羅西尼：《弦樂奏鳴曲》，第三號 C 大調

Rossini（1792-1868）：Sonata a quattro（String Symphony）
No. 3 in C major - III. Moderato（ca. 1804）

樂曲形式：奏鳴曲
作曲年代：1804年
樂曲長度：2分20秒

　　羅西尼的六首弦樂奏鳴曲手稿，是在第二次世界大戰後，才被義大利作曲家卡賽拉（Alfredo Casella），在美國華盛頓的國會圖書館裡找到的。為什麼一位十九世紀上半葉的義大利作曲家年輕時期的作品，會從義大利流落到美國的國會圖書館？

音樂家簡介

　　羅西尼，1792年生於義大利，才華洋溢，鋼琴、小提琴、中提琴都難不能他，歌喉不錯，曾在男童唱詩班中擔任獨唱。十八歲時就推出第一部喜歌劇《結婚證書》，而其《塞維里亞的理髮師》在816年推出時，並不怎麼受到歡迎，但卻是他目前最為人熟知的作品。二十一歲已功成名就，隨口一句話也能被大眾傳誦。寫了四十部歌劇作品後，便封筆不再創作，之後只寫了《聖母哀悼曲》、《小莊嚴彌撒》，與鋼琴小品與聲樂曲。退休後，他投入美食的世界，是馳名歐洲的美食家，直到今日，約有百種以上的菜色，是以他命名。羅西尼雖然生於義大利，但大部分的時間都是在巴黎度過。1868年他逝於巴黎，1877年遺體才移回佛羅倫斯安葬。

弦樂四重奏

　弦樂四重奏（string quartet）是小提琴二部、大提琴、中提琴所組成的合奏型式。它是西洋音樂的核心樂種，和奏鳴曲、交響曲與鋼琴三重奏一樣，都是從維也納古典時代就流傳下來的重要曲式。弦樂四重奏最早的重要作品，是由海頓創作，他奠定了弦樂四重奏四樂章的固定型式，還有第一樂章一定是奏鳴曲式的傳統。之後的莫札特、貝多芬，則寫下了更精緻、更藝術化的弦樂四重奏，尤其是貝多芬的《十六首弦樂四重奏》，更使它達到了藝術表現的極致。後來的舒伯特、舒曼、布拉姆斯等德奧作曲家，也都在這個型式上貢獻了許多心力。

這中間的故事一定很曲折離奇，根據推測，可能是某個富有的歐洲收藏家，在第二次大戰前後，將自己所有的收藏，全數捐給美國國會圖書館。這麼大筆的收藏在接受捐贈時，往往一時無法詳細清點，在日後才會慢慢地被發現。

　　羅西尼在親筆的手稿上，也提到這是他十二歲時的作品，當時他還不會數字低音的寫作技巧，就可以在短短三天寫完了六首弦樂奏鳴曲。首演時採取弦樂四重奏的形式，而且有別於一般的弦樂四重奏，他是以低音大提琴取代了中提琴。三十歲左右時，羅西尼決定離開義大利歌劇界到巴黎定居，由於當時他已名滿天下，法王還特地頒給他一筆鉅額年金，於是他幾乎已經是半退休狀態。《弦樂奏鳴曲》就是在這個時期的1825年出版，立刻引起極大的迴響，由羅西尼擔任指揮的樂團中，有位單簧管手貝爾還立刻改編成為長笛、單簧管、巴松管、法國號合奏的管樂四重奏版本。而現代則流行將之改編為弦樂版本。

羅西尼的其他名曲：

　　羅西尼最知名的作品是歌劇，他是義大利十九世紀上半葉美聲歌劇（Bel canto）的重要作曲家，其《塞維里亞的理髮師》最為人熟知，是義大利喜歌劇的代表作。偶爾會演出的還有《灰姑娘》、《義大利姑娘在阿爾及利亞》、《土耳其人在義大利》、《湖上女郎》、《賽米拉美德》、《歐里公爵》等劇。

　　另外，其聖樂作品《小莊嚴彌撒》，則是退休後的作品，以鋼琴和手風琴伴奏，雖有點偏離正統，帶著些許的戲謔，但還是很好聽。退休後寫了很多聲樂曲和鋼琴小品，其中有多達十三冊的鋼琴曲集，取名為「老年之罪」，來自嘲自己的年歲漸高。

法國號

　　法國號（French horn）是管樂家族的低音樂器，這種樂器的管子是成弧形的，彎成一個圓圈。現代的法國號是有音栓的，所以只能吹奏固定音高，但古代的法國號則稱為自然圓號（natural horn），要靠嘴唇形狀來控制音高。

　　大家可能會以為法國號是法國人發明的，其實不然。法國號的發明者其實是英國人，他們為了打獵，而發明了獵號，也就是自然圓號的前身。一般公認法國號是最難吹得好的樂器，有時在聽樂團演奏時，放炮、吹出奇怪破音的，常常都是法國號部，而這些法國號手還可能是大學裡教授級的演奏家，可見這樂器有多麼不容易吹奏了。

　　所以優秀的法國號樂手，總是會被樂團搶著網羅，而法國號手也是管樂部中，除了小號以外，最有機會成為獨奏家的。

　　法國號有著優美溫潤的中音音色，讓人聽了很舒服，在出色的樂手手中，法國號可以相當地動人，因此許多作曲家，包括莫札特、理查·史特勞斯等人，都為法國號寫過出色的協奏曲、室內合奏音樂等。

　　法國號特別的音色，也讓它成為木管合奏團中唯一的銅管樂器，因為它溫潤的音色，也可以在音量較小的木管合奏團中顯得融洽和諧。莫札特就寫了很多木管合奏的小夜曲和嬉遊曲，讓法國號來擔任其中的低音樂器。

親愛的，聽到夜鶯的呼喚了嗎？

舒伯特：《小夜曲》，選自歌曲集《天鵝之歌》

Schubert（1797-1828）：

St ndchen, aus "Schwanegesang"

D. 957（Orch.: Offenbach）

樂曲形式：小夜曲

作曲年代：年代不詳

樂曲長度：3分16秒

「天鵝之歌」是舒伯特過世後，由他的哥哥費迪南，將他生前未出版的十三首歌曲再加上一首《信鴿》，一起交給出版商出版的。在西方傳說中，天鵝在生命終結之時會發出動聽的哀鳴，因此出版商將歌曲集取名為「天鵝之歌」。

音樂家簡介

早期浪漫主義音樂代表人物的奧地利作曲家舒伯特，1797年生於維也納，被認為是古典樂派的最後一位巨匠，其作品的旋律大多抒情自然。由於他身材矮小，朋友都暱稱他為「小香菇」。

舒伯特早年擔任教職，但辭職後一直沒有固定的工作，都是靠朋友接濟。舒伯特過世時只有31歲，依照他的要求，被安葬在他生前相當崇拜的貝多芬墓旁。

舒伯特的《天鵝之歌》，是描述中世紀的遊唱詩人在情人窗下，拿著魯特琴或吉他，對她唱出愛慕衷曲的情境，所以這首曲子的鋼琴伴奏，特意模仿了吉他撥弦的那種和弦效果。

這首著名的小夜曲是其中的第四首，歌詞是雷斯塔布（Ludwig Rellstab）所寫，歌詞大意是：「我唱出的歌輕柔地呼喚／在夜裡向你飛去／在無聲的樹下／來吧，吾愛。葉尖在月光下低語／別怕背叛者的邪惡窺視，親愛的。你可聽到夜鶯的呼喚？他們向你呼喚／用牠們甜美的歌聲／替我向你示意。牠們知道我心渴望／瞭解愛情的苦惱／牠們平靜每一顆溫柔的心／用牠們優美的歌聲。讓牠們也同樣攪亂你的內心／吾愛，聽我說／我顫抖著等待著你／來吧，乘我的心意。」

這首小夜曲非常受到歡迎，所以有許多改編版，其中以李斯特改編成鋼琴獨奏的版本，最為美妙。

小夜曲

小夜曲（serenade）是專門唱給情人聆聽，或是特地要讚美某個對象而唱的音樂。中世紀時，遊唱詩人會在黃昏時來到情人的窗下，演唱自己創作的詩詞和歌曲，這就是小夜曲的由來。

但後來到了巴洛克時代，小夜曲則變成一種黃昏時在戶外演出的清唱劇（cantata）型式，演出時間長達一兩小時。

後來到了十八世紀，小夜曲便成為一種戶外的嬉遊曲（divertimento），富有娛樂功能。

輕快地唱出對大自然的謳歌

舒伯特：《鱒魚》鋼琴五重奏

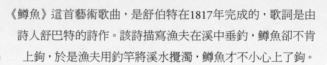

Schubert（1797-1828）：Die Forelle Piano Quintet, D. 667

樂曲形式：室內樂

作曲年代：1817年

樂曲長度：1分04秒

《鱒魚》這首藝術歌曲，是舒伯特在1817年完成的，歌詞是由詩人舒巴特的詩作。該詩描寫漁夫在溪中垂釣，鱒魚卻不肯上鉤，於是漁夫用釣竿將溪水攪濁，鱒魚才不小心上了鉤。

全詩採用擬人法，以鱒魚第一人稱的方式自述遭遇。創作這首藝術歌曲時，舒伯特才二十歲，兩年後就寫下鱒魚五重奏。這首五重奏在舒伯特生前不曾發表，只有私人性質的演出，他過世一年後才發行問世。

這首鱒魚五重奏是舒伯特在1819年夏天的作品，他的創作多半是為朋友合奏而寫，不像同時代的貝多芬或孟德爾頌，是為了在大型的演奏廳或貴族宮廷中發表而創作。

但舒伯特還是依循著古典時代流傳下來的格式在創作。1819年夏天，舒伯特和歌唱家沃格爾一同前往奧地利北部的史泰爾渡假，這是沃格爾的故鄉。舒伯特在這裡遇到一位礦場主管鮑嘉納（Sylvester Paumgartner），他喜歡演奏大提琴，便委託舒伯特寫一首大提琴作品，就是這首鱒魚五重奏。

此曲會以「鱒魚」為名，是因為第四樂章引用了他藝術歌曲《鱒魚》為主題，這是舒伯特的習慣，他的弦樂四重奏《死與少女》也引用了同名歌曲，作為變奏主題，而鋼琴獨奏曲《流浪者幻想曲》，則引用了歌曲「流浪者」為主題。

這首鱒魚鋼琴五重奏編制奇特，是浪漫派作曲家才有的曲式，之前的作曲家多半採用鋼琴四重奏或三重奏創作。但一般浪漫派的鋼琴五重奏，都是以鋼琴加上弦樂四重奏的編制寫成，舒伯特卻在此曲加了一把低音大提琴，而省去了一把小提琴，以強調其低音。

　　舒伯特此作這樣做，是因為在他和朋友安排的聚會中，要演奏胡邁爾的一首七重奏，需要使用低音大提琴，舒伯特為了不讓拉奏低音大提琴的人只演出半場，所以在這首曲子也加進了低音大提琴，讓演奏家不會受到冷落。可見舒伯特的創作態度彈性又細膩。

舒伯特個性內向、不善交際，但待人隨和而親切，與好友相處時，更能輕鬆自在地侃侃而談。

低音大提琴

低音大提琴（double bass）是看起來像大提琴，但又要比大提琴要大上一倍的弦樂器，是弦樂家族中聲音最低的一種樂器，在管弦樂團中通常在右邊最後方。

低音大提琴是管弦樂團中最被忽略的家族，因為音樂史上沒有出色的低音大提琴獨奏曲目供它們發揮，也沒有作曲家專門寫作給低音大提琴獨奏或較長的曲子，通常得從大提琴的曲目改編。

弦樂家族通常是四弦間相隔五度，但低音大提琴卻是四弦間彼此相隔四度，因為低音大提琴太大了，相隔五度的話，要演奏到高把位時，除非演奏家的手夠長，要不然一定探不到最低的地方，而且那麼長的指板間，也讓演奏家手指來不及移動，與其往高把位找高音，還不如到隔壁弦去找。

雖然低音大提琴演奏家在古典音樂中，沒有太大的發揮空間，但在爵士音樂界，低音大提琴手卻有著舉足輕重的地位，也常常成為獨奏明星。

低音大提琴在爵士樂裡是節奏樂器（rhythm section），和打擊樂手一樣，負責穩定樂曲的節奏基礎，而且低音大提琴手也很少用到弓，多半是用右手去撥弦，這也是為什麼它被歸類為節奏樂器的原因。

舒伯特的其他名曲：

在音樂史上留名的作曲家，大多在世時就已享有名氣，不過舒伯特是少數例外，他的作品是在後世才逐漸被大眾認識，而且受到喜愛的樂曲數量，甚至遠超過許多生前很有名氣的作曲家。

舒伯特的藝術歌曲是他的代表作，最為後世所稱道，像是《美麗的磨坊少女》、《冬之旅》、《天鵝之歌》這三套聯篇歌曲集，還有《魔王》、《聖母頌》、《小夜曲》及無數的藝術歌曲。他的第五號、第八號《未完成》和第九《偉大》交響曲，也是浪漫時代的經典交響曲。

此外，他的鋼琴奏鳴曲，尤其是最後的第十九、二十和二十一號，也是浪漫派鋼琴奏鳴曲的代表。兩首鋼琴三重奏、小提琴與鋼琴二重奏《大二重奏》、《幻想曲》、鋼琴四手聯彈的 F 小調《幻想曲》、《軍隊進行曲》、劇樂《蘿莎夢》，都是至今依然經常演出的名曲。

和諧舒緩的清晨小夜曲

舒伯特：《小夜曲》（請聽雲雀）

Schubert: Ständchen, D.889

樂曲形式：小夜曲

作曲年代：1826年

樂曲長度：3分44秒

聽啊，那雲雀在天國的大門高歌，而太陽神的光網張開

他的駿馬要在泉邊飲水，要躺在如杯般的花朵旁

在花苞的前面眨眼，打開牠們金色的眼睛

有這麼多美好的事物在眼前，甜蜜的女士快醒來吧，醒來

這是舒伯特在1826年以莎士比亞的英文詩入樂寫成的曲子，同時他也寫了另外兩首莎士比亞詩作的藝術歌曲，分別是《致席爾薇亞》和《飲酒歌》，也同樣很知名。

舒伯特《歌曲集》的封面。

這首《請聽雲雀》，原詩出自莎士比亞《辛柏林》一劇的第二幕第三景。舒伯特本來只用了第一段詩文，後來另一位作曲家才又將第二段詩文加進去，讓樂曲重覆演唱，成為現在的樣子。

在某些國家，此曲被稱為「清晨小夜曲」，樂曲中的鋼琴

伴奏和氣氛，給人一種早晨的清新感受。莎士比亞這首詩也非常受到歐洲其他國家的作曲家歡迎，除舒伯特外，還有兩位作曲家也用這首詩譜寫過歌曲。

《維也納市民家中的舒伯特之夜》，尤利烏斯·施密特繪。

室內樂

　　室內樂（Chamber music）看字面上的意思，好像是指在室內演奏的音樂，其實不是的。室內樂是指與大音樂廳相比，相對較小型的場所所演出的音樂。

　　一般而言，室內樂演出是指兩人以上的音樂演出，所以雙鋼琴或四手聯彈小提琴與鋼琴二重奏（duet），乃至三重奏（trio），鋼琴三重奏或弦樂三重奏、鋼琴四重奏、弦樂四重奏、木管四重奏（quartet）、五重奏（quintet）、六重奏（sextet）、七重奏（septet）、八重奏（octet）、九重奏（nonet）、十重奏（dect），都算是室內樂的一種。

　　樂器該如何調配？那就看作曲家如何安排而定。

男孩為美麗的玫瑰而心折

舒伯特：《野玫瑰》

Schubert（1797-1828）：Heidenr slein, D. 257,
Op. 3, No. 3

樂曲形式：藝術歌曲

作曲年代：1815年

樂曲長度：1分58秒

少年看見野玫瑰，原野上的野玫瑰，

多麼嬌嫩多麼美；急急忙忙跑去看，

心中暗自讚美，玫瑰，玫瑰，原野上的野玫瑰。

少年說我摘你回去，原野上的野玫瑰。

玫瑰說我刺痛你，使你永遠不忘記，

我決不能答應你！玫瑰，玫瑰，原野上的野玫瑰。

詩人歌德肖像。

舒伯特一生中最受到後人推崇的，就是他六百多首的藝術歌曲，這些作品多半採用同時期德國詩人的詩作為歌詞，其中又以歌德的詩作被引用得最多。

　　野玫瑰就是以歌德的詩作所譜的，完成於1815年，這是一首以非常簡單的民謠三段體寫成的歌曲，樂曲前後要反覆三次。詩中將女孩比擬作玫瑰，描寫年輕男女互相追求的那種欲拒還迎。

　　舒伯特一生沒有接受過太多正式的作曲訓練，也沒有很多工作經驗。不過幸運的是，他人在歐洲音樂重鎮維也納，又喜歡結交朋友。舒伯特有一群傑出的音樂界朋友，十分認同舒伯特的音樂才華，願意在各地演出他的作品，這些作品因此可以和貝多芬、莫札特的作品同場表演，使舒伯特得以揚名後世。

藝術歌曲

　　在台灣聽到藝術歌曲（lied, chanson, melodie）這個詞，一般人都會聯想到義大利歌劇，或是德國的藝術歌曲。不過，一般正規的藝術歌曲，指的是由舒伯特開始寫下，賦予鋼琴伴奏完整地位，並將歌曲完全呈現歌詞意境，而不只是單純的寫出一段旋律搭配歌詞，而鋼琴居於伴奏地位的普通歌曲。

　　在西方音樂史上，第一個達到這種標準和要求，並且讓後來的作曲家依循其作法的，就是舒伯特，在他之前的貝多芬和莫札特，都沒確立其規則。

　　藝術歌曲所選的詩，也要是高水準的藝術表現才行。德國藝術歌曲的寫作傳統始於舒伯特，之後有布拉姆斯、舒曼，再後來則有馬勒、理查·史特勞斯、伍爾夫（Hugo Wolf）。

　　在舒伯特之後，法國的作曲家也起而效尤，佛瑞、拉威爾、德布西等人，都寫出相當優秀的法文藝術歌曲，以他們不同的文學品味，將魏崙、雨果等人的法文詩，再搭配獨特的法國樂風，創造出屬於法國的藝術歌曲。

　　俄國國民樂派的作曲家，如穆索斯基和拉赫曼尼諾夫，以普希金、托爾斯泰等俄國文豪的詩作入樂，也成為俄語藝術歌曲的代表作。

精緻輕巧的芭蕾舞曲

吉斯：《孤挺花》》

Joseph Ghys（1801-1848）：Amaryllis arr. Hansen: Gavotte Louis XIII（Amaryllis）

樂曲形式：小提琴器樂曲

創作年代：年份不詳

樂曲長度：2分56秒

這首吉斯的《孤挺花》因為被鈴木等小提琴兒童教本收錄，而為人所熟知。這首可愛的小品有各種不同的版本，像是鋼琴、管風琴，以及小提琴與大提琴、鋼琴合奏的三重奏版本，還有豎琴獨奏的版本。

法國波旁王朝的首位國王亨利四世開啟波旁長達三百年的統治，後因遇刺身亡，而由八歲半的路易十三世，在1610年登基為法王，由母親攝政到他十三歲，但仍在幕後操控政事。

法王路易十三世十五歲時終於將政權奪回，之後奮發圖強，成為第一位為法國取得自主權的君王，並狠狠地教訓了神聖羅馬帝國的哈布斯堡王朝。

路易十三除了尋求政治上的獨立，也在藝術上追求法國自身的成就，他令法國工匠和畫家重繪羅浮宮，特別是他和父親亨利四世都喜愛芭蕾舞，有了他們的支持，芭蕾才得以在法國茁壯，成為全世界公認的藝術。

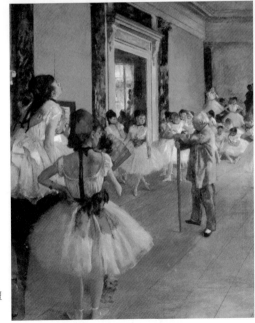

狄嘉的《舞蹈課》，芭蕾舞的主題是狄嘉最為擅長的題材。

而路易十三又青出於藍，他不但喜歡作曲，還為一齣芭蕾舞寫了一首音樂。他常在凡爾賽宮的二樓大廳招待賓客，觀賞這些芭蕾舞和他創作的音樂，人數甚至可以多達四千人。

　　而這首《孤挺花》就是他為芭蕾所寫的舞曲，後來在十九世紀被吉斯改編。無獨有偶地，改編這首作品的作曲家，還有蓋德（N. W. Gade）。克萊斯勒（Fritz Kreisler）的《路易十三歌曲》，也是改編自這首曲子。

　　吉斯的其他名曲：

　　吉斯還有一首為小提琴與大提琴二重奏演奏的《天佑吾皇華麗變奏曲與小協奏曲》，因為這類為大提琴與小提琴合奏的曲目不多，所以也很受到歡迎。

音樂家簡介

　　吉斯是比利時人，1801年出生在根特（Ghent），後來移居到俄國的聖彼得堡，在世時以小提琴演奏聞名。這首原名《路易十三世嘉禾舞曲》的《孤挺花》是他唯一為後人所知的作品，不過《孤挺花》是由他編曲，並非他創作的。

拉科茲基二世英雄之歌

白遼士：《匈牙利進行曲》
選自清唱劇《浮士德的天譴》，Op. 24

Berlioz, Hector（1803-1869）：Rákóczy March from Le Damnation de Faust

樂曲形式：弦樂曲
作曲年代：1846年
樂曲長度：4分57秒

　　這首《匈牙利進行曲》又名《拉科茲基進行曲》，是白遼士在1846年所寫的清唱劇《浮士德的天譴》第一部分的選段，隔年在巴黎首演。

　　《浮士德的天譴》取材於與英國的莎士比亞齊名的德國大文學家歌德的詩劇《浮士德》，全曲分為四個部分。白遼士在1845年旅居匈牙利佩斯特時，聽到民間演唱《拉科茲基之歌》後，受到啟發，於是把這首歌改編為管弦樂，收在他的《浮士德的天譴》創作裡。

　　弗朗茲・拉科茲基二世是匈牙利王子，他曾領導農民和貴族起來反抗奧國哈布斯堡王朝的統治。這次反抗暴運動雖然於1711年功敗垂成，但拉科茲基二世卻成了民族英雄，而《拉科茲基進行曲》，就是後來的吉卜賽人根據當時起義者用的曲調編寫的。

《浮士德》是許多音樂家創作時喜愛的題材，但白遼士對此劇的刻畫最為完整。這是《浮士德》一個場景的水彩畫。

另外還有個說法，認為《拉科茲基之歌》是匈牙利的宮廷樂師巴爾納所作。後來才被改為進行曲在民間流傳。李斯特是第一個把它改編成鋼琴曲的，後來白遼士把這個曲調用在《浮士德的天譴》中，成為家喻戶曉的名曲。

《浮士德的天譴》的第一部分是說浮士德獨自漫步在匈牙利原野上。破曉時分，天色漸漸明亮起來，田野上傳來農民的合唱和舞曲。忽然間遠處傳來雄壯威

浮士德的素描。

武的號角聲，踏上征途的匈牙利軍隊高聲齊奏《拉科茲基進行曲》。這曲子在音樂會裡也常常單獨拿來演奏，或與《浮士德的天譴》當中其他兩首器樂選段《鬼火小步舞曲》和《精靈之舞》合為組曲演奏。

音樂家簡介

白遼士是浪漫主義音樂家的典範，他從文學、傳奇故事當中取得作曲的靈感。其音樂熱情洋溢，擅長以恢宏的管弦樂展現萬馬奔騰的氣勢，對後世十九世紀作曲家影響非常深遠。

他從小就對音樂與文學有著濃厚的興趣，一次偶然的機會裡，他聽到作曲家葛路克的歌劇而深受感動，毅然放棄學醫，立志成為傑出的作曲家。在學期間，因其父親斷絕援助，日子過得很辛苦，但仍連續四年報名參加在樂壇最高榮譽的「羅馬大獎」作曲比賽，終於在1830年七月革命發生的當時，以《薩達那巴之死》清唱劇參賽獲獎，從此立足於樂壇。

藉音樂表明政治立場

約翰・史特勞斯：《拉德茲基進行曲》

Johann Strauss Sr.（1804-1849）：Radetzky-Marsch, for orchestra, Op. 228

樂曲形式：進行曲

作曲年代：1848年

樂曲長度：2分54秒

　　這首《拉德茲基進行曲》，是老約翰・史特勞斯畢生兩百五十首作品中，最受到後世歡迎的代表作。老約翰因為身兼維也納市民防衛隊的軍樂隊隊長，所以經常寫作進行曲作品，好讓軍樂隊演出，貝多芬也曾擔任過這個樂隊的指揮，顯然這不是一個普通的軍樂隊。

　　創作此曲的當時，維也納正在進行政治革命，保守派和主張民主的共和派在議會中頗多衝突，史特勞斯一家也分成兩派，父親老約翰是保守派，主張維持封建制度，但三個兒子卻都主張該解放自由。老父親創作此曲，也頗有藉音樂顯示政治立場的用意。

　　拉德茲基將軍就是因為出兵鎮壓當時義大利北部發生的獨立運動，而揚名於奧地利貴族圈中，這樣的人物當然在兩派之間引發議論，老約

老約翰・史特勞斯的作品《薩比諾的強暴》封面。老約翰二十一歲就開始寫作圓舞曲，由於旋律輕快流暢，在維也納受到熱烈的歡迎。

翰選在拉德茲基將軍凱旋回到維也納時，率領民防隊軍樂隊為他演奏這首進行曲，其政治立場可謂不言自明。

此曲在1848年8月31日拉德茲基慶功會上的首演，雖然大受歡迎，一連安可數次，但是卻也讓老約翰得罪了主張民主的自由派，從此被視為保皇派的同路人，為他日後的發展又添上了變數。後來主張共和的派系得勢後，他為了怕被株連，甚至遠赴英國避難自保。

後來此曲樂譜在同年9月14日發行，鋼琴獨奏譜則在半個月後接著發行。老約翰更將樂譜獻給奧地利陸軍，進一步昭告他的政治立場。

此曲問世後，作曲家親筆手稿曾一度遺失了，直到整整一百三十年後，才在維也納被發現，而且還發現有一段音樂是後來發行的樂譜中所沒有的，讓這首名曲更添話題。

這首進行曲不僅在奧地利受到歡迎，在全世界各地也都相當受到喜愛，像在英國的「逍遙音樂節」，每年允許觀眾以自由裝扮、席地而坐、甚至可以帶玩具和響炮進場聆聽，在終場前一定會演奏此曲，所有的觀眾一聽到進行曲的主題一奏出，就都會迫不及待地把哨子、響砲依著節奏紛紛釋放，甚至還可以吹口哨跟著主題一起演奏，全場興高彩烈，台上台下一同歡樂，可以說是每年逍遙音樂節上觀眾們最期待的一刻。

音樂家簡介

老約翰‧史特勞斯可以說是「圓舞曲王朝」的建立者，他的三個兒子：小約翰、約瑟夫和愛德華，後來不顧他的反對，繼承父親的衣砵，將維也納圓舞曲的魅力繼續延燒了半個世紀，一直持續到二十世紀初。

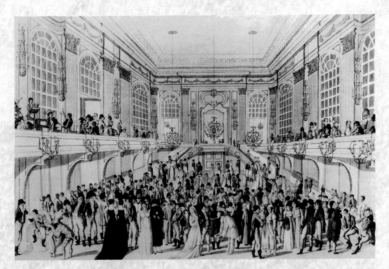

1812年，維也納一個假面舞會的大廳。十九世紀維也納市內，由於史特勞斯家族的貢獻，到處都飄揚著圓舞曲曼妙的樂音。

老約翰史特勞斯的其他名曲：

老約翰‧史特勞斯一生中寫了近一百五十首的圓舞曲，但其光芒都被他的三個兒子所掩蓋，反而後世較少被演出。比較為人所知的是《安娜波卡舞曲》。波卡舞曲可以說是從老約翰手中引介到維也納的圓舞曲的。

有情人終成眷屬

孟德爾頌：《結婚進行曲》，選自《仲夏夜之夢》

Mendelssohn（1809-1847）：A Midsummer Night's Dream,
incidental music, Op. 61 - Wedding March

樂曲形式：進行曲

作曲年代：1843年

樂曲長度：4分45秒

　　孟德爾頌的《仲夏夜之夢》是為劇作所寫的配樂，這位劇作家是早他將近兩百年誕生的英國文豪莎士比亞。孟德爾頌在十六歲就譜下《弦樂八重奏》，隔年就因為深愛《仲夏夜之夢》一劇而寫下了一首序曲，不過全作的完成是在十五年後。他三十一歲之時，應普魯士國王菲德列克威廉四世要求，為全劇的演出寫作配樂。和挪威作曲家葛利格的《皮爾金》劇樂一樣，此劇也是獨唱的部份最為動人。

　　《皮爾金》中的女高音演唱的是《索爾薇琪之歌》，而《仲夏夜之夢》則由女高音和次女高音在「你這兩條舌頭的斑點蛇」中的重唱，最能勾動人那種精靈世界的異想。不過最有名的還是要數《結婚進行曲》，每年不知有幾百萬對的愛侶在這段音樂中互許終身。

1972年彼得‧布魯克斯導演
的《仲夏夜之夢》在米蘭
演出的劇照。

《仲夏夜之夢》一劇是魔幻劇，雖然在莎士比亞的時代還沒有這種文學分類，但是依現代的分類，就是和《魔戒》、《哈利波特》一樣被歸為奇幻作品，都是講述精靈的世界。

　　此劇講述四位住在雅典城中的年輕愛侶和一群演員，在夜裡進入了精靈的森林。一名女子被強迫嫁給她不愛的人，就與心上人相約在精靈的森林中私奔，她將這件事講給手帕交聽，而這手帕交卻又將這事跟自己暗戀不成的人講，而這人偏偏就是要強娶第一名女子的人，四人就這樣不約而同地來到林中。

　　正好這時精靈之王奧伯龍和精靈之后蒂塔妮亞也來到森林，因為他們都要參加希波利塔女王的婚禮。奧伯龍想借蒂塔妮亞的印度精靈當僕人被拒，奧伯龍為了報復，就要小精靈撲克在蒂塔妮亞睡時，將紫蘿蘭的花液滴在她眼上，讓她醒來時愛上第一眼看到的人。

　　撲克很調皮，見到四名凡人熟睡，就順手也給四人點上，結果就這樣亂點鴛鴦。五人醒來後，蒂塔妮亞仙后首先見到驢頭人

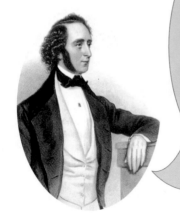

音樂家簡介

　　孟德爾頌1809年生於德國漢堡，家境富裕，一生不曾為了經濟問題煩惱。從小家裡就積極培養他在音樂上的天賦，九歲時就能公開演奏，也開始嘗試作曲，十二歲時，被詩人歌德預言將來一定很有成就。1829年孟德爾頌指揮演出巴哈的傑作《馬太受難曲》，讓世人重新認識巴哈音樂的不凡。1835年他出任萊比錫布商大廈管弦樂團指揮，帶領樂團成為當時全歐洲最優秀的樂團，也奠定現代指揮藝術的基礎。1846年孟德爾頌因長期積勞而病倒，1847年病逝，得年僅三十八歲。

佛謝利所繪的《蒂塔尼亞與驢頭波通》。莎士比亞以希臘雅典民間傳說為題材所創作的《仲夏夜之夢》，描寫的就是這個典故。

身的波通，瘋狂地愛上了他。而兩名凡人男子醒來的第一眼，則見到原本兩人都不愛的凡間女子海倫娜，原本兩男都爭相追求的荷米亞，反而成了沒人愛的可憐蟲。

　　奧伯龍見天下大亂，就要撲克再去點一次花液，讓蒂塔妮亞醒來見到的人換成奧伯龍，荷米亞和男友也重修舊好，而原本女有意、郎無情的海倫娜，則與她心儀的男子成為愛侶。這首結婚進行曲，就是在最後所有人都終成眷屬後演奏的幸福進行曲。全曲以小號信號曲為前導，宣告結婚行列的進場，孟德爾頌的譜寫，很能夠捕捉到全劇快樂收場的那種喜劇效果。

孟德爾頌的其他名曲：

孟德爾頌最有名的代表作，當推《E小調小提琴協奏曲》，這首協奏曲完成後，近兩百年來始終是浪漫樂派最具代表性的小提琴協奏曲。此外，他所寫的鋼琴小品集《無言歌》、五首交響曲、《希伯萊群島》等作，也是相當具有代表性的德國浪漫樂派早期作品。

小號

　　小號（trumpet）是銅管（brass）樂器家族中音域最高的樂器，銅管樂器家族還包括了法國號、伸縮號和低音號等。小號最常見的是降B調的，在軍樂隊中可以見到。為了因應不同樂曲，還有C、D、降E、E、F、G和A等七種不同型式的小號。

　　C調小號在一般管弦樂團中比較常見。早期的小號沒有音栓（valve），無法吹奏半音，不同的調性就要用到不同的音高的小號。小號也常獨奏，不管在爵士樂或古典樂界，小號獨奏家都是相當醒目的一群，就和歌劇中的男高音一樣。

　　小號最早是圓號，完全沒有孔，吹奏時的音高靠吹的人嘴唇的控制來變化。之後的小號則只有孔，到十八世紀末才有有鍵的小號，海頓著名的《小號協奏曲》，就是為這種過渡型的小號寫作的。一八三○年代小號有了音栓，讓小號的音準更精確，也能吹奏半音。

莫拉（Francis Luis Mora）所繪的《仲夏夜之夢》。

那裡有我所知最美的地方

孟德爾頌：《乘著歌聲的翅膀》

Mendelssohn（1809-1847）：On Wings of Song, Op. 34, No. 2
樂曲形式：藝術歌曲
作曲年代：1835年
樂曲長度：3分38秒

《乘著歌聲的翅膀》是孟德爾頌最著名的一首藝術歌曲，歌詞是海涅的詩，孟德爾頌在1835年於德國杜塞爾道夫完成此曲，海涅的原聲標題是「抒情的間奏曲」。

這首藝術歌曲的歌詞是這樣的：「乘著歌聲的翅膀／吾愛，我要帶你高飛／去到歌的田野／那裡有我所知最美的地方。那裡有紅花布滿的花園／在寂靜的月光底下／蓮花盛開靜靜等待／他們最親愛的姐妹。紫蘿蘭嬌笑珍惜／向上仰視星斗／玫瑰暗自寄語彼此／訴說著香氣四溢的神話。溫柔善解人意的蹬羚／擦身而過側耳傾聽／在遠處低聲呢喃著／從神聖溪流傳來的波濤聲。我們會在那裡躺下／在棕櫚樹下／夢想著我們最幸福的夢想。」

這首海涅的詩相當受到作曲家的歡迎，除了孟德爾頌外，還有三位作曲家譜寫過歌曲，而義大利作曲家托斯第（Francesco Paolo Tosti）也依義大利的譯文譜寫過一首藝術歌曲。

但讓人費解的是，這首《乘著歌聲的翅膀》如此受到大眾的歡迎，但大家卻對孟德爾頌其他的藝術歌曲興趣缺缺。

德國詩人海涅肖像，其眾多抒情詩被譜成樂曲，廣為流傳。

小狗追著自己的尾巴轉呀轉

蕭邦：降 D 大調圓舞曲 Op. 64，No. 1《小狗圓舞曲》

Chopin（1810-1849）：Waltz for piano No. 6 in D flat major
("Minute" / "Dog Waltz") Op. 64/1, B. 164/1 (1846)

樂曲形式：鋼琴曲
作曲年代：1846年
樂曲長度：1分55秒

　　《小狗圓舞曲》又稱為《一分鐘圓舞曲》或《瞬間圓舞曲》。據說喬治‧桑養的一隻小狗，非常喜歡追著自己的尾巴轉圈圈。因此喬治‧桑要求蕭邦把這隻小狗的可愛動作，以音樂來表現。

　　蕭邦是在1836年認識了女作家喬治‧桑，她比蕭邦大六歲，喜歡男性裝束打扮。喬治‧桑思考清晰、個性堅強，和個性內向的蕭邦不同，所以這種特質吸引著他，而成為蕭邦的知己。

音樂家簡介

　　偉大的鋼琴家蕭邦的父親是法國人，母親是波蘭人，1810年生於波蘭的傑拉佐瓦沃拉。他也是個早慧的天才，八歲就登台演奏，十五歲出版作品《C 小調輪旋曲》，十九歲時就譜寫了《F 小調鋼琴協奏曲》。1831年7月蕭邦在從維也納回波蘭的路途上，聽到波蘭革命失敗的消息，在悲憤的情緒下寫成了《革命練習曲》，因此又有「愛國的鋼琴詩人」之稱。

　　舒曼曾在《新音樂雜誌》中，評論其《「把手交給我」變奏曲》，非常讚賞地說道：「朋友們，請脫帽致敬吧！出現一位新的天才了！」。

《小狗圓舞曲》的樂曲是採用三段式，四個小節之後，在圓舞曲節奏的伴奏下，呈示出帶有極速旋轉感的主題。這個圍繞屬音旋轉的旋律線不斷反覆，帶有「無窮動」的特點，淋漓盡致的表現出小狗團團轉的動態。

隨後，樂曲出現了甜美抒情的中間部主題，輕鬆而悠閒。樂曲最後再度重複出現旋轉的主題，之後就結束整首曲子。

雖然叫作一分鐘圓舞曲，然而實際上，正常演奏需要大約兩分鐘。

那時當我年紀小

舒曼：《夢幻曲》，選自《兒時情景》

Schumann, Robert（1810-1856）：Traumerei

樂曲形式：鋼琴器樂曲

作曲年代：1838年

樂曲長度：2分46秒

　　這是舒曼最廣為人知的作品。旋律之優美，不像是為了鋼琴所創作出來的。而事實上，這首曲子的旋律在鋼琴上的發揮，不像以弦樂器來演奏般容易，或許因為如此，《夢幻曲》也常被改編成其他樂器來演奏。

　　此曲出自舒曼在1838年完成的《兒時情景》鋼琴曲集，《夢幻曲》是其中的第七首。舒曼一開始為這套曲集寫了三十多首小品，後來刪到只剩十三首。

　　這首夢幻曲是舒曼自述回到孩提時代的心情。不同於他後來的《兒童曲集》，是為小朋友所寫的童言童語。

音樂家簡介

舒曼生於1810年，是知名的德國作曲家、鋼琴家，也是浪漫主義音樂成熟時期代表人物之一。舒曼生性熱情敏感，還與幾位朋友一起創辦了《新音樂雜誌》，並擔任主編長達十年之久。舒曼後來娶克拉拉為妻，她也是當時非常知名及少見的女鋼琴家。舒曼在創作及演奏的同時，也相當提攜後進，諸如布拉姆斯及姚阿幸，都曾受他的幫助。晚年的舒曼飽受精神疾病的侵擾，1856年逝世於精神院。

《兒時情景》扉頁　　　　　　舒曼之妻克拉拉肖像。

　　這首夢幻曲是父母擁有孩子後，回想自己童年時的心情，再將這心情講述出來與孩子分享的一種親密時光。因此這是具有成人口吻，老成而持重的一首作品。雖然整套樂曲的彈奏技巧並不艱難，但大體上都有這種特色，所以不適合給小朋友彈奏，而是較能夠領略音樂趣味以後的人，才能夠彈得好。

舒曼的其他名曲：

　　舒曼是德國浪漫派的中間人物，非常擅長於捕捉文學和音樂交界處的靈感，其作品往往能夠表現出文學的想像力。像他的鋼琴獨奏作品《克萊斯勒魂》、《C大調幻想曲》，都是像敘事詩一樣充滿了想像力。

　　另外在《森林情景》中有一首《預言鳥》，也是音樂史上難得的佳作。他的四首交響曲中，第三號《萊茵》和第一號《春天》（Fruehling），是浪漫時代交響曲的名作。他的A小調鋼琴協奏曲更是十九世紀鋼琴協奏曲中的巔峰之作。

不要虛渡光陰不去愛

李斯特：降 A 大調第三號《能愛就盡情去愛吧》，
選自降 A 大調《愛之夢》

Liszt: Liebestr ume No. 3
樂曲形式：鋼琴器樂曲
作曲年代：年代不詳
樂曲長度：5分10秒

　　這首知名的鋼琴獨奏曲另有一個名稱是「能愛就儘管愛吧——第三
號夜曲」，會有這個別名，是因為這原來是李斯特的一首藝術歌曲，後
來他將之改編成鋼琴獨奏來用。

音樂家簡介

　　李斯特1811年生於匈牙利，父親是一個
業餘樂師，李斯特一開始是跟著父親學習，
後來得到貴族的贊助，得以繼續深造。1823年李
斯特在巴黎時，已是個知名的鋼琴家，且結交許
多文人及音樂家，如：海涅、雨果、白遼士、蕭邦
等人。
李斯特因演奏之便，周遊各國，後來接受威瑪大公
的聘書，擔任宮廷指揮兼音樂總監，十二首交響
詩與兩首標題交響曲就是這個時期的作品。
　　1861年後，他遷居羅馬，在羅馬、布達佩
斯、威瑪各地，為了演出來回奔波，
最後於1869年逝於拜魯特城。

這首歌曲的歌詞作者是富來利葛拉特（Ferdinand Freiligrath）。有意思的是，李斯特本來就很愛改編其他作曲家的歌曲，包括貝多芬、舒曼的藝術歌曲都被他改編成鋼琴獨奏曲，但是他自己改編自己的歌曲數量卻不多。

李斯特是在1850年出版這首作品的，他一共寫有三首愛之夢，正式的名稱則為夜曲（Nottuno）。我們一般習慣聽的這首是第三號。

這三首夜曲分別歌頌三種不同層次的愛，第一首夜曲歌頌的是崇高的愛，那是一種屬於宗教情懷、殉道般純淨的愛。第二首夜曲則是歌頌肉體的愛，藉用法文稱肉體歡愉像是一次小小的死亡來作隱喻。

這首我們最熟悉的夜曲，則是歌頌無私的、成熟的愛，歌詞提醒人，不要虛渡光陰不去愛，要不然遲早會有一天你要站在愛的人墳前哭泣。

李斯特的感情生活十分豐富，這位是曾經跟他有過一段情的瑪麗·達古夫人肖像畫。

1847年，李斯特與卡洛琳·維根斯坦王妃認識，她不惜拋棄地位財富，也要跟李斯特在一起。但這段情緣最後仍無法開花結果。

夜曲

　　夜曲（notturno或nocturne）最早出現在音樂作品中
是在十八世紀，一開始指的是晚間演奏的組曲，但這樣的音
樂並沒有安靜或是私密的涵義，相反的還非常的熱鬧。

　　夜曲開始有安靜的涵義起於愛爾蘭的鋼琴家菲爾德，之後蕭
邦則依菲爾德的風格寫出優美而非常聞名的夜曲。日後史克里
亞賓和佛瑞也都依蕭邦的手法，各自創作知名的鋼琴夜曲。

　　這樣的夜曲雖然沒有特定的型式，但都是希望描
寫與夜晚有關、浪漫風格的作品。

輕點即過的響亮鐘聲

李斯特：升 g 小調《鐘》

Liszt, Franz（1811-1886）：La Campanella II, etude for piano in g sharp minor（Grand Paganini tude No. 3）

樂曲形式：鋼琴器樂曲
作曲年代：年代不詳
樂曲長度：4分53秒

　　1838年，李斯特出版了一套《依帕格尼尼奇想曲所作的華麗練習曲》，之後他又在這套曲集中，加入其他不是由奇想曲改編、但主題還是從帕格尼尼作品借用的作品，組成《帕格尼尼大練習曲》於1851年出版。

　　全作共六曲分別改編第五、六、十七、一、九、二十四號奇想曲、裡面僅有第三首練習曲不是由奇想曲改編，這首作品也就是《鐘》，這首鐘是由帕格尼尼第二號小提琴協奏曲的終樂章所改編的。

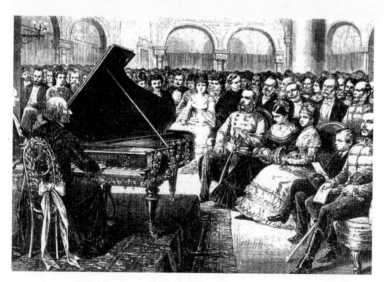

李斯特在威瑪宮廷演奏，這是十九世紀後半的銅版畫。

原曲是以輪旋曲寫成，帕格尼尼在原曲中就有意用小提琴特殊的鐘音奏法（泛音奏法）來製造類似鐘一般的音響，李斯特在改編時，則以右手快速的八度音（或更大跨度）在琴鍵上來回跳躍，製造出那種輕點即過的響亮鐘聲。這是李斯特最受到後世喜愛的鋼琴作品，但彈奏難度可不低。此曲考驗鋼琴家的小指和大姆指在琴鍵上快速來回跳躍時的精確度和按鍵確實程度。

　　曲中大姆指和小指最寬要跨越十六度跳躍。雖然此曲已經相當艱難，但還有鋼琴家似乎嫌此曲不夠難，又將之改成更艱難的版本，這就是義大利鋼琴家布梭尼（Ferruccio Busoni）所作的改編。這首《鐘》的版本一般採用的是在六首華麗練習曲中的第三曲，這是完全依照帕格尼尼的第二號小提琴協奏曲終樂章改寫的。

小提琴的泛音

　　在小提琴上要製造出類似鐘聲般的泛音（overtone 或 harmonics），可以靠手指輕輕壓（不要壓到指板上），就可以在所要的音上製造出來。另一種奏法是將一指壓在要奏的音，另一指輕輕壓在上方琴弦。帕格尼尼的第二號小提琴協奏曲終樂章的中奏（trio）樂段裡他不只使用泛音奏法，還使用雙按泛音奏法（double harmonics），也就是同時發出兩個泛音。此外，同一個樂章中也加入三角鐵，讓小提琴的泛音和三角鐵的敲擊聲競奏，加強了那種鈴鐺的效果。

李斯特另寫有一個版本，是這個版本的前身，收錄在他另一套《超技練習曲》）中，這個較早的版本則還加一段第一號小提琴協奏曲的輪旋曲樂章主題。

李斯特之所以會將鋼琴的技巧推到最艱難的境界，是受到了帕格尼尼的靈感啟示。帕格尼尼在十九世紀上半葉的地位，就好像現代流行樂壇的巨星一樣，他是所有人目光的焦點，連一向互別門派的樂壇，也都不約而同地崇拜他驚人的小提琴技巧和作曲才華。

帕格尼尼為小提琴獨奏所寫的二十四首奇想曲（Caprices）的問世，帶給當時的作曲家很大的震撼，包括李斯特、舒曼、布拉姆斯等人在內，都被樂中奇妙的靈感所感動，並進一步以其中的作品（尤其是第二十四號奇想曲）為主題，創作變奏曲。

李斯特的其他名曲

　　李斯特的作品量非常大,雖然有許多作品,因為近代大眾口味的改變,而不再受到歡迎,但還是有更多作品,仍然受到現代音樂廳和演奏家所喜愛的。此外,他還有鋼琴協奏曲、鋼琴奏鳴曲,以及大量的鋼琴作品,例如:第三號《愛之夢》、十五首《匈牙利狂想曲》、十二首《超技練習曲》、鋼琴曲集《巡禮之年》、《詩意與虔誠的和聲》等等。

　　另外李斯特也是交響詩的創始人,他所寫的《馬采巴》、《前奏曲》等交響詩,至今都還有在演出。

描繪李斯特演奏的漫畫,繪於1843年。

威風凜凜的女武神

華格納：《女武神的騎行》，選自歌劇《女武神》

Wagner, Richard（1813-1883）：
Die Walküre（The Valkyrie）— Ride of the Valkyries
樂曲形式：歌劇序曲
創作年代：1856年
樂曲長度：4分51秒

所謂的女武神共有九位，是北歐遠古神話中掌管死亡的美麗天使，她們專事收集死去英雄的靈魂，再把靈魂送回諸神居住的瓦哈拉城。這段《女武神的騎行》出現在《女武神》一劇的第三幕，描寫眾女武神從戰場上收集死去英雄的靈魂回來，騰空駕著飛馬來回穿梭，伴隨著雷電交加，英勇地高歌。在這段音樂中，我們可以聽到專屬於女武神的引導動機旋律反覆的出現，由銅管樂器所吹奏出的雄壯威武風格，營造出神氣且威風凜凜的氣勢。

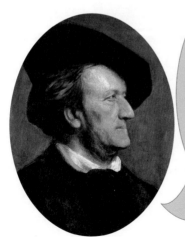

音樂家簡介

華格納是德國十九世紀末最偉大的音樂天才，他的一生爭議不斷，飽受稱讚和批評。華格納在十多歲時，看了貝多芬的歌劇《菲岱里奧》後，便決心成為一名歌劇作曲家。受到李斯特交響詩的影響，華格納力求以音樂與劇情並重的「樂劇」，取代詠嘆調和合唱式的歌劇，《尼貝龍根的指環》就是這方面的傑作，他的作品影響德國和歐洲音樂非常深遠。

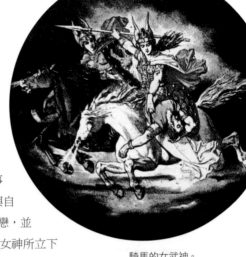

騎馬的女武神。

隨後，有三位女武神被沃坦的妻子芙莉卡（掌管道德與婚姻的女神）派去取故事主角齊格蒙的性命，因為他與自己的雙胞胎妹妹齊格琳德相戀，並產下一子齊格菲，違反了道德女神所立下的律法，所以要被奪去性命。

華格納採用北歐神話和德國的尼貝龍根歌曲，寫成了《尼貝龍根的指環》，共含四部連續性的歌劇作品：第一部《萊茵的黃金》，第二部《女武神》，第三部《齊格菲》，第四部是《諸神的黃昏》。這套歌劇一般被稱為《指環》聯作，因為故事是環繞著以萊茵黃金打造成的一把戒指而發生的。

華格納花了二十六年，一人從劇本創作，到音樂譜寫，逐一推出這套歌劇，整套歌劇演出需要十五個小時，一般會分成四天來演出，堪稱是音樂史上最長篇的巨著。而這套歌劇也從此改變了西歐音樂的途徑，後來的作曲家沒有一位不受到他音樂魔力的吸引，成為他的信徒，或是成為他的背叛者。華格納的到來，帶動了歌劇和西洋古典音樂的革命。

為了演出這套史詩般壯闊的歌劇，華格納更發明了多種銅管樂器，以壯大樂團聲勢，包括華格納低音號（Wagner tuba）、低音小號（bass trumpet），和倍低音伸縮號（contrabass trombone）。最後更說服德國貴族斥資為他建造了拜魯特音樂節劇院，歌劇界也從此出現了一種全新分類的歌手，被稱為華格納歌唱家，那是聲音要能夠蓋過管弦樂團的大音量歌手，帶動了聲樂演唱的革命。

《指環》聯作的故事講述一只戒指，只要擁有它，就可以統治全世界。出發點很像托爾金的《魔戒》。這只指環是由一名侏儒奧布瑞希取萊茵河中的黃金所打造成的。自從此戒問世後，許多神祇爭先恐後想擁有它，包括眾神之首沃坦。

　　沃坦數百年來處心積慮地想要獲得此戒，最後戒指卻落到齊格菲這個神與人生下的後代手上，正中沃坦的下懷。但齊格菲卻不幸被殺，戒指最後落在齊格菲的情人布倫希爾德手中，布倫希爾德正是沃坦的女兒，也是女武神之一。她拿到戒指後將之丟回萊茵河，平息了爭端，但諸神也因此步上絕路，永遠被消滅了。

蕭爾‧馮‧卡洛斯菲德於1845年所作的壁畫：「齊格飛被海根所弒」。

引導動機

引導動機（lei／otif）是華格納在他的歌劇中採用的手法，這種手法後來被二十世紀的電影廣泛運用，在我們熟悉的電影常常可以看到，像是《哈利波特》、《星際大戰》。像哈利波特裡的幾個重要人物出場時，都會出現屬於他個人的旋律，連鳳凰、貓頭鷹都有，這些旋律就是所謂的引導動機。

引導動機的出現，可以帶動觀眾對於該角色性格和在劇中地位的聯想，隨著劇情的發展，各個引導動機可以互相糾纏、相遇，進而發展出不一樣的音樂組合，這正是華格納歌劇充滿魅力的秘密所在。

華格納的其他名曲

《羅恩格林》、《帕西法爾》、《漂泊的荷蘭人》、《黎恩濟》
《紐倫堡的名歌手》、《唐懷瑟》、《崔斯坦與伊索德》
《魏森東克夫人》歌曲集，是歌劇作品以外少數的代表作。

《漂泊的荷蘭人》布景草圖。

華格納低音號

華格納低音號是一種很少出現在管弦樂團中的銅管樂器，更很少有機會單獨出現在音樂會上獨奏。

這是華格納特別為《指環》而發明的樂器。後來包括布魯克納、荀白克、理查‧史特勞斯、史特拉汶斯基、巴爾托克等人，也都曾在作品中使用這種樂器。一般較小型的樂團有時沒有配備這種樂器，會以低音號來代替。

華格納因為看到薩克斯風的問世，而興起靈感創造出這種樂器。他理想中的是一種能吹出陰森音色但又不似法國號般尖銳的銅管樂器，將管身作成圓椎狀而非圓形，再搭配法國號式的吹嘴和音栓（由左手按），就成了他要的華格納低音號。

音樂學者一般認為，這種樂器不能歸類為低音號（土巴號, tuba），只能算是改良式的法國號。

耳熟能詳的勝利之音

威爾第：《凱旋進行曲》，選自歌劇《阿伊達》

Verdi, Giuseppe（1813-1901）：Aida — Grand March

樂曲形式：進行曲

創作年代：1871年

樂曲長度：3分34秒

　　《阿伊達》描寫古代埃及和伊索比亞交戰的故事。這首《凱旋進行曲》出現在第二幕第二景的第二曲。故事中伊索比亞戰敗，其公主和國王被俘成為埃及的戰俘。但埃及的將軍拉達梅斯卻愛上這位成為奴隸的公主阿伊達，且不顧國王將女兒許配給他當作獎賞，反而想帶著阿伊達私奔，最後被捕，並與阿伊達為愛殉情。

　　在第二幕第二景裡，埃及軍隊已打敗伊索比亞軍隊，凱旋回到埃及，在此興奮之情中，埃及的軍隊出現在舞台上，接受人民的夾道歡呼，以小號吹奏的《凱旋進行曲》就這樣登場。軍隊以整齊的陣容風光走過，民心沸騰，弦樂與銅管樂交織出雄壯熱鬧的場面，十分強而有力。

　　《阿伊達》是威爾第在1871年推出的名作。這是為了慶祝蘇伊士運河開通，特別邀請威爾第創作一部和埃及有關的歌劇。此劇是威爾第最

《阿伊達》第四幕第一景的布景草圖：「國王的房間」。

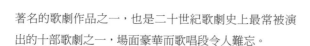

音樂家簡介

威爾第主要的作品都是歌劇，雖然也有部分室內樂、藝術歌曲和聖樂作品，但歌劇還是他最主力的創作。他是十九世紀義大利歌劇的驕傲，不但是義大利歌劇作曲家中最具代表性人物，也是歌劇史中最偉大的作曲家。其作曲技巧不斷精進、作曲風格持續創新、刻劃劇中人物性格的功力細緻入微且情感豐富。威爾第最讓世人尊敬的，在於他的個性率直、高尚品味、情感熱烈，始終如一。他的多部歌劇作品至今仍膾炙人口，傳唱不朽。

著名的歌劇作品之一，也是二十世紀歌劇史上最常被演出的十部歌劇之一，場面豪華而歌唱段令人難忘。

由於此劇大受歡迎，當初多明尼加共和國的國王還把兩個孩子依劇中的角色名，分別命名為拉達梅斯和蘭姆菲斯。而這首《凱旋進行曲》更是不斷被電視、電影所引用。

威爾第的其他名曲

《茶花女》、《遊唱詩人》、《馬克白》、《奧泰羅》、
《唐卡洛》、《法斯塔夫》、《安魂曲》

亞伯特為李奧諾拉演出《茶　　　《遊唱詩人》總譜封面。
花女》時設計的服裝造型。

威爾第：《凱旋進行曲》，選自歌劇《阿伊達》　　123

精銳部隊全力出擊

蘇佩：《輕騎兵》序曲

Suppe, Franz von（1813-1883）：Light Cavalry, overture to the operetta

樂曲形式：歌劇序曲

創作年代：1866年

樂曲長度：6分43秒

　　這首曲子是他的輕歌劇《輕騎兵》中的序曲。此劇首演於1866年 3 月 21 日，當時蘇佩四十五歲，全劇描述的是匈牙利輕騎兵的生活，這也是他最常被後世演出的一首作品。

　　這首輕騎兵序曲一開始以小號吹奏輕騎兵的信號曲，全隊蓄勢待發；第二段的音樂則轉入東歐式的悲歌，為戰死的同袍哀泣；最後則是大家都很熟悉的管弦樂總奏，以管弦樂團模仿輕騎兵馬蹄快步奔跑的那種景象，十分傳神。

　　蘇佩可說是第一位在維也納成功引進輕歌劇寫作的作曲家，德國人後來一直很遺憾，這個第一的頭銜被義大利人搶去，就連原本已經靠圓舞曲發跡且相當成功的史特勞斯家族，因為看到蘇佩在輕歌劇上引領的風潮，也在1870

董尼采第肖像。他是蘇佩的遠房親戚。

改名求好運

蘇佩的原名是Francesco Suppe-Demelli，而且全名中還有個「騎士」（Cavaliere）的稱謂，因為他家正是義大利頗有地位的騎士貴族之後。定居維也納後，他便將全名改為德國式的拼法：法朗士‧馮‧蘇佩（Franz von Suppe），這個「馮」字正是從「騎士」一字來的。但他的義大利老友還是習慣稱呼他義大利名。有趣的是，雖然蘇佩將自己的名字改成德式拼法，也在維也納發展得很成功，但他一輩子沒有講好德文過。

年代以後，投入輕歌劇創作的行列。而這齣《輕騎兵》就是他在首度成功後不久寫下的。此劇成功之後，史特勞斯和蘇佩陣營就展開了輕歌劇的拉鋸戰，雙方各領風騷。

雖然一生的名氣都繫在輕歌劇上，蘇佩其實終生未曾忘情於嚴肅創作，一直不斷有歌劇和聖樂作品問世。晚年的他更是深受死亡陰影的籠罩，白天不斷藉著寫作宗教音樂寬慰心情，晚上則睡在棺木之中，以克服對死亡的恐懼。最後他是因為罹患胃癌食不下嚥，活活餓死的。

蘇佩見證了整個十九世紀的義大利作曲發展，他和另一位義大利美聲歌劇作曲家董尼采第（Gaetano Donizetti）是遠房親戚。蘇佩從小就開始作曲，十幾歲就寫出正規的彌撒作品在教堂演出，從小學長笛的他，後來還成為正式的歌唱家，參與了表親董尼采第的歌劇演出。但他隨後被邀請到維也納發展，並得到機會在此地發表歌劇作品，於是就此定居維也納，前後在此發表超過一百部的輕歌劇。

輕歌劇

輕歌劇（operetta）是指不管在劇情內容或是音樂風格上，都較輕快、不那麼嚴肅的歌劇。一般所指的輕歌劇都是十九世紀中葉流行於歐洲、部分對白是用平凡說話方式表現，而不像歌劇那樣，從頭到尾都是用唱的方式演出的劇種。輕歌劇一般都是喜劇，其風格經過演變後，就成為現代的音樂劇（musical）。

輕歌劇源自十九世紀中葉的法國，一般認為第一位寫出輕歌劇的人是奧芬巴哈，他的《美女海倫》則是近代輕歌劇的鼻祖。而最具代表性的輕歌劇作曲家則是約翰・史特勞斯二世。

歌劇寫作到了二十世紀幾乎絕跡，而輕歌劇的創作一直到現在都還在維也納進行中，除法國和奧地利以外，美國和英國也各自發展出他們的輕歌劇，英國是吉伯特與沙利文這對搭檔，美國則有赫伯特。但這兩地，輕歌劇後來都不再受歡迎，因而才有了音樂劇的出現。

威尼斯的水上情歌

奧芬巴哈：《船歌》，選自歌劇《霍夫曼的故事》

Offenbach, Jacques（1819-1880）：Les Contes d'Hoffmann — Barcarolle

樂曲形式：船歌

創作年代：1880年

樂曲長度：3分41秒

《霍夫曼的故事》中的霍夫曼指的是德國小說家霍夫曼，霍夫曼寫了很多浪漫風格的冒險、幻想小說，都是以他自己為主角，講述他的各種充滿幻想的奇幻遭遇。

而作曲家奧芬巴哈所寫的歌劇《霍夫曼的故事》，則是依據霍夫曼所寫的三篇小說所組成，再由霍夫曼這個主角串連三個故事，這三個故事分別是：「睡魔」、「領事克瑞斯佩爾」和「消失的鏡中影」。歌劇中歐琳匹雅的故事由睡魔改成，茱麗葉妲的故事則是鏡中影改編，安冬妮雅的故事則由領事改成。

音樂家簡介

奧芬巴哈原本致力於大提琴，1849年回到巴黎出任法國劇院樂團指揮後，才開始他的歌劇創作生涯。他是一位飽受種族歧視的作曲家，生在德國和法國邊界，被法國人認為是德國人，被德國人看作是法國人，而他這部最後的歌劇《霍夫曼的故事》，更因為當時德法兩國交戰，而逼得草草落幕。

德國詩人霍夫曼是一位作家、藝術家和作曲家。他所寫的幻想故事具有各種超自然因素，啟發了很多浪漫派作曲家。

這首《船歌》是在劇中第四幕中演唱的，在這一幕中，霍夫曼又來到慕尼黑，遇見了安冬妮雅，後來再到了威尼斯，這時他聽著化身為尼可勞斯的繆思女神，與妓女茱麗葉妲一同唱起一首動人的威尼斯船歌，就是這首著名的「美好的夜、愛的夜」。此曲溫柔甜美，還與河水的波動韻律合而為一，十分動人，也廣受大眾的喜愛。這時的霍夫曼不再沉迷女色，而是愛上酒氣了。

這首二重唱出現在義大利電影《美麗人生》中，讓許多不聽歌劇的人為之驚豔。另外在電影《鐵達尼號》中，當這艘豪華郵輪沉沒的那一刻，堅守崗位的音樂家演奏的其中一首曲子便是這首《船歌》。

事實上奧芬巴哈在過世前並未來得及完成這部歌劇，而是由他的朋友桂豪德幫他完成的。奧芬巴哈大部分的作品都是輕歌劇，這部《霍夫曼的故事》是他希望寫作一些能夠留名青史的重要作品，而傾全力創作的正統歌劇，可惜在過世前未及完成。此劇在1881年2月10日於巴黎喜歌劇院首演時，那時奧芬巴哈已經過世一年。

奧芬巴哈也和理查·史特勞斯一樣，受到戰亂的影響，在大戰前他原本是備受歡迎的法國輕歌劇作曲家，但是在大戰後卻因為他德國人的出身，從此被法國樂壇排擠，作品再無人聞問，就連他在後世最受到喜愛的這部《霍夫曼的故事》也在首演當時慘遭滑鐵盧。但在二十世紀中葉以後，他以法文寫成的許多輕歌劇逐漸再度受到喜愛，近年有更加熱烈的趨勢。

奧芬巴的其他名曲

《天國與地獄》，其中的康康舞非常著名，成為巴黎夜總會「紅磨坊」的招牌舞蹈音樂。此外還有《木馬屠城》、《裴莉柯兒》。

船歌

船歌（barcarolle）是義大利威尼斯河上的船伕們演唱的一種歌曲。其他地方的船歌則不會使用這個字。

奧芬巴哈和蕭邦的船歌是古典音樂史上最有名的兩首船歌代表作，另外孟德爾頌在《無言歌》中也有一首優美的船歌。此外，義大利歌劇作曲家羅西尼和董尼采第在歌劇中出現威尼斯的場景時，也會刻意引用威尼斯船歌的節奏來寫作詠嘆調，但不會刻意稱之為船歌。舒伯特有一首藝術歌曲《待歌於水上》也引用了這種節奏。

船歌的節奏是船伕們隨著搖槳的韻律所產生的自然節奏，緩慢而反覆，它有一點催眠的效果，通常是以八六（6/8）拍子寫成。

風行於十九世紀的《船歌》。

新年音樂會的必備曲目

小約翰 · 史特勞斯：《撥弦波卡舞曲》

Johann Strauss Jr.（1825-1899）：Pizzicato Polka for orchestra

樂曲形式：弦樂曲

創作年代：1869年

樂曲長度：2分38秒

　　這首《撥弦波卡舞曲》的作曲者嚴格來說，應該是小約翰 · 史特勞斯和弟弟約瑟夫 · 史特勞斯，在國外正規的演出節目單上，都會明確地標示是由兩兄弟共同創作。小約翰和弟弟約瑟夫的感情很好，事業上相輔相成，不會互相競爭，和最小的弟弟愛德華也經常合作圓舞曲。

　　此曲完成於1869年，當時他們所寫的圓舞曲已經紅遍整個歐洲，甚至也流傳到俄國，因此這個圓舞曲家族也經常受邀到俄國演出，之前小約翰已經連續十五年，每年夏天都應邀前去演出，就在這一年，兩兄弟難得一同受邀到俄國演出。

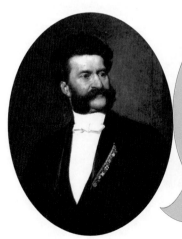

音樂家簡介

　　小約翰 · 史特勞斯的圓舞曲和波卡舞曲作品非常的多，每年在維也納新年音樂會都會不斷出現當代人不曾聽過的新曲。他一生總計寫了一百七十首圓舞曲、一百四十首波卡舞曲，被譽為「圓舞曲之王」。作品旋律明快華麗，配器豐富，頗具動感。

十九世紀一幅描繪舞會的畫作。本來被視為俚俗的民間舞曲，在小約翰‧史特勞斯的推廣下，得以提升至雅俗共賞的境界。

　　兄弟倆應俄國鐵路局的邀請，來到俄國貴族的避暑盛地帕夫洛夫斯克。兩人難得在國外相聚，想起了童年一起玩耍的時光，於是寫下這首波卡舞曲，但樂曲中究竟哪一部分是誰寫的，則不得而知。1869年小約翰四十四歲、弟弟約瑟夫則四十二歲，可能是掛兄弟兩人的名字可以藉小約翰盛名提攜弟弟，雖然約瑟夫當時也小有名氣。但可惜的是，此曲完成隔年約瑟夫就車禍過世，而小約翰的音樂事業和創作力也開始走下坡，由此我們可以猜測，或許有更多小約翰的作品都是和弟弟合作完成的，只是沒有清楚標示而已。

　　這首曲子完成後，就近在俄國的帕夫洛夫斯克首演，時間是1869年6 月 24 日。我們可以想像在6月底的俄國，正是夏天初臨，那些前來避暑的俄國貴族們，親眼看到小約翰‧史特勞斯這樣的名人，遠從維也納

十九世紀圖書中的內頁插圖，描繪人們隨著舞曲翩翩起舞的情景。

來到俄國為他們指揮、演出他最新完成、在歐洲本地都還沒演出過的此曲時，那種尊榮獨享的心情，再加上怡人的氣候，想必那一年是許多貴族一生中難忘的時光。

撥奏是弦樂器不用弓拉，而改用右手手指在琴弦上勾動的動作，這樣的動作琴弦就只能發出短暫而不持續的聲音，所以音符的時值和間距就不能太長，比較適合使用在快速而活潑的音樂，音樂史上很少有作品全曲都是採用撥奏完成的，多半的撥奏都只是在過程中一部分。在管弦樂團的演奏中，更很少有全部弦樂部都同時撥奏演出的，通常只有一部會採用撥奏。

此曲輕快活潑的旋律，非常受到人們的喜愛，彷彿可以挑起人們歡欣雀躍的心情，也就成為每年維也納新年音樂會的必備曲目。

此曲在1870年9月出版後，也由作曲家改編成鋼琴獨奏版問世。另外還有人改編此曲為加了鐵琴的版本，這樣一來就可以加強弦樂撥奏的單調音色，多了鐵琴的響亮音色在裡面。

約瑟夫·史特勞斯肖像。

波卡舞曲

　　波卡舞曲（polka）是種四拍子的快速舞曲，其跳法是一腳在後，在地上拖著平移三步後跳一步。這種舞雖然成為維也納圓舞曲的一個變種舞步，但其實是發源自東歐波西米亞地區，也就是現今的捷克、克羅埃西亞等斯拉夫地區，後來在美國拓荒時期，也被帶到美國去。

　　波卡一字源自捷克文的「半波」（pulka），因為樂曲總是起於前一小節的後半。古典音樂史上，除了十九世紀維也納的圓舞曲盛世作曲家們常寫作波卡舞曲外，捷克本土的作曲家如史麥塔納等人，也會寫作藝術價值較高的波卡舞曲。

小約翰‧史特勞斯的其他名曲

《藍色多瑙河》、《藝術家的生活》、《維也納森林的故事》、《醇酒、美人與歌》、《維也納氣質》、《南國玫瑰》、《春之聲》、《皇帝》、《雷鳴與閃電》、輕歌劇《蝙蝠》。

一九六五年，《蝙蝠》在維也納公演時的人物造型。

賽馬實況精采呈現

佛斯特：《康城賽馬歌》

Foster, Stephen Collins（1826-1864）：Camptown Races

樂曲形式：歌曲

創作年代：1850年

樂曲長度：1分40秒

　　《康城賽馬歌》是佛斯特最出名的歌曲之一，因為它的歌詞很詼諧，旋律活潑又容易唱。康城位於賓夕法尼亞州，走 706 號高速道路就可以抵達。過去康城曾經有賽馬活動，現在則演變成賽跑活動。這首歌旋律輕快緊湊，耳熟能詳，有種馬兒快跑的緊張感。歌詞裡形容賽馬的情景，熱鬧非凡，尤其每段歌詞結尾都有一段嘟噠—嘟噠，就算不會歌詞，也可哼出此段。

　　由於是模仿黑人的唱腔，許多拼字都是以黑人的習慣發音寫成。當時美國的黑人是可以自由買賣成為黑奴的，所以都沒有受過正式教育，發音也非常奇怪。

　　1849年他完成了《尼得叔叔》及《奈莉是一位淑女》，至1850年已完成了十二首歌曲，同年與珍妮結婚，並決定成為專業作曲家。當年還完成了《康城賽馬歌》、《奈莉布萊》、《老鄉親》，成為當時遊子最喜歡唱的歌。

　　雖然佛斯特擅長寫美國南方歌謠，但他實際上只在1852年蜜月時搭著汽船沿著密西西比河到紐奧爾良一次而已。1853遷居至書商較多的紐約，當年寫了聞名的《肯塔基老家》。1854

佛斯特的愛妻珍妮肖像。

佛斯特的其他名曲

《蘇珊娜》、《美麗的夢仙》、《老黑爵》
《肯塔基老家》、《老鄉親》

年為妻子珍妮寫了動人的歌曲《明亮棕髮的珍妮》，1855年因雙親去世
而搬回匹茲堡。因雙親與好友相繼去世，佛斯特陷入寫作低潮，生活開
始變得拮据，在此時為了還債還曾經賤賣歌曲。

　　佛斯特生平創作的二百多首歌曲中，包括因為思念珍妮而寫的《美
麗的夢仙》在內，近一百首都是在這段期間所作。佛斯特所寫的歌曲貼
切的反映早期新大陸移民的歡樂與哀愁，不只當時為人所傳唱，直到現
在都深受大家的喜愛。

音樂家簡介

被尊為美國音樂之父的史蒂芬‧佛斯特，1826
年7月4日出生於匹茲堡東邊的勞倫斯威爾的一個中
產階級家庭，其父親酗酒後家道中落。他自行摸索學會小
提琴、鋼琴、吉他、長笛與單簧管，十四歲開始作曲，十八
歲出版第一部作品《愛人請打開窗》。1846年寫了膾炙人口的
《蘇珊娜》，這首歌後來成為每個前往加州淘金客最愛唱的
歌曲。1860年離家出走前往紐約，當時南北戰爭一觸即發，
想起當年情景而寫下《老黑爵》，此曲竟成為南北戰爭
期間黑奴的精神支柱。在紐約期間，1864年1月13
日因病去世，死時三十七歲，身後只有美金
三十八分錢。

平易近人的小品文

魯賓斯坦：《F大調旋律》

Rubinstein, Anton（1829-1894）: Melody in F

樂曲形式：鋼琴曲

創作年代：1852年

樂曲長度：3分06秒

　　安東‧魯賓斯坦因為是在西歐受教育，因此他的作品完全不像後來的俄國五人組那樣，帶有一絲的俄國民族風格，而是完全以西歐的品味為依歸，這首《F大調旋律》就是這樣的作品。

　　這首曲子原是為鋼琴獨奏所寫的，但現在反而比較常聽到小提琴與鋼琴或管弦樂團的合奏版本。這首曲子是安東‧魯賓斯坦的名作，他一生寫作許多作品，卻只剩下這首技巧最平易的小品受到後人喜愛。

音樂家簡介

音樂史上的魯賓斯坦有三位，兩位來自俄國，是兄弟，都是鋼琴家，一位是尼可萊（Nikolai）、一位是安東，兩位也都是作曲家，他們是柴可夫斯基在音樂院的老師。另一位魯賓斯坦則來自波蘭，晚他們一輩，叫亞圖（Arthur），早年崛起就是靠著與前輩同姓讓人印象深刻而受到注目。安東的弟弟尼可萊，就是後來拒絕演奏柴可夫斯基《第一號鋼琴協奏曲》而聞名後世的鋼琴家。

尼可萊‧魯賓斯坦肖像。

　　這首小品不論在旋律或技巧上都不會過於繁複，在不斷反覆的主旋律中，慢慢展開其他的鋪陳，整首曲子聽起來有種安定人心的作用，平易近人的風格中，顯現出其小巧與可愛。

　　安東‧魯賓斯坦早年在西歐發展，到了1962年才返回俄國，並在聖彼得堡與弟弟一同創立了聖彼得堡音樂院，這是俄國有史以來第一間音樂院，從此開始，俄國才有接受正式訓練的演奏家和作曲家，也才有正規的樂團，不用再從國外去請音樂家前來組成樂團，俄國的音樂家也不用再遠赴國外求學，柴可夫斯基等人都是從這間音樂院畢業的。

　　安東‧魯賓斯坦是俄國第一代學院派的作曲家，他力圖將西方音樂院訓練引入俄國，但很快就因為俄國民族主義的覺醒，讓他這種國際化的樂風受到排擠。但安東在世時還是俄國最有影響力、在當地樂壇中地位最高、權力最大的大師。他是超技鋼琴家，在世時只有李斯特的地位和他相當。

魯賓斯坦的其他名曲
第四號鋼琴協奏曲、第一號交響曲、兩首大提琴協奏曲
小提琴協奏曲。歌劇《魔鬼》

俄國五人組

　　「俄國五人組」是俄國在十九世紀下半葉標榜以俄國民俗音樂風格創作的五位作曲家，分別是巴拉基雷夫、包羅定、庫伊、穆索斯基、林姆斯基—高沙可夫。他們五人是在1856-1862年間逐漸相識的。

　　他們五人都沒有受過太多正統的音樂教育，各自有其正職，作曲只是他們業餘的興趣，但是他們希望解放俄國音樂不要受到西方學院派的影響，而與柴可夫斯基等受學院訓練出身的作曲家形成抗衡。

　　俄國五人組每一位都留下相當可觀而影響後世深遠的作品，其中穆索斯基對後世的影響最大，甚至連德布西也深受影響，他的作品相當具有震撼力和氣勢。包羅定和林姆斯基—高沙可夫也都留有出色的代表作。他們五人都是受到葛令卡的精神感召，而開始從事俄國風的音樂創作。

阿里阿克林斯基所繪的《柴可夫斯基與五人組》，最左邊拍手的是穆索斯基，緊鄰站立的是包羅定，再過來的是巴拉基雷夫、柴可夫斯基，而與柴可夫斯基握手的是林姆斯基—高沙可夫。

鐵匠生活的完整呈現

米夏利斯：《森林裡的鐵匠》

Michaelis, Theodor（1831-1887）：Die Schmied im Walde

樂曲形式：波卡舞曲

樂曲長度：4分05秒

　　這首管弦樂小品是以「標題音樂」的手法寫成的波卡舞曲，樂曲描寫森林中鐵匠一天的生活。從天還沒亮時，音樂慢慢地展開，然後太陽昇起，先是杜鵑清啼，接著百鳥爭鳴，然後遠處的小溪也發出潺潺水聲，森林開始亮了起來，教堂也響起了清晨的祈禱聲。這許多的聲音，米夏利斯都一一生動地用管弦樂團來描寫，十分傳神。

　　接著森林中的鐵匠也起床了，他心情愉快地開始一天的工作，先是拉動風箱生火，然後開始打鐵，米夏利斯使用三角鐵來描寫鐵匠打鐵的聲音，再利用波卡舞曲來呈現鐵匠的工作情形。音樂隨著鐵匠的工作漸入佳境而登上高潮，最後在活潑而富有生氣的氣氛中結束。

音樂家簡介

米夏利斯是十九世紀中葉的德國作曲家，曾在漢堡等地擔任管弦樂團演奏員，是現代輕音樂的創始人之一，作品風格屬於浪漫樂派。他算是音樂史上靠著一兩首小品而流傳後世的作曲家，一般音樂辭典或百科中，都不會有這位作曲家的介紹。

《森林裡的鐵匠》是米夏利斯的代表作品，常作為戶外音樂會的曲目，後來還被改編為鋼琴曲和輕音樂。有人曾將這首曲子與艾倫貝格的《森林的水車》和奧都的《時鐘店》一起並列為三首最著名的描繪性標題樂曲。

《土耳其巡邏兵》也是米夏利斯另一首著名的曲子。管弦樂團生動地描寫巡邏兵自遠而近，又逐漸離去的情景，音樂藉由描寫土耳其軍隊的風貌而呈現出濃厚的異國色彩。樂團為了要捕捉那種聲音遠近的效果，也刻意在演奏樂器的數量上有多寡的變化，是一首展現管弦樂團演奏效果的佳作。

標題音樂

標題音樂（program music）指是的是利用音符來描寫事物的音樂作品。標題音樂相對於絕對音樂（absolute music），後者指的是完全沒有任何指涉，單純只以音符構成的優美旋律來打動聽眾的作品。

標題音樂從西洋音樂開始以來就存在，但在十九世紀浪漫時期達到高峰。作曲家利用豐富的想像力在音樂中打造他們認為可以在聽者腦海中創造出景象的效果，其中以理查・史特勞斯的《查拉圖斯特拉如是說》最具代表性。

著名的標題音樂像是韋瓦第的小提琴協奏曲《四季》、巴哈在他的《馬太受難曲》中描寫耶穌步上十字架的音樂。另外海頓的《耶穌十架最後七言》和《創世紀》、《四季》等神劇中以管弦樂團描寫聖經中創世紀或耶穌臨終時的場面，都是音樂史上著名的標題音樂。

至於絕對音樂則是像巴哈的平均律或是貝多芬的鋼琴奏鳴曲、交響曲、布拉姆斯的交響曲等都是。但絕對音樂和標題音樂的界線往往不明顯，嚴肅作曲家會傾向讓自己的作品沒有標題的暗示，但如果一部作品太受歡迎，連作曲家自己也阻止不了作品被標題化的情形，貝多芬的第五號交響曲《命運》、鋼琴奏鳴曲《月光》，都是因為深受歡迎而被標題化的作品。

　　標題音樂的效果也不完全如作曲家一開始創作的設想那樣，完全能讓聽者依他的描寫產生畫面的聯想，畢竟作曲手法和聽者的經驗之間有著文化上和實際生活經驗等的差異，所以標題音樂往往在同一個時代、鄰近地區的作曲家和聽眾之間最容易產生共鳴，時代和文化相隔越遠，作品則越難被依標題來理解。

提也波洛所繪的《亞當與夏娃的創造及被逐出樂園》。

三角鐵

在《森林的鐵匠》中很多地方使用三角鐵（triangle）來描寫鐵匠打鐵的聲音，這種樂器在管弦樂團中被歸類為打擊樂器家族。

這項樂器在管弦樂團裡算是構造最簡單、演奏難度也最低的一項。它是用鐵條折成三角形，再以鐵棍延著它的三個邊敲打三個角，藉以製造出聲響。雖然演奏技巧簡單，但是在受過訓練的行家手中，三角鐵還是可以發出和一般人敲打時不同的響亮共鳴和音色。

很多音樂作品都會運用到三角鐵，但一般嚴肅的音樂作品則經常會排斥這種讓人有詼諧聯想的樂器，也因此當李斯特在他的第一號鋼琴協奏曲終樂章裡一開場就用到三角鐵時，立刻被當時的樂評人譏笑，從此這首協奏曲就被冠上了「三角鐵協奏曲」的名稱。

乘著歌聲的翅膀進入夢鄉

布拉姆斯：《搖籃曲》

Brahms, Johannes（1833-1897）：Wiegenlied
樂曲形式：搖籃曲
創作年代：1868年
樂曲長度：2分41秒

　　這首搖籃曲是德國作曲家布拉姆斯在三十五歲那一年，也就是1868年寫下的，同年他也寫下他第一首揚名樂壇的代表作《德意志安魂曲》。布拉姆斯和自己所住的漢堡當地合唱團一直有合作的關係，負責他們的指揮和訓練工作。就在這一年，與布拉姆斯合作相當久的一個女子合唱團中有一位團員蓓姐·法柏產下一名男嬰，為了祝賀她，布拉姆斯就寫下這首動人的搖籃曲。

　　布拉姆斯還特別採用圓舞曲的節奏來寫，因為這是這位女團員最喜歡的節奏（事實上布拉姆斯也喜歡圓舞曲）。這首搖籃曲曲調溫柔恬靜，旋律安詳，再搭配女性溫柔的聲音及鋼琴伴奏，整首曲子充滿安定人心的力量，不知道陪伴了多少嬰兒安心入睡。

　　布拉姆斯採用亞寧姆、謝勒和席勒等人的歌詞，裁剪出他所需要的部分，歌詞充滿安定人心的力量：「晚安啊，晚安，伴著玫瑰，康乃

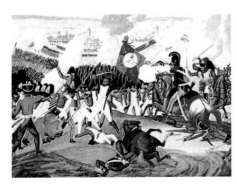

奧托·格魯格所繪的《萊比錫戰爭的第一天》。拿破崙在萊比錫戰役中失利後，便喪失了對德意志的統治。

馨覆蓋、溜進綿被裡。明天一早，如蒙神許可，你會再醒來／晚安，晚安，天使在照看，在夢中浮現基督孩提的樹。甜甜地沉睡吧，看進夢裡的天堂。」

　　這首歌曲出版後大受歡迎，出版商也請布拉姆斯將原本只有一段的歌詞再加一段，就是上文中有天使的第二段。

搖籃曲

　　搖籃曲是全世界各個文化都有的音樂形式，但在歐洲，古典作曲家所認定的搖籃曲，則有一個約定俗成的形式，義大利文稱為berceuse、德國稱為wiegenlied、法文稱為lullaby、英文則為cradle song。

　　一般而言，搖籃曲都是以三拍子寫成，曲調則很簡單，作曲家譜寫搖籃曲時，往往會以降調性來譜寫，像蕭邦、李斯特、巴拉基雷夫的搖籃曲，都是以降D大調寫成的，而這類的搖籃曲都是鋼琴獨奏曲，並不是真的要寫給母親唱給孩童聽的音樂。另外寫過搖籃曲的作曲家還有拉威爾、史特拉汶斯基、蓋西文。

弗里茲・馮・烏特於1889年繪製的《孩子們的臥室》，描繪當時的居家情景。

寧願交換天分

　　布拉姆斯很喜歡圓舞曲，他曾經說，願意用自己一輩子所學的對位法與和聲學知識，交換小約翰·史特勞斯寫《藍色多瑙河》這樣一首圓舞曲的旋律天分。在十九世紀中葉，寫作約翰·史特勞斯的圓舞曲，就像寫作現代的周杰倫歌曲一樣，是最流行、最賺錢的作曲行業。布拉姆斯雖然也寫了很多圓舞曲，但都是音樂會或是居家自娛演奏用的圓舞曲，真的像小約翰·史特勞斯那些圓舞曲一樣膾炙人口又流行的，卻始終沒有。

小約翰·史特勞斯的圓舞曲作品
《百萬富翁》，題獻給布拉姆斯。

音樂家簡介

　　布拉姆斯被稱為是德國三B之一（三B代表三個音樂家的姓氏都是以B為開頭），依年代順序為巴洛克時期的巴哈（Bach）、古典樂派的貝多芬（Beethoven）與浪漫派晚期的布拉姆斯（Brahms）。布拉姆斯自許為繼承海頓、莫札特到貝多芬等古典樂派的作曲精神的音樂家。當時，他的作品被保守派樂評家讚佩不已。名樂評家畢羅曾經評價其《第一號交響曲》在精神與內涵上如同貝多芬第十號交響曲。音樂家舒曼也在他所辦的《新音樂雜誌》中推崇布拉姆斯是古典音樂未來的希望。

深情款款的華爾茲

布拉姆斯：降 A 大調《圓舞曲》

Brahms, Johannes（1833-1897）：Waltz in A-Flat ,Op.39 No.15
樂曲形式：鋼琴曲
創作年代：1865年
樂曲長度：1分25秒

布拉姆斯除了沒有寫作歌劇之外，無論任何作曲形式都可以說是曲藝精湛的音樂大師。他通常使用古典形式寫作，避免使用標題性的音樂主題，可是他的音樂在本質上確是屬於浪漫派的精神。他所寫的四首協奏曲：《D大調小提琴協奏曲》、《小提琴與大提琴複協奏曲》與兩首《鋼琴協奏曲》，都是音樂會上不可或缺的極品。

這首優雅又親切的鋼琴圓舞曲是以一個單獨、細膩的節奏所組成，旋律則是重複而且深情款款的樂句。在輕柔反覆的曲調中，濃烈的情感慢慢散發出來，誘人沉醉。這首曲子是獻給德國音樂學者漢斯力克的四手聯彈《圓舞曲集》的第十五首曲子，1867年在維也納首次演出。稍後，布拉姆斯把它改編為鋼琴獨奏版，以及管弦樂曲、吉他曲、合唱曲等等。

十九世紀法國印象派畫家雷諾瓦所繪的《城市舞會》。畫中的男女正隨著圓舞曲的旋律婆娑起舞。

布拉姆斯對於圓舞曲（又稱為華爾茲）有特別的偏愛，尤其讚賞奧地利的圓舞曲大王小約翰・史特勞斯所作的維也納圓舞曲。1862年布拉姆斯曾經應史特勞斯夫人的邀請在她的摺扇上題字，他抄寫了一小段小約翰・史特勞斯的《藍色多瑙河》的主旋律，並在旁邊加註：「可惜並非出自布拉姆斯手筆」。可見布拉姆斯對於小約翰・史特勞斯能夠作出這麼多旋律優美、結構華麗的圓舞曲，除了無比的欣賞以外，也非常羨慕。

　　布拉姆斯所作的這首降 A 大調《圓舞曲》，風格純真柔和，與圓舞曲的前身蘭德勒舞曲比較相近，規模比較短小，情感非常純真。據布拉姆斯自己說，這首降A大調《圓舞曲》是類似舒伯特風格的小型圓舞曲。

布拉姆斯的其他名曲

第五號匈牙利舞曲、鋼琴二重奏、海頓主題變奏曲

B 大調鋼琴三重奏鳴曲第一號、第一號交響曲

第三號交響曲、第二號鋼琴協奏曲、D 大調小提琴協奏曲

a 小調小提琴與大提琴複協奏曲、德意志安魂曲

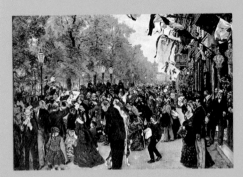

阿道夫・孟澤爾所繪的《向古利阿姆・霍盛佐爾倫歡呼》，描繪德法戰爭期間，群眾狂熱的情況。

天鵝的垂死之歌

聖桑：《天鵝》，選自《動物狂歡節》

Saint-Saëns, Camille（1835-1921）：
The Carnival of the Animals — The Swan

樂曲形式：管弦樂
創作年代：1886年
樂曲長度：3分21秒

聖桑的這首《天鵝》原是寫在他的《動物狂歡節》中，是他嘲笑音樂家無聊生活的作品，原作完成於1886年 2 月間，當時聖桑人在奧地利的村莊中渡假。此曲原是為長笛、單簧管、雙鋼琴、木琴、弦樂四重奏加上低音大提琴的組合所譜。但現代通常將弦樂四重奏和低音大提琴的組合換成大型的弦樂團，再加上鐘琴。

此曲之所以有狂歡節之名，是因為當年在巴黎舉辦了熱鬧非常的狂歡節，樂曲的原名是《動物狂想曲》，在首演之後，聖桑就禁止此曲再度上演，唯一允許的就只有這首沒有嘲弄色彩的天鵝。《天鵝》也是全

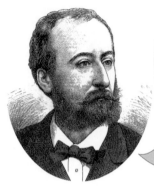

音樂家簡介

法國作曲家聖桑在音樂方面彷彿無所不能，除了很少指揮樂團外，作曲、鋼琴演奏、教學，無一不精。他的演奏技巧高超，風格質樸明朗，作品產量也不少。除了音樂外，聖桑也曾鑽研天文學和物理，是位業餘的科學家。此外他也寫詩、寫劇本、寫評論文章、寫哲學著述，而且精通多種語言，可算是音樂家中最博學的一位。

曲中最著名而優美的一段，因此最常被拿出來單獨演奏，由大提琴低沉醇厚的音色，表現出天鵝優美的身段。

黑夜中，垂死的天鵝划向暮色低垂的柳蔭中，在垂柳輕拂的晚風裡，月色像死前的人臉一樣慘白，似瞪著人般地，望向那無底的湖水中，驀地傳來一串悲歌，有人說，那是天鵝的垂死之歌⋯⋯。

《動物狂歡節》全曲中分別嘲笑了鋼琴學生乏味的練琴和樂評人，也引用了許多其他作曲家的作品。像「烏龜」樂章引用了作曲家奧芬巴哈在當時非常受歡迎的輕歌劇《天國與地獄》中的康康舞；在「大象」一曲中則引用了白遼士《仙女之舞》，以及孟德爾頌《仲夏夜之夢》中的詼諧曲樂章；「化石」樂章則引用了聖桑自己的《骷髏之舞》的主題，和著名的童謠《小星星》與羅西尼在歌劇《賽維里亞的理髮師》中的詠歎調。另有「長耳朵的人」，則是在嘲笑樂評人。所以在聖桑的心中，鋼琴家和樂評人都是動物奇觀的一種，應該放進動物園讓人觀賞。

這首《天鵝》原來是寫給大提琴和鋼琴合奏的。日後因為俄羅斯編舞家福金為著名芭蕾舞伶帕芙洛娃所編的舞作而在世人心中留下難忘的畫面。舞蹈中，帕芙洛娃獨自在漆黑的舞台上跳著垂死天鵝告別人世的最後一舞，十指化作天鵝羽翼，雙臂宛若白色翅膀，一襲白色舞衣，一動一顰皆觸動人心，是浪漫舞作巔峰之舞。

聖桑的其他名曲

第三號交響曲《管風琴》、第三號小提琴協奏曲、第四號鋼琴協奏曲、第一號大提琴協奏曲、歌劇《參孫與達麗拉》、為小提琴獨奏所寫的小品《序奏與奇想輪旋曲》和《哈瓦那舞曲》。

《參孫與達麗拉》中，參孫被俘的一幕。此部作品是聖桑歌劇的代表作。

大提琴

　　大提琴（cello）是弦樂家族中的低音樂器，和低音大提琴同樣負責低音的部分。大提琴的全名是 violoncello（意謂小的 violone），但一般都簡寫為 cello。在弦樂家族中，大提琴受歡迎的程度僅次於小提琴。

　　在十八世紀以前，大提琴和古大提琴是並用的。原始的大提琴很大，後來義大利的製琴家將琴體縮小，因此才會產生 violoncello 這個字，因為 cello 的義文字義是小的，但大提琴比小提琴大，怎麼會反而說是小的 violon 呢？原來 violon 這種巴洛克時代使用的古提琴，體型要比大提琴大的多。

　　大提琴的演奏並非一直像現代這樣放在兩膝中間、還有腳架的，二十世紀以前，大提琴並沒有腳架，更早時甚至像小提琴一樣，架在頸子上演奏，可以想像那有多累人，這有古畫能證明有段時期就是這麼演奏的。

機器娃娃的舞蹈

德利伯：《緩慢的圓舞曲》，選自《柯佩利亞》

Delibes, Leo（1836-1891）：Coppelia — Valse Lente

樂曲形式：圓舞曲

創作年代：1870年

樂曲長度：57秒

　　柯佩莉亞原來又名《琺瑯眼珠的女孩》，指的就是柯佩莉亞這個機器娃娃。全劇是說在十八世紀中葉，在波蘭和捷克的交界，有一位少女史娃妮姐和少年法朗次相戀，但卻因為老人柯佩流士家中，出現了一樽機器娃娃，讓法朗次神魂顛倒，這娃娃就是柯佩莉亞。

　　史娃妮姐為了奪回男友，便潛入老人家中，正巧這時法朗次也因好奇來到老人家中，並被老人發現。在老人的誘騙下，他多喝了幾杯，老人於是想用魔法將他的魂魄轉移到娃娃身上。老人的計謀被史娃妮姐發現，她喬裝成柯佩莉亞，並趁機揭穿老人的陰謀，讓法朗次回心轉意。

　　這首《緩慢的圓舞曲》，就出現在全劇第一首樂曲，在這段優美的音樂中，史娃妮姐緩緩起舞，想要吸引她以為是真人的柯佩莉亞注意，卻不知道這根本是個發條娃娃，只見娃娃依然坐在窗旁看書，一點也不理會她。這首小巧俏皮的可愛曲子，讓人不禁聯想起真人假扮機器娃娃翩翩起舞的姿態。

　　這段旋律也是《柯佩莉亞》全劇最為人熟知的樂段，但卻沒有收在日後德利伯改寫的《柯佩莉亞組曲》中。

1832年由巴黎歌劇院芭蕾舞團明星瑪麗・塔麗奧妮主演的浪漫芭蕾《仙女》，芭蕾女舞者從此要在腳尖上翩翩起舞。

音樂家簡介

法國作曲家德利伯花費許多時間從事教歌手認譜，以及在巴黎歌劇院和抒情劇院伴奏。他的志願是當舞台劇作曲家，最後也如願了。雖然還不是那麼家喻戶曉，但他的音樂《柯佩莉亞》卻廣受喜愛。《柯佩莉亞》是他所寫的芭蕾舞劇，改編自德國劇作家霍夫曼的恐怖小說《睡魔》。睡魔這個傳說在西方由來已久，霍夫曼並非第一個在小說中用到這個主角人物的。在今天，好萊塢的神鬼電影中，也常會提到這人物，十八、十九世紀四處巡迴的劇團，也常有類似的故事，內容都是會動的機械娃娃，獲得生命的故事。類似的故事也在另一齣著名的歌劇《霍夫曼的故事》中可以看到，這是由作曲家奧芬巴哈寫的。

德利伯的其他名曲

《席爾薇亞》（Sylvia），德利伯繼《柯佩莉亞》外另一齣著名芭蕾舞劇。這兩齣芭蕾舞劇的出現，改變了法國芭蕾舞劇在十九世紀中葉時譜曲品質不良的情形，主要是因為德利伯出色的旋律天份，以及生動的管弦樂法。《拉克美》（Lakme），此部歌劇中有一首著名的女高音花腔詠歎調《鐘之歌》，以及優美的女聲二重唱《在那花幕底下》，前者是歷年來花腔女高音展現出色技巧的展技曲，後者則是由女高音和次女高音合唱，經常出現在近年的電視廣告和電影配樂中。

芭蕾舞

　　以舞蹈詮釋故事是世界各個文明的共同現象，芭蕾則是西方所採用的形式。芭蕾大約1500年出現在義大利，卻在法國生根茁壯。事實上ballet這個字就來自法文，英文中出現ballet這個字則要到十七世紀後。法國人從義大利文中借用balletto這個字，意指小型的舞蹈，而義大利文則是從拉丁文ballere（舞蹈）這個字轉用成balletto一字。總之原來都只是舞蹈的意思。

　　芭蕾是在法皇路易十四宮廷內開始興盛並發展成固定型式的。路易十四宮廷中的作曲家，常在創作的舞劇中，安排法皇參與演出，這也帶動芭蕾在法國貴族間的流行。一些像踮腳尖跳舞、旋轉等之類的芭蕾舞特有動作，也都在這時發展出來。芭蕾在十九世紀經歷了浪漫時期思潮的洗禮，動作獲得更大的解放和想像力注入，技巧也更加艱深，遠非路易十四時代，平常未受訓練的人都可以參與演出。而第一家芭蕾學校也就是在法國成立，日後傳到俄國，進而擴展到全世界的。至今這兩個地區也是培育出全世界最頂尖芭蕾舞蹈家的重要據點。

《天鵝湖》在波修瓦歌劇院上演的劇照。

冰上百態完整呈現

瓦都菲爾：《溜冰者圓舞曲》

Waldteufel, Emile（1837-1915）：Les Patineurs
樂曲形式：圓舞曲
創作年代：1882年
樂曲長度：8分33秒

　　瓦都菲爾畢業於巴黎音樂院，主修鋼琴，同學中有馬斯奈等後來成為著名作曲家的人物。當時瓦都菲爾父親所組的樂團就已經是享譽巴黎的樂團了，經常受邀到父親樂團演出的瓦都菲爾，對未來滿懷希望。

　　之後他進入法國宮廷成為法國皇后的鋼琴師，但因為一直在父親樂隊中演出，而該樂隊後來又只為法國總理演出，因此始終只有貴族和上流社會認識瓦都菲爾，在四十歲前他的名氣都只在一小群人間流傳。

音樂家簡介

　　法國作曲家瓦都菲爾的名字在德文裡是「森林的魔鬼」之意，瓦都菲爾這個姓氏是從德法邊境的亞爾薩斯搬到法國定居的猶太人家族所有。因《溜冰者圓舞曲》而聞名後世的艾彌爾·瓦都菲爾出生於一個音樂世家，就和約翰·史特勞斯一樣，他父親也是擁有自己樂團的圓舞曲作曲家，哥哥也是作曲家，這樣的家世背景和出生年代，都和小約翰·史特勞斯一樣，只是後者在維也納發展，而瓦都菲爾則以巴黎為根據地。

但他在1874年被邀請到英國王儲威爾斯親王面前演出，讓王儲大為喜愛，便決定要在英國大力推廣瓦都菲爾的音樂，接著他的作品就在英國出版，最後他的圓舞曲更得以在白金漢宮演奏給維多莉亞女王聽。馳名英國後，瓦都菲爾很快就聞名全球，他許多知名的圓舞曲也跟著一一問世，其中就包括這首《溜冰者圓舞曲》。

此曲完成於1882年，當時巴黎剛因為連續兩年的大風雪，氣溫降到攝氏零下二十五度，使塞納河結冰，許多人因此到波隆納森林旁依結冰的湖所築成的滑冰場去滑冰。瓦都菲爾就是在這個地方看到許多快樂的滑冰場景，而寫下了這首圓舞曲。

他用長笛和小提琴在曲中描寫滑冰者的種種跌倒糗態，再用中段優美的旋律描寫那種在冰上滑行的流暢感，接著我們聽到雪橇鈴聲，一幅美好的冬日景象於是跟著浮現眼前，好不熱鬧。這首圓舞曲在1882年 7 月 27 日完成，同年 10 月 30 日發行。他將此曲獻給好友考克林，這是一位年輕的演員。

一幅描繪十九世紀維也納會議的畫作。維也納會議期間，正是圓舞曲風行的時代。

瓦都菲爾的其他名曲

《非常快樂》、《學生樂團》、《波摩娜女神》、《西班牙》、《寂寞》、《海中女妖》、《黃金雨》、《我的夢想》。

與約翰‧史特勞斯的比較

　　瓦都菲爾的圓舞曲和約翰‧史特勞斯的圓舞曲相比，不同的地方在於他比較擅長於抒情、柔和的旋律，而約翰‧史特勞斯的音樂則比較陽剛。瓦都菲爾指揮時不像史特勞斯那樣拿著小提琴一邊演奏一邊指揮，而是使用指揮棒，在十九世紀當時，指揮家並不常拿著指揮棒指揮，所以瓦都菲爾算是比較特別的。

氣宇軒昂的男子氣概

比才：《鬥牛士之歌》，選自歌劇《卡門》

Bizet, Georges（1838-1875）:
Carmen — Toréador, en garde!
樂曲形式：歌劇
創作年代：1874年
樂曲長度：5分33秒

　　在比才得到羅馬大獎前往羅馬留學的這段時間裡，也是帶給他各種文化衝擊最深刻、最豐富的時期。可是回到巴黎之後，比才卻漸漸失去他原有的作曲風格，反而以德國、奧地利以及學院派的曲風作為他新的作曲方式。他為喜歌劇院寫了一部獨幕劇，劇院經理看了他的作品非常喜歡，反而要求他再寫一部全本的歌劇《採珠人》在劇院上演。雖然當時《採珠人》並不是很賣座，但在1886年捲土重來再度推出，卻連續演出十八場，大受樂迷歡迎。

　　1872年，比才的另一部歌劇傑作就是《阿萊城姑娘》，同樣在票房

上沒有得到觀眾的肯定，但是後來改編成管弦樂組曲之後卻經常被演奏。最後，比才嘔心瀝血的作品歌劇《卡門》終於在1875年3月3日首次演出。剛開始，票房收入並不多，比才深受打擊，竟然一病不起，在1875年7月2日去世。幾個星期之後，這齣歌劇

都德原著《阿萊城姑娘》的封面。

竟然在維也納大獲成功。遺憾的是比才在死去之前並沒有看到《卡門》的成功，還以為是個票房慘敗的作品。

《卡門》劇本由亨利‧梅拉克與路多維克‧哈列維，根據梅里美的同名小說改編。《卡門》在排練時碰到許多困難，管弦樂團的團員以及合唱者都認為音樂太難而拒絕演出。開演之後觀眾對首演反映也很冷淡，創新的題材被觀眾認為是傷風敗俗。

《卡門》的劇情背景是發生於西班牙的賽維耶城裡，一個名叫卡門的吉卜賽女郎在愛過許多男人後，又看上了龍騎兵隊長荷西。她使盡渾身解數要荷西移情別戀，除了要他離開已經論及婚嫁的女友米凱拉外，還慫恿他去打鬥和違反軍紀，讓他不得不成為逃兵。最後卡門還是變了心，愛上鬥牛士艾斯卡米洛。荷西在鬥牛場前與卡門不期而遇，獲悉卡門已經答應鬥牛士的求婚。荷西哀求卡門能夠回心轉意，但是卡門不但不答應，反而將荷西送給她的定情戒指丟還給他。此時，怒不可遏的荷西失去理智，抽出刀子刺進卡門的胸膛。悲傷悔恨的荷西緊緊抱著卡門的屍體痛哭失聲，幕落。

《卡門》著作的封面。

《鬥牛士之歌》是進行曲，選自
《卡門》第二幕，鬥牛士艾斯卡米洛
在群眾熱烈歡呼之下所唱。堅定有力
的進行曲和威武雄壯的曲風，表現出
艾斯卡米諾器宇軒昂、雄心勃勃的形
象。這首曲子在劇中是由男中音所擔
任，男中音扮演孔武有力的戰士或是
像鬥牛士這樣英姿煥發的角色很常
見。此曲由管弦樂團齊奏出鬥牛士的進行曲節奏，接著銅管以小斷奏引
出艾斯卡米洛的歌唱。

音樂家簡介

比才1838年生於巴黎，從小在一個充滿音
樂的家庭裡長大，其作曲天分也充分受到父母親
的鼓勵與支持。在求學時，受到當時很有名的法國音
樂家古諾的影響很深。在他十七歲那年所寫的C大調交響
曲裡，無論是結構或是風格都與古諾的交響曲非常相似。
從小就有音樂天分，當他懂得閱讀書信的同時就會讀樂譜，
完全沒有任何困難。不到十歲時就進入巴黎音樂院就讀，半
年內就獲得音感課程的第一名。1852年又以優異成績拿到
全校鋼琴演奏第一名。最令人驚訝的是他在1857年，以
不到二十歲的年紀創作了清唱劇《克羅維斯與克
羅蒂德》而奪得眾所矚目的羅馬大獎，因此
可以前往羅馬留學。

比才的其他名曲

卡門幻想曲

《阿萊城姑娘》管弦樂組曲

《兒童的遊戲》鋼琴曲

C 大調交響曲

歌劇《採珠人》

阿洛里所繪的《採珠者》。

熱情奔放的舞動旋律

夏布里耶：《西班牙狂想曲》

Chabrier, Emmanuel（1841-1894）
España, Rhapsody for Orchestra
樂曲形式：管弦樂曲
創作年代：1883年
樂曲長度：6分48秒

　　《西班牙狂想曲》是讓夏布里耶在法國奠定重要聲名的作品，這是一首由管弦樂團演奏的管弦樂曲。這首曲子一般稱為「西班牙」，並沒有冠上狂想曲之名。

　　夏布里耶在1882年和妻子及家人前往西班牙旅行，當時他剛離開自己從事了八年的公職，打算全職投入音樂創作的工作。西班牙之旅中，他深受伊比利半島特殊的音樂風格所吸引，曾對朋友說，如果親眼看到這些舞者在咖啡廳中扭動身軀的樣子，會一輩子不想離開。他還說，打從來到安達盧西亞後，沒見到一個相貌醜陋的女子，每一位女孩都是美女，他說這些女孩每一位都有著長而翹的睫毛、雙臂修長，整天舞蹈、微笑、飲酒。

拉威爾的《西班牙時間》舞台設計。這部作品受夏布里耶的影響甚深。

回巴黎後，他答應指揮家拉莫魯要寫出一首讓觀眾聽了會禁不住跳起身來互相擁抱、充滿西班牙式熱情的作品，結果就是這首《西班牙》。此曲首演於1883年11月，果然造成了大轟動，並始終受到歡迎。到了1956年美國都還有熱門歌曲《Hot Diggity》改編自此曲。但奇怪的是，唯獨西班牙人對此曲不感興趣，或許是因此曲對西班牙音樂的描繪太過籠統。

夏布里耶原本想將此曲寫成鋼琴曲，但後來醒悟音樂中的熱情和色彩需要動用管弦樂團才能獲得生動的表現，才改以管弦樂曲譜寫。此曲是以傳統的奏鳴曲式寫成，為此夏布里耶想出了兩道主題，一道是西班牙的「霍塔舞曲」，這是一種強烈而狂暴的西班牙民間舞曲；另一道則是「馬拉桂亞舞曲」，這是一種較抒情、溫柔、速度緩慢的舞曲。

兩道主題相互交錯，營造出熱情奔放的歡樂氣氛。聽到這樣的音樂，讓人忍不住想站起身來扭動身軀，釋放出全身的熱情。

音樂家簡介

夏布里耶出生於法國，六歲學習鋼琴，兩位鋼琴老師都是西班牙人，讓他產生對西班牙文化的興趣，1883年他最著名的管弦樂曲《西班牙》和童年的印象有很深的關係。十六歲時隨家人遷往巴黎，進入法律學校攻讀，隨後進入法國政府內政部工作。十八歲時更進入軍隊服役，但他卻把大部分時間花在作曲上。

作曲方面的知識大半靠抄謄前輩作曲家的樂譜和自學得來，尤其熱衷華格納的歌劇作品，這讓他後來的作品不會太法國和西班牙化，而兼具國際性的語法。四十歲時決定放棄公職生活，投入創作。中年後染上嚴重的憂鬱症，幾度瀕臨精神崩潰，最後以五十三歲之齡過世。

夏布里耶的其他名曲

輕歌劇《星星》，這是由劇作家本人委託他創作的，於1877年完成。這部
歌劇的成功讓他一夕成名。

《快樂進行曲》

牧歌組曲

廣結藝術之友

夏布里耶生性喜好結交藝術家，尤其和畫家的友誼最深入，著名的
印象派畫家馬內就是在夏布里耶的懷抱中與世長辭的。這種畫家和音樂
家之間長久而深厚的友誼，在藝術史上非常少見。

馬內和雷諾瓦乃至竇加更曾為夏布里耶畫過肖像。而夏布里耶自己也
愛收集畫作，在他晚年的遺產中，就留下十一幅馬內、六幅雷諾瓦、一幅
塞尚的作品。買這些畫並不是夏布里耶展示財富的工具，而是他將之視為
幫助貧窮畫家朋友的義行。而事實上，這些印象派畫作的價值，也一直要
到二十世紀中葉以後才逐漸飆高，成為藝術拍賣會上售價最高的畫作。

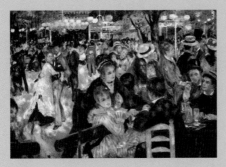

雷諾瓦所繪的《煎餅磨坊 舞會》。

佳人的懺悔

馬斯奈：歌劇《泰伊斯》冥想曲

Massenet, Jules（1842-1912）：Meditation from Thaïs

樂曲形式：歌劇間奏曲

創作年代：1892年

樂曲長度：5分23秒

　　這首曲子是出現在歌劇《泰伊斯》中第二幕結束到第三幕之間的樂段，原來標為間奏曲。但是這個主題在該劇中有著懺悔、淨化的暗示，所以在全劇最後女高音也會就著這個旋律與管弦樂團合唱。

　　《泰伊斯》1894年 3 月 16 日首演於巴黎歌劇院。此劇是以羅馬佔領下的古埃及為背景，描寫一名僧侶一心想要讓亞歷山大帝的寵姜皈依改信天主教，卻在勸說泰伊斯的過程中，情不自禁地愛上了她。此劇在上演當時因為題材涉及僧侶和世俗人的愛，而冒犯了教會，引起許多衛道人士的攻擊。

音樂家簡介

馬斯奈是以歌劇創作為主的法國作曲家，最知名的歌劇有《維特》、《曼儂》等。這些歌劇多半都以女性為主角，是以華麗的十九世紀浪漫歌劇寫成的法語歌劇。此外，他也寫了許多管弦樂組曲、鋼琴小品和藝術歌曲。雖然馬斯奈寫過許多動人的曲子，不過最為人所熟知的，就是這首《泰伊斯》冥想曲了。

歷史上，確實有泰伊斯這名女子，她是在古羅馬時代伴隨著亞歷山大大帝東征的寵妾。不過馬斯奈這齣歌劇的內容則只是借用了泰伊斯和她的時代背景，主要的劇情卻全都是後人杜撰的。

　　這首冥想曲由小提琴獨奏帶領我們進入冥想的氣氛裡。在悠揚綿延的樂聲中，我們感受到女主角泰伊斯內心的糾葛與掙扎，她的不安與困惑在曲調中隱約表現出來。經過了一番沉思冥想，泰伊斯終於良心發現，決定要改信天主教，曲調在靜謐安詳中結束。

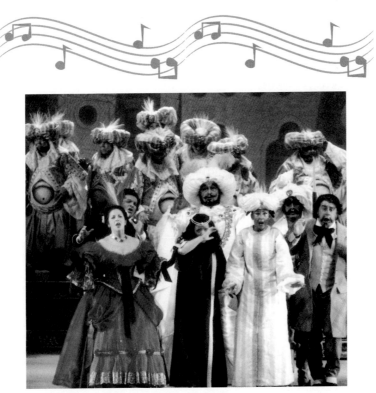

羅西尼的歌劇作品《阿爾及利亞的義大利女郎》劇照。

歌劇

　　歌劇（opera）最早出現在十七世紀的義大利，也因此 opera 這個義大利文原本指「作品、工作或行為」的字，日後會衍生成指「結合歌唱、戲劇、布景」於一身、在全世界各地都通用的字。

　　一般認為蒙台威爾第的歌劇《奧菲歐》是西洋音樂史上第一齣以近代西洋音樂的語言、搬上舞台、以符合現代歌劇定義的方式演出的歌劇作品。從那以後，歌劇就成為最受到喜愛、最能讓音樂家功成名就、提高收入的創作類型。

　　雖然音樂史上不乏不靠歌劇收入的作曲家，像是巴哈、布拉姆斯等人，但是若要論起金錢收入，這些人都遠不及同時代以歌劇創作為大宗的作曲家，韓德爾、華格納靠歌劇的收入，都遠遠超過巴哈和布拉姆斯。

　　在二十世紀以前，推出歌劇就好像是推出電影一樣，是娛樂業最大宗的收入來源。成功的作曲家，除非認識到自己的天分不適合，否則很難抗拒歌劇在吸引觀眾人數、演出場次、票房收入、增加作曲家能見度上的誘惑力。

壯麗景觀一覽無遺

伊瓦諾維奇：《多瑙河的漣漪》

Ivanovici, Iosif（1845-1902）：Valurile Dunarii
樂曲形式：圓舞曲
創作年代：1880年
樂曲長度：7分10秒

　　多瑙河是歐洲第二大河，僅次於窩瓦河。由西向東流，所以並不是注入大西洋，而是注入黑海。起源於德國，往東流經奧地利、捷克，到羅馬尼亞多瑙河三角洲入海，所以到羅馬尼亞段時的多瑙河已是下游了。

　　下游河域漸寬，河面也變廣，水量相當豐沛，甚至可以從黑海直接將大型洋輪入河，比起在中上游的維也納所見的多瑙河僅能行河舟的情形，是完全不同的景觀。也正是因為水量變大，才會有此曲中「多瑙河的漣漪」那足以促成作曲家靈感的水波，那是在中段的小約翰‧史特勞斯所無法看到的壯麗景觀，在維也納的他，是看到平緩的奧國平原上涓涓流過的美麗多瑙河。

音樂家簡介

伊瓦諾維奇是十九世紀後半葉羅馬尼亞的一位軍樂隊隊長，他主要的作品都是進行曲，共有三百五十多首，但最為後世所知的卻是這首《多瑙河的漣漪》圓舞曲。這首圓舞曲1889年在巴黎的萬國博覽會上首演，首演當時在場觀眾為之瘋狂，而伊瓦諾維奇也因此獲得博覽會的作曲獎。

不同於旋律親切優美的《藍色多瑙河》，伊瓦諾維奇的這首《多瑙河的漣漪》呈現出更豐富多樣的多瑙河風貌。河面寬廣且水流洶湧的氣勢，融合在熟悉的圓舞曲曲式中，壯麗的景色一覽無遺。

多瑙河在歐洲不管流經哪一個民族或國家，該土地上的人民不管講述哪一種語言，其語音都有 do, da, du, tu 和 -nu, -na 兩個音節，語言學家考據的結果，這是源自印歐語系中的danu一字，此字的意義很簡單，就是河。印歐語系是所有歐洲語言的源頭。

這首《多瑙河的漣漪》經常被人標示為圓舞曲，但它真正的曲式分類卻是「信號曲」（fanfare），而且它原來是為軍樂隊所寫的，但經常被改編成一般的管弦樂來演奏，另外也有鋼琴獨奏的改編版本。此曲的曲名原本是以羅馬尼亞文取的。

伊瓦諾維奇的其他名曲

《山中仙子》、《白鴿》、《海上少女》、《卡門西爾維亞》
《布加勒斯特的生活》、《窩瓦河之夢》、《娜妲莉亞》
《黃昏之夢》、《愛的禁忌》、《軍隊行列》

信號曲

　　所謂的信號曲（fanfare）是以打擊樂器伴奏、銅管樂器主奏的短小作品，一般都是在重要場合時當作宣告開始、以引起會眾注意的作品。像米高梅電影公司（MGM）製作的電影開場時會有一頭獅子吼叫，並伴隨一段音樂，那段音樂就是一般的信號曲。

　　但是fanfare這個字在比利時或荷蘭卻又指一種由軍樂隊編制所演奏的音樂，這也就是《多瑙河的漣漪》原始編制為什麼也叫fanfare的原因了。

軍樂隊

　　軍樂隊（military band）和管樂隊（brass band）在台灣比較少有正式的區分，而常被當成同樣的功能在訓練和使用。但正式的軍樂隊和銅管樂隊在演奏的樂曲上是有差異的。軍樂隊重視行進間演奏的技巧，而銅管樂隊

則重視吹奏精緻銅管音樂的技巧，但也有技巧相當出色的軍樂隊。雖然兩者所使用的樂器都差不多，但軍樂隊必須具備在正式儀式中排場、門面的一部分，所以其配備、穿著也比銅管樂隊更為重視。

母親的溫柔話語

佛瑞：《搖籃曲》，選自《多莉》組曲

Fauré, Gabriel（1845-1924）

Dolly — Berceuse

樂曲形式：鋼琴四手聯彈

創作年代：1897年

樂曲長度：3分18秒

　　佛瑞畢生致力於發展法國民族音樂，是1871年成立的法國民族音樂協會的創辦者之一，他長期為費加洛報撰寫的樂評，對當時法國音樂社會氣氛的形成具有舉足輕重的影響力。1909年，他被選為法蘭西學院院士。晚年，由於耳疾日益嚴重，最後甚至完全聽不見自己的音樂，但他一直秘而不宣。1924年11月4日，病逝於巴黎。

　　《多莉》組曲是由六首標題性的短曲所組成，這組四手聯彈的作品寫於1894-1897年之間。整組作品是獻給歌唱家艾瑪‧巴姐克的女兒海倫的，她的小名就叫多莉。

　　由於佛瑞在1890年間與艾瑪有一段感情，所以與她女兒的互動非常密切。但是在1905年，艾瑪卻成為德布西的第二任妻子。《多莉》組曲的重心全部圍繞在海倫和她的家庭，第一首就是《搖籃曲》，其他還有《喵》、《多莉的花園》、《小貓圓舞曲》、《柔情》和《西班牙舞曲》。

　　《搖籃曲》帶有強烈的歌唱性，將母愛的特質展現無遺。這首曲子有一種搖曳的曲風，節奏流暢溫婉，彷彿可見到媽媽慈愛的臉龐。緩慢搖晃的伴奏好像搖

籃一樣，而主旋律就像母親溫柔的話語，哄著小女孩睡覺。曲子緩慢清柔，小孩已漸漸沉入甜美的睡夢中。就是因為《搖籃曲》的風格和旋律太過成功，因此帶動整個《多莉》組曲受到歡迎。

佛瑞的其他名曲

《多莉》組曲、《安魂曲》

音樂家簡介

法國作曲家佛瑞 1845 年 5 月 12 日生於法國南部庇里牛斯山區的帕米葉，父親很早就發現他有音樂天賦，九歲起便將他送到巴黎一所新建立的尼德梅耶教會音樂學校就讀，由於佛瑞的成績斐然，得以連續免費學習十一年之久。他在這裡學習了十五、十六世紀宗教音樂的無伴奏歌唱和葛利果聖歌，特別是經由他的鋼琴老師聖桑的介紹，得以接觸到當時在巴黎還不十分為人所知的德國浪漫派作曲家如孟德爾頌和舒曼的音樂作品。在諸多早期浪漫樂派的作曲家中，佛瑞最喜歡蕭邦，後來他在創作鋼琴作品時也深受蕭邦的影響。1866年，佛瑞畢業之後先後在若干教堂裡擔任管風琴師，這段期間內還在他就讀的音樂學校開課教作曲。後來他接替馬斯奈繼任巴黎音樂學院的作曲教授，培養出不少優秀的學生，如拉威爾、布朗熱和安耐斯可等。獲得博覽會的作曲獎。

膾炙人口的親子音樂

艾倫貝格：《森林的水車》

Eilenberg, Richard（1848-1925）：
Die Mühle Im Schwarzwald for orchestra
樂曲形式：管弦樂曲
樂曲長度：4分35秒

　　艾倫貝格總共留下三百五十首作品，流傳至今最出名的作品包括《彼得堡的雪橇遊》以及這首《森林的水車》。雖然艾倫貝格所處的時代，樂評家對他作品的評價是「膚淺、不具重要性」，可是以現代人對其作品的喜好來看，過去的這些批評對他絲毫不構成任何影響。

　　《森林的水車》是描寫景緻的管弦樂曲，與奧都的《時鐘店》、米夏利斯的《森林裡的鐵匠》並列為三首

音樂家簡介

　　艾倫貝格是德國作曲家，1848年 1 月 13 日生於梅森堡，小時候學鋼琴與作曲，在十八歲那年完成第一部作品。1873年參加完德法戰役之後，前往柏林成為自由作曲家，以沙龍管弦樂及吹奏樂的進行曲創作而聞名。

　　艾倫貝格主要是創作進行曲、軍樂與芭蕾舞樂曲，《森林的水車》就是他的代表作。他還寫了許多鋼琴曲、輕歌劇《瘋狂王子》、芭蕾音樂《冰上玫瑰》等作品。最重要的作品之一，是1881年為俄羅斯亞歷山大三世登基時所作的《加冕進行曲》，這是他參加當時皇室所舉辦的進行曲大賽時獲勝的作品。

最著名的寫景標題音樂。此曲模擬情境與聲音的細節非常生動細膩，後來還被改編為鋼琴版。

　　這首全世界耳熟能詳的作品，是艾倫貝格回憶起童年時的森林水車，用音樂描繪出令他懷念的景象。樂曲採取輪旋曲（Rondo）形式，序曲部分是 G 大調，6/8 拍，小行板。隨著長笛模仿小鳥啁啾與潺潺流水的伴奏聲部，徐緩的主題以舒暢的旋律描繪出寧靜森林的景象。音樂轉入小快板之後成為輪旋曲的主要部分，在模仿水車轉動的聲響之後，輪旋主題以2/4拍輕鬆活潑的節奏進行。

　　小溪旁的水車開始今天的工作，清澈的溪水將水車開始緩緩推動，接著速度漸快。它使人聯想到水車的輪子飛濺著水花快速轉動的樣子。結尾加快速度，在愉快熱鬧的氣氛下結束。

輪旋曲

　　輪旋曲（Rondo）是古典樂章中常見的曲式之一，它是由一段動聽的主要主題以及其他主題做交替出現所形成的曲子，典型的結構為ABACA。主要主題活潑易記，主題反覆時通常以主調呈現，使音樂聽起來有更加肯定的感覺。在古典派時期，輪旋曲常用於奏鳴曲或協奏曲的末樂章。

振奮人心的進行曲

米夏姆：《美國巡邏兵》

Meacham, Frank（1850-1895）：American Patrol

樂曲形式：進行曲

創作年代：1885年

樂曲長度：3分鐘

　　這首《美國巡邏兵》根據美國著名歌曲的旋律譜成，採用二部曲式（AB）。音樂首先奏出模仿小軍鼓聲響的引子，緊接著呈現的主題 A，節奏明快，充滿輕鬆活潑的氣氛，表現了巡邏兵佇列輕捷的步伐，就好像一隊巡邏兵邁著整齊的步伐從遠方向這邊走過來了。隨後呈示的主題 B堅定有力，猶如一首眾人齊唱的青年歌曲，與主題 A 形成對比。接著旋律又轉為輕快，最後用與主題 A 相似的樂句結束。

音樂家簡介

　　米夏姆是美國水牛城出生的作曲家，原名其實是惠特曼（Ottis Dewey Whitman, Jr.），大多時候都在布魯克林從事音樂活動。他的作品數量不多，主要的工作是編曲家。這首《美國巡邏兵》是他在1885年創作的作品，也是他最有名的作品，流傳很廣。

　　其作品大部分是為軍樂隊寫的，有些則是飛絮曲（ragtime）這類的美國早期舞曲。

　　他也為早期的「錫鍋巷」（Tin Pan Alley）寫作過音樂劇。

這首《美國巡邏兵》原來是有歌詞的，後來到二十世紀的二次大戰期間，又被著名的爵士樂團葛連·米勒改編成搖擺樂而再度風行，葛連·米勒改編此曲的意義是為了激勵美國士兵，因為當時米勒是美國勞軍次數最高的樂隊領班，也是廣播中最常聽到的爵士樂團，他的這首爵士改編曲，成為許多美國人在二次大戰期間為親人擔憂時最大的慰藉，同時此曲也讓許多在前線的士官兵獲得勇氣、振奮精神。

　　美國近代作曲家古爾德也將此曲改編成管樂隊的作品。此曲一般我們聽到的也都是由軍樂隊演奏的版本。而在與軍隊相關的活動中，也常聽到這首輕快而有活力的進行曲。

熟悉的運動飲料廣告配樂

奈克：《郵遞馬車》

Necke, Hermann（1850-1912）：Csikos Post

樂曲形式：管弦樂曲

樂曲長度：1分39秒

這首《郵遞馬車》常在卡通貓追老鼠的情節中出現，現在依然經常出現在超級任天堂和Game Boy這類遊戲機的配樂中。這原是一首鋼琴獨奏小品，樂曲描寫郵遞馬車全速奔馳，運送信件的緊急狀態。

這首曲子給人的樂曲形象很鮮明，一輛郵遞馬車從遠處駛來，馬脖子上拴著一串銀鈴，叮噹作響，天氣也很晴朗。中段則描繪了趕車人的精神風貌，抖擻有力。而高潮部分借用了李斯特的《匈牙利狂想曲》Op.2 的曲調，把全曲推向高潮，趕車人催馬揚鞭，全速奔馳。馬車過後，馬蹄揚起了陣陣塵沙。馬車趕路送信的緊張情景，在短短的樂曲中生動地表露無遺。

音樂家簡介

奈克是十九世紀末的德國作曲家，這
是他唯一一首流傳到後世的代表作。這兩年
台灣又因為寶礦力水瓶座的跳繩廣告引用了此
曲，而讓此曲再度引人注意。
這首樂曲有許多種不同改編版本，管弦樂或各種
特殊的打擊樂器，演奏速度更是隨著使用在
不同的地方而有不同的快慢節奏。

廣告中的古典音樂

日立冷氣：莫札特《G 大調弦樂小夜曲》
歌林不滴水冷氣：羅西尼《塞維里亞的理髮師》之《好事者
之歌》
藍藍香廣告：柴可夫斯基《胡桃鉗》
咖啡廣告：威爾第《茶花女》之《飲酒歌》
TVBS廣告：柴可夫斯基《1812 序曲》
生寶臍帶血銀行：馬士康尼《鄉間騎士》間奏曲

鐘錶店熱鬧的一天

奧都：《時鐘店》

Orth, Charles（1850-1893）：Im Uhrenladen
樂曲形式：管弦樂曲
樂曲長度：4分49秒

　　這首管弦小品是描寫鎮上鐘錶店裡的一天，採用造型性表現手法。樂曲開始於早上七點，這時鐘錶店裡的時鐘紛紛報時七點整，然後店門開張，從櫥窗外可以看到各式各樣的時鐘，有些是放在桌上的，有些是掛在牆上的，也有小鳥在整點會出來報時的咕咕鐘，各種不同的鐘有著不同的報時聲響，整首樂曲就熱鬧地充滿了這些不同的鐘聲。時而響起的幾聲口哨聲，使人聯想到悠閒自在的鐘錶匠邊吹口哨邊打掃店裡的情景。

　　但是十九世紀的鐘都還是要靠發條才能運轉，沒有電池，因此一陣子後，音樂漸漸平息下來，原來是發條鬆了。所以店員就上來幫每一具

音樂家簡介

　　德國作曲家奧都是現代輕音樂的創始人之一，一生留下的作品不多，只有這首《時鐘店》最為後人所知。這是描繪性標題音樂中的傑作，至今仍然久盛不衰，是音樂會上經常演奏的曲目。此曲與艾倫貝格的《森林的水車》、米夏利斯的《森林裡的鐵匠》並列為三首著名的描繪性標題樂曲。

時鐘上發條。等上緊了發條，時鐘們又開始準確報時，音樂也跟著時鐘的報時聲開始熱鬧起來。

這時出現了一道蘇格蘭的民謠《美麗的風鈴草》，這是一架特別的鐘發出的報時聲，這是全曲的壓軸。當這道旋律響起時，引起其他的鐘聲模仿，樂曲也跟著步上高潮，並在熱鬧的鐘聲競奏之中結束。

這首樂曲因為有許多不同樂團依據其編制不同，編寫了各種不同的音樂版本，因此每次聽到大概都會有不同的驚喜，因為幾乎所有的旋律都會被改成不同的樂器來演奏。

受歡迎的鐘錶主題

在音樂史上，鐘錶店這個主題一向很受作曲家的歡迎，另一位作曲家布魯恩也為吉他獨奏寫了一首名為《鐘錶店的午夜》的作品。

結婚五十週年紀念

馬利：《金婚式》

Marie, Gabriel（1852-1928）：La Cinquataine
樂曲形式：管弦樂曲
樂曲長度：3分34秒

這首《金婚式》旋律優雅，溫馨親切，描寫一對結婚五十週年的恩愛夫妻的情景，曲中流露出溫馨的氣氛。整首曲子令人聯想到點點滴滴的往事，結婚五十年來，到處充滿甜蜜的回憶，而且還要攜手共度下去。Cinquataine 一字在法文本來只有單指五十的意思，五十本書或五十歲也都是用這個字，但是指特定的第五十年 La Cinqunaine，則泛指結婚或重要事情的第五十年，因此特別具有紀念意義。

音樂家簡介

馬利是1852年出生於巴黎的法國作曲家、指揮家，其創作採用浪漫樂派的風格，以輕鬆小品和輕音樂為創作對象。其作品只有這首《金婚式》流傳了下來，然而它那略帶寂聊情緒的旋律，實在令人百聽不厭。這首《金婚式》原來是管弦樂曲，但較常聽到的是小提琴與鋼琴的合奏音樂。曲子一開始的前三個小節所用到的音的高低組合，完全和克萊斯勒的另一首小提琴名曲《愛之悲》一樣，但兩者在音符的長短上有差異，克萊斯勒的《愛之悲》中加了附點，而馬利此曲則以較平均的四分音符所組成。此曲一直到1989年 5 月 21 日以前，凡是播放或演出，都還要支付給著作權協會演出版稅。

雷頓所繪的《已婚者》。

結婚紀念日

　　結婚紀念從第一年到第七十年，每年都有一樣東西可以象徵，只是每個國家的象徵物不同，像結婚一週年是紙婚、五年是木婚、十年是錫婚、十五年是水晶婚、二十年是瓷婚、三十年是珍珠婚、四十年是紅寶石婚、五十年則是金婚、五十五年是綠寶石婚、六十年是鑽石婚、七十年則是白金婚。

永遠效忠海軍陸戰隊

蘇沙：《忠誠進行曲》

Sousa, John Philip（1854-1932）：Semper Fidelis
樂曲形式：進行曲
創作年代：1889年
樂曲長度：2分35秒

　　蘇沙的父母親都不是美國人，他父親是葡萄牙人、母親則是巴伐利亞人，他則是第一代的美國人。他從小就被發現具有音樂天分，擁有絕對音感，十三歲就被父親報名（父親也是海軍軍樂隊的樂手）加入軍樂隊，並一邊學習正規的小提琴演奏，十八歲開始在歌劇院中拉奏小提琴。在海軍軍樂隊的七年中，他學會所有管樂器的吹奏，然後在二十五歲開始創作輕歌劇，最後成為美國海軍的軍樂隊隊長，退休後他組成蘇沙管樂隊四處演出。

　　蘇沙可說是隻手將軍樂水準提升的歷史關鍵人物，因他親自經歷了美國南北內戰，對戰爭中常出現的軍樂留下深刻的印象，而對軍樂創作擁有超過其他作曲家的情感。他還發明了著名的蘇沙號（Sousaphone），我們在軍樂隊中聽到最驕傲的那種大型號角，就是他的發明。

音樂家簡介

蘇沙被人尊稱為「進行曲之王」，他是美國十九世紀音樂的榮耀。雖然他主要的作品都只會被軍樂隊演奏，很少在正規的管弦樂團和音樂會上演出，但他的進行曲卻是許多人都耳熟能詳的。

蘇沙不像其他作曲家吝於將美好的旋律與和聲運用在進行曲這種較不受重視的音樂中；相反的，他總是在進行曲中注入他最豐富的才華，也因此他的進行曲作品總是讓人印象深刻。

這首《忠誠進行曲》的標題來自美國海軍陸戰隊的信條：「永遠效忠」（Semper Fidelis）。在美國海軍陸戰隊的隊麾上，都畫有一隻老鷹、一顆地球和一具船錨，而老鷹嘴上叼著的一條飄揚的旗幟，上面就是寫著「永遠效忠」這個拉丁信條，此曲是要鼓勵美國海軍陸戰隊隊員一日為海軍陸戰隊，終生就要為海軍陸戰隊效忠。

蘇沙將此曲獻給了給他靈感的美國海軍陸戰隊的士官兵們。他曾說：「我在某晚聽到海軍陸戰隊的隊友們演唱著名的頌歌後，感動落淚之餘，寫下了此曲。」此曲也成為他最著名的進行曲作品，蘇沙更認為這

蘇沙的其他名曲

《永恆的星條旗》進行曲，這是蘇沙最有名的進行曲。在美國以外的地區，許多人都分不清楚究竟美國國歌是此曲還是《閃亮的星條旗》。

《華盛頓郵報進行曲》
《角鬥士進行曲》
《自由鐘》進行曲

《閃亮的星條旗》演出海報。

是他最好的一首進行曲。此曲後來成為美國海軍陸戰隊的正式進行曲。

　　蘇沙是在1889年寫下此曲的，當時因為美國總統契斯特　亞瑟希望不要再用原本海軍陸戰隊的正式進行曲《向元首致敬》，所以委託蘇沙創作，蘇沙於是拿出兩首作品請總統選，一首即此曲，另一首為《總統的波蘭舞曲》。可惜不久亞瑟總統就過世，此曲也來不及替換《向元首致敬》一曲。不過最後此曲終於還是替換掉《向元首致敬》，並被填上歌詞，成為軍歌。

蘇沙號

　　蘇沙號（Sousaphone）其實就是大型的低音號（tuba），軍樂隊中看到最大、最亮眼、走在最後面、像個大喇叭一樣的就是蘇沙號。這是蘇沙在1890年代委託樂器製造商佩柏製造的，因為蘇沙覺得傳統的低音號聲音往前拋，不夠響亮，他希望製造一種樂器，聲音能夠往上傳，讓整個軍樂隊都聽得到。而他當時正要離開美國海軍陸戰隊，自創軍樂隊，希望能運用這項新樂器，帶給他的軍樂隊不同於其他樂隊的風貌。

　　蘇沙原意並沒有希望這項樂器能夠讓人扛了在樂隊行進時吹奏，他原來只希望發明一種可以在音樂會上演出時坐下來吹奏的低音樂器，但這種原始的蘇沙號有著管口向上開的特色，導致它不能帶到戶外吹奏，因為一下雨，雨水就往管口灌，所以到了1920年代就有樂器商推出管口向前的改良版蘇沙號。這種樂器至今依然是軍樂隊中最顯著的目標。

維妙維肖的音樂盒旋律

李亞朵夫：《鼻煙壺音樂盒子》

Lyadov, Anatol（1855-1914）：Musical Snuffbox
樂曲形式：鋼琴或管弦樂曲
創作年代：1893年
樂曲長度：1分55秒

　　俄國作曲家李亞朵夫的父親和祖父都是有名的音樂家，皆曾經在馬林斯基劇院和聖彼得堡愛樂管弦樂團擔任樂團指揮的工作。李亞朵夫小時候對音樂就表現出才華，並且進入音樂學校就讀。有一次他因為無故缺課，他的老師也是著名的作曲家林姆斯基—高沙可夫不得不將他退學。後來在學校的同意之下獲准參加畢業考試，他也非常輕易地取得畢業證書，成為一位在人文音樂學方面非常有成就的一位教授。

　　李亞朵夫的音樂作品非常優美，手法很細膩又極富想像力。據說他的個性很內向也缺乏自信，所以他在創作曲子的時候，比較不常寫大規模的曲子，因此我們現在常聽到的多半是他的小品或是簡短的作品。

　　李亞朵夫因為妻子的家裡很富裕，所以他在創作方面很不積極又非常懶散，作曲常常半途而廢。即使是這樣，李亞朵夫的才華還是不容忽視的，尤其是這首《鼻煙壺音樂盒子》在十九世紀的上流社會風靡一時。

　　在歐洲古時候，貴族經常贈送精美的鼻煙壺、懷錶或是音樂盒給前來宮廷演出的音樂家，有時候裡面還放了幾枚金幣當做是酬勞。通常這些精緻的盒子都是以黃金或是白銀由當時最優秀的工匠製造的，如果有需要也是可以變賣。

　　《鼻煙壺音樂盒子》是李亞朵夫最有名

的鋼琴小品，近一世紀以來，不知有多少學習鋼琴的學生已經練習過這首作品，它又有一個別名叫做《詼諧的圓舞曲》。

　　李亞朵夫在1893年寫下這首《鼻煙壺音樂盒子》送給他的兒子米凱爾，後來也改編過不同的樂器演奏。此曲淺顯易懂，以鋼琴維妙維肖地模仿音樂盒清脆悅耳的旋律。音樂是採用三段式的作法，以輕盈歡樂又具歌唱性的三拍子進行，所以被用來當成兒童鋼琴練習曲。

　　音樂盒的發聲是利用發條轉動的原理，現在有許多化妝品或首飾盒都還有這種發條裝置。一旦轉動後輪軸上的凸出點會撥動細小的鋼片，發出清亮的樂音。可是隨著發條的動能消耗，樂曲速度會變慢下來。所以演奏這首作品時，在快要結束的時候，就要把速度放慢，才有音樂盒子的效果。

花與草的深情對話

辛定：《春天的呢喃》

Sinding, Christian（1856-1914）：Frühlingsrauschen
樂曲形式：鋼琴曲
創作年代：1896年
樂曲長度：2分15秒

　　辛定和葛利格一樣是挪威的作曲家，他們生活在同一個年代（辛定小葛利格十三歲，但多活他將近四十年），也同樣都是在德國萊比錫接受音樂教育。但不同於葛利格的是，他後來沒有回到挪威發展，而定居在德國，但還是長期接受挪威政府的資助，他甚至有一段時間到美國的音樂院中任教。

　　辛定被視為葛利格國民樂派的傳人，但音樂風格卻與葛利格不同。辛定生前寫作許多鋼琴小品和藝術歌曲，其中這首《春天的呢喃》最為知名。而他所寫的歌曲也被世人認為具有相當的藝術價值，因此許多挪威聲樂家樂於演唱。

　　這首鋼琴作品的技巧很簡單，是以右手彈奏三十二分音符，左手則負責主題的吟唱。整首樂曲可以讓人想像到北歐春天到時那種依然寒冷，但百花卻已迫不及待在料峭的春風中盛開的景象。

　　整首曲子像春天一樣輕盈優雅，處處洋溢著春天的氣息。蟲鳴鳥叫聲揭開了春天的序幕，連綿的鋼琴聲彷彿花朵綻放一般，燦爛美麗，優美的旋律如春風吹過，到處一片生機盎然。

《春天的呢喃》原來是屬於《鋼琴小品六首》中的曲子，先以鋼琴獨奏的形式問世，但因為太受歡迎，後來便有三重奏、長笛獨奏、管弦樂等不同的改編曲出現。

　　事實上，這首《春天的呢喃》也因為音樂品味的移轉，被視為太過保守的音樂，現在只有部分鋼琴教師還會要求學生練習此曲，畢竟這是一首太過浪漫派風格，沒有太多挪威國民樂派成分的作品。

政治影響音樂

　　辛定在過世前八周加入了當時正在二次大戰中的挪威納粹黨，此舉讓他深受挪威人痛恨，從此他在挪威音樂史上的地位也一落千丈。

　　在二次大戰後，挪威廣播電台對所有納粹黨員的作品都一律採取禁播的抵制，辛定的名氣因此一蹶不振，從此只能靠這首《春天的呢喃》為人所記憶。

並非「公主徹夜未眠」

浦契尼：《無人能睡》，選自歌劇《杜蘭朵公主》

Puccini, Giacomo（1858-1924）：Turandot — Nessun Dorma

樂曲形式：詠歎調

創作年代：1921-1924年

樂曲長度：4分11秒

　　此首詠歎調雖然以「徹夜未眠」為題，又是由劇中的男主角卡拉富王子所唱出，很多人會誤以為是在唱杜蘭朵公主徹夜未眠，再加上很多媒體引述時，都以「公主徹夜未眠」來稱此曲，更加引人誤會。

　　其實此曲是卡拉富王子在思索公主下令全城徹夜不准睡，一定要查出卡拉富王子的真實身分，不然她就必須依約下嫁卡拉富時唱出來的。這首詠歎調因為三大男高音多次在世界盃足球賽上的演唱而成名，如今已然是歌劇的代名詞了。

　　《杜蘭朵公主》是歐洲歌劇史上少數以中國為題材創作的作品，但其主題卻是虛構的，也充滿了二十世紀初西方人對神秘中國的種種誤解。此劇是義大利作曲家浦契尼的最後創作，事實上在他過世前並沒有完成，最後一幕的結局，是委託後人依浦契尼生前的遺稿編寫而成的。

音樂家簡介

　　浦契尼是繼威爾第之後，最偉大的義大利歌劇作曲家。他作為五個世代的音樂家後裔，從童年時代起就知道要以音樂為業，並致力於歌劇。不過他的最初三部歌劇成就普通，但從《波西米亞人》開始，每一部都是膾炙人口的佳作。

杜蘭朵這個字其實是波斯文，意指「杜蘭的女兒」，杜蘭則是波斯帝國的首都。波斯自古以來就流傳著杜蘭朵的神話，並收錄在著名的阿拉伯民間故事《一千零一夜》中。所以並不能算是中國故事，是浦契尼硬將故事移植到古中國去。

　　此劇的故事描述杜蘭朵公主宣布，凡是想娶她的人，都要解開她的三道謎題，若是失敗就要砍頭。這時被中國入侵的韃靼族王子也來到城中，並與他失散的父親和侍女柳兒重逢。這位王子隨後化名為卡拉富，並向杜蘭朵公主求婚，願意回答她三道謎題。

　　這三道謎題就是：每晚生又隔早死的是誰？什麼又紅又暖卻不是火？什麼冰冷卻又燙人？王子分別答以：希望、血和杜蘭朵。杜蘭朵見謎題被解開，反悔不肯嫁給卡拉富，卡拉富便答應公主只要隔天日出能猜出他的身分，他就願意在當天日落時赴死。也就是在這場戲之後，一籌莫展的杜蘭朵公主要求全紫禁城中所有人整夜不能睡，要幫她查出卡拉富王子的身分，要是查不出來，全城的人都要死。

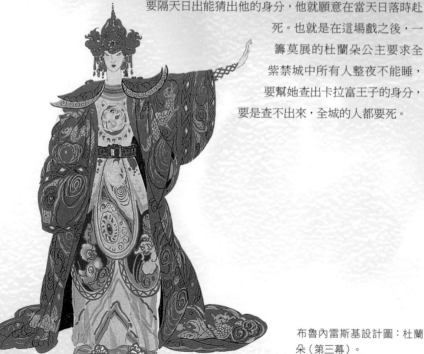

布魯內雷斯基設計圖：杜蘭朵（第三幕）。

隨後杜蘭朵公主押來卡拉富的父親和婢女柳兒，強迫他們說出卡拉富身分，柳兒替卡拉富父親頂罪，坦承自己知情，但不肯說，最後乃以一死赴義，在死前還回答杜蘭朵公主為何她如此堅決的原因，她答以是真愛讓她不畏死亡，並說杜蘭朵也將會認識到真愛的力量。

卡拉富於是以愛的力量打動杜蘭朵，一再堅拒後終於讓卡拉富親吻了她，就在這時她感受到愛的力量。黎明到來，卡拉富不懼死亡地揭露自己的身分，杜蘭朵雖在黎明前知道卡拉富的身分，這時卻已嚐到了愛的滋味，於是向群眾宣布，卡拉富的真正名字是「愛情」。

浦契尼的其他歌劇

《波西米亞人》
《蝴蝶夫人》
《托絲卡》
《曼儂‧蕾絲考》
《修女安潔莉卡》
《賈尼‧史基基》，其中的詠歎調《爸爸請聽我說》，是電影和電視廣告中一再出現的名曲。

《托絲卡》的演出海報。美艷的托絲卡是熱情、激情與嫉妒的化身。

義大利歌劇的中興

浦契尼是十九、二十世紀之交，義大利歌劇最成功的創作者。在他誕生前，義大利歌劇面臨了三百年來最大的威脅，因為，來自德國華格納歌劇的魅力，第一次讓歐洲人將注意力從義大利的身上，轉移到德國去。

雖然在浦契尼之前，義大利歌劇有威爾第撐住從美聲歌劇以來的聲勢，但就連威爾第面對華格納的魅力，也有著力不從心之感，他深深為華格納的威力所驚，而在七十多歲時重出江湖，寫了一部《法斯塔夫》回應華格納在歌劇音樂上所作的創新。

華格納的影響力部分也是因為德國國力在十九世紀中葉以後快速的興盛，而義大利卻沒有跟上工業革命的腳步，再加上內戰和獨立運動，導致藝術界凋零，也影響了其歌劇在國際上的能見度。藝術必須由國力支撐，而無法獨自闖出天地，是古今不變的定律。

浦契尼的應也，則帶來了義大利的中興榮景，他也是義大利歌劇最後的光彩，在他之後，所有的歌劇型式都因為現代音樂的革新，而無法再讓聽者享受到詠嘆調的美好，古典音樂進入了無調的時代。

《義大利畫報》為紀念《法斯塔夫》首演的雜誌封面。

童話世界歷險記

賀伯特：《玩具進行曲》

Herbert, Victor（1859-1924）:

Babes in Toyland — March of the Toys

樂曲形式：進行曲

創作年代：1903年

樂曲長度：3分48秒

　　這首《玩具進行曲》出自他的輕歌劇《玩具王國的小寶寶》，是他1903年的作品，也是他初期涉足輕歌劇創作時的傑作。這部《玩具王國的小寶寶》是把很多熟悉的童話故事和童謠放進同一部作品中，當時因為《綠野仙蹤》一作在美國百老匯甚受歡迎，所以讓其他劇作家群起效尤，《玩具王國的小寶寶》也是。此劇中多首歌曲後來都成為賀伯特的招牌歌曲，尤其這首《玩具進行曲》更經常在聖誕節時演出。

原劇的故事是說亞倫和珍這對從小沒有父母的兄妹，和壞心的叔叔巴納比住在一起，但巴納比覬覦兩兄妹的遺產。他讓兩兄妹乘船出海，並設計讓他們發生船難，在海上失蹤。然而兩兄妹大難不死，來到玩具王國，在這裡他們遇到了很多童話世界中的人物。最後他們安然回家，而巴納比則因為誤喝了要毒死他們的飲料，中毒身亡。

　　這部輕歌劇在1970年代以後故事經過重新改寫，但劇中音樂未變，之後就一直很受歡迎，每年聖誕節都會在美國劇場推出，深受小朋友的喜歡。這部輕歌劇在1934年被搬上電影，由勞萊與哈台主演，片名改成《玩具兵進行曲》。1961年迪士尼電影公司也重拍該劇，兩部電影都用了賀伯特為該劇所譜的音樂，但劇情都經過大幅更動。而1986年還是童

音樂家簡介

　　賀伯特是美國在十九世紀末、二十世紀初的輕歌劇作曲家，他本身是一位大提琴家，也是歌劇的指揮，在那個美國學院音樂還未大行其道的時代，他是相當具有影響力的人，美國作曲家、作家和出版社協會就是由他發起的。

賀伯特是在愛爾蘭出生長大的，後來又在德國的斯圖加特音樂院接受音樂教育，成為傑出的大提琴獨奏家，並曾擔任小約翰‧史特勞斯樂團中的大提琴手。後來他和妻子一起移民到美國，在大都會歌劇院附屬樂團中演奏，他妻子則是該院的首席女高音。之後他成為軍樂隊的指揮，再接著成為重要樂團的指揮，最後創辦了自己的樂團。他一生寫了兩部歌劇、四十三部輕歌劇，還有兩首大提琴協奏曲，作品數量相當多。

星的茱兒・芭莉摩和基努・李維也演出過電視版的該劇,一樣採用了賀伯特的音樂。由此可見這是一部很受歡迎的輕歌劇。

這首玩具進行曲以小號信號曲開始,主題開始時,由低音弦樂器撥奏前導,主題是小調開始的,因為用了三角鐵而顯得格外可愛。這段音樂出現在邪惡的玩具商把玩具一一拿出來給兩兄妹看時,錫製的小號先是吹奏一段開場信號曲,之後玩具兵團就成列進行。曲中可感受到各種玩具依序出現的整齊劃一之感。

賀伯特的其他名曲

《安納尼亞王子》、《紅磨坊》、《淘氣的小瑪莉》
《派特公主》、《夢幻女郎》

兩首大提琴協奏曲,據說當年德弗札克就是因為來到美國音樂院任院長時,聽到賀伯特《第二號大提琴協奏曲》的首演,印象深刻,而在返回歐洲後,就寫了他著名的大提琴協奏曲,曲中很多地方都有賀伯特這首協奏曲的影子。

國民樂派（1850-1900）

國民樂派（Nationalism）是十九世紀在歐洲盛行於西歐以外地區音樂界的民族運動。浪漫派後期，由於各國革命運動的刺激，提升了國家民族意識，於是產生了以俄國音樂家為首的「國民樂派」。

而音樂上的民族主義運動，也跟著在這些帝國的邊陲地區發生，所以原屬於帝俄的芬蘭、挪威、捷克（波西米亞）紛紛隨著其國民獨立的渴望，而有了西貝流士、葛利格、德弗札克等作曲家的出現，而俄國本身也有了自己的國民樂派作曲家。

這些作曲家雖然大多數受過正統的音樂訓練，但是他們卻運用本國的音樂素材與民謠旋律、歷史、民間故事及傳說來創作，並且認為應該肩負推廣祖國民族音樂與文化的責任。因此，國民樂派的作品具有濃烈的民族特色。

管弦樂團的最高挑戰

葛令卡：《盧斯蘭與露德密拉》序曲

Glinka, Mikhail Ivanovich（1804-1857）：

Overture to Russlan and Ludmilla

樂曲形式：歌劇序曲

創作年代：1838-1842年

樂曲長度：5分16秒

　　這齣歌劇的故事是說在盧斯蘭和露德密拉這對戀人結婚的當晚，露德密拉被兩頭怪獸擄走，露德密拉的父親史維托札為了救回女兒，便承諾誰要能救回女兒，要用一半的王國作謝禮。盧斯蘭於是前去解救露德密拉。在過程中他遇到好心的魔法師芬恩，他對盧斯蘭說，露德密拉是被壞魔法師謝諾魔擄走的，而盧斯蘭則是註定能夠解救她的人。

　　後來盧斯蘭遇到一顆大頭顱，想吹出颶風趕走盧斯蘭，卻被盧斯蘭以撿來的矛刺中，並因此讓他撿到另一把劍，大頭顱告訴盧斯蘭，用這

1958到1959年，《盧斯蘭與露德密拉》在史卡拉歌劇院演出時，鮑里斯·比林斯基所設計的舞台背景，深具俄羅斯民族色彩。

把劍可以刺死他和自己的侏儒雙胞胎弟弟謝諾魔。

　　之後另一位露德密拉的追求者法拉夫透過魔女奈娜的幫助，從謝諾魔手中搶走露德密拉，想要裝作是自己救出她來，可是卻怎麼也無法喚醒她。盧斯蘭拿出芬恩給他的鈴鐺，喚醒了露德密拉，小倆口經歷重重劫難，終於再度團聚。

音樂家簡介

葛令卡是俄國近代音樂之父，他是第一位作品獲得西方國家認同的俄國作曲家。他在世的十九世紀上半葉，俄國並沒有屬於自己的音樂院，葛令卡在作曲方面成功，激勵了其後的俄國作曲家，才有了所謂「俄國五人組」、柴可夫斯基的出現。

《盧斯蘭與露德密拉》這齣歌劇在現代並不常有機會在俄國以外的地區演出，但是其序曲那狂放而華麗的性格，卻是許多管弦樂團視為最高挑戰的代表作。葛令卡在這首序曲中的寫法，讓樂團可以無限制地加快演奏的速度，他將樂曲標為急板（presto），但是演奏得越快越精準，樂曲的效果就越強烈，這也是他最著名、最為後世喜愛的代表作。

序曲

序曲（overture）這個字已經廣泛被運用到西方的各種文化層面，而不再只限於音樂術語的功能了。但最早這個字來自於音樂，它起源於十七世紀，當西方第一齣歌劇《奧菲歐》問世時，就有一段還不被稱為序曲的開場。十八世紀序曲被要求採用固定型式，也就是奏鳴曲式的標準型式去創作，這也是這首《盧斯蘭與露德密拉》序曲的型式。

但也有些序曲，後面並沒有跟著戲劇作品。這個字也經常出現一些讓人誤解的用法，像巴哈就寫了四首名為「序曲」，但事實上是管弦樂組曲的作品，這是和他六首《布蘭登堡協奏曲》齊名的代表作。而像孟德爾頌則寫了《希伯萊群島》序曲，又名《芬加爾洞窟》，這是完全沒有戲劇功能的純粹管弦樂作品。

蒙台威爾第《奧菲歐》第三幕的一景，於米蘭史卡拉劇院演出時的情景。

從不和諧中開創新局

　　葛令卡從小是給奶奶帶大的，奶奶對他非常照顧，導致他日後身體反而太過嬌弱而無法適應俄國嚴寒的天氣。在奶奶家中度過的那段日子，對葛令卡日後在音樂創作上有很大的影響。

　　奶奶家附近的教堂中有一口大鐘，會發出不和諧的鐘聲，再加上附近的護士常會聚在一起，以俄國民謠即興的風格演唱，也是採用不和諧的和聲，讓葛令卡從小就習慣不同於十九世紀初西歐調性規則的不和諧音樂性質，這影響了他作品的和聲系統，也讓俄國未來國民樂派形成後，能夠有力地對抗西方音階系統，並自成一格。

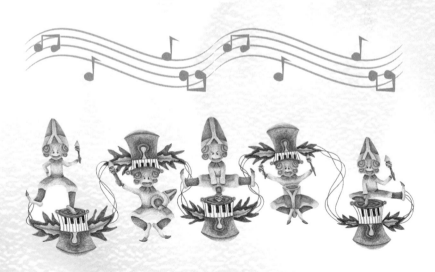

深情的戀人絮語

包羅定：《夜曲》，選自 D 大調第二號弦樂四重奏
Borodin, Alexander（1833-1887）：
Nocturne from String Quartet No. 2
樂曲形式：室內樂
創作年代：1881年
樂曲長度：3分22秒

　　1859年，俄國官方派遣包羅定前往義大利、瑞士、法國等地做科學的研究考察。在這三年的國外旅行當中，他不但親耳聽到了華格納的歌劇、義大利歌劇以及德國的室內樂，同時還在海德堡認識了俄國女鋼琴家卡塔琳娜。由於她的關係，包羅定接觸到以前未曾聽到過的蕭邦、舒曼的鋼琴作品。不久之後他與卡塔琳娜就訂下婚約。

　　直到1863年，包羅定才開始認真的接受作曲訓練，當時他的老師是巴拉基雷夫，特別對於賦格曲的寫作方面有深入的研究。1865年，他遇

音樂家簡介

　　包羅定是高加索、也就是現在喬治亞這個地方的王子蓋迪亞諾夫與年輕愛妾的兒子。他父親在他七歲那年就過世了，所以包羅定從小在母親的撫養之下長大。成長其間他接受了非常良好的教育，包括音樂與科學等貴族才能享有的學科。不過，他當時專精的領域是化學，在他的那個時代是以科學家聞名，幾乎沒什麼人知道他還會演奏音樂。

見當時的海軍士官林姆斯基—高沙可
夫，兩人志同道合，成為作曲以及發
展俄羅斯民族音樂的好伙伴。由於
他平常都在化學實驗室，只有星期
天才能得空作曲，因此又被稱為
「星期天作曲家」。

巴拉基雷夫肖像

這首《夜曲》是選自 D 大調
第二號弦樂四重奏中的第三樂章，
常常被單獨演奏，後來還被改編為
弦樂合奏與小提琴獨奏。D 大調第二
號弦樂四重奏是為了包羅定的愛妻卡
塔琳娜而作，不過這首曲子出版成樂譜
的時候，包羅定已經過世了。雖然 A 大
調第一號弦樂四重奏已經相當優秀，但是第二號比第一號更抒情、更浪
漫，更經常被演奏。

林姆斯基—高沙可夫肖像

卡塔琳娜長年體弱多病，必
須離開聖彼得堡前往莫斯科養
病。鍾愛妻子的包羅定經常在
她身邊陪伴，所以作曲時間也
變得更少。第三樂章《夜曲》
是A大調，行板，3/4拍，這一
段抒情優美、柔婉寧靜。大
提琴奏出第一主題，小提琴則
以清新嫵媚的格調與之對應，
好像雙人起舞，表現了青年戀人
之間竊竊私語和熱烈的感情。樂
章在幽靜的氣氛中結束，彷彿戀
人在離別時依依不捨的離情。

包羅定的其他名曲

《伊果王子》序曲

韃靼人舞曲

交響詩《中亞草原》

《伊果王子》劇本扉頁。

流暢優美的動人旋律

德弗札克：《幽默曲》

Dvořak, Antonin（1841-1904）：Humoreske

樂曲形式：鋼琴曲

創作年代：1894年

樂曲長度：3分37秒

　　1862年起，德弗札克的樂團在新開幕的布拉格臨時劇院登臺，後來升格為歌劇樂團。在國家劇院落成之前，臨時劇院就是捷克戲劇的演出場所。德弗札克除在樂團的工作外，還開始收學生教授鋼琴。他的學生當中有一對姊妹約瑟芬和安娜。德弗札克愛上了當時十七歲的約瑟芬，可惜沒有成婚，後來比姊姊小六歲的妹妹安娜卻在八年後與德弗札克結為夫妻。

　　1874年2月他謀得一個管風琴司琴的職位，一直工作到1877年。1874年到1877年間他都獲得國家的獎學金。樂評漢斯力克與布拉姆斯都是這個評委會的成員。布

音樂家簡介

　　德弗札克是家中老大，一共有八個弟弟。當時德語是波西米亞生存必須學習的語言，1856年秋天，德弗札克前往進修德語和準備到德語教學的布拉格管風琴學校上課。年輕的德弗札克本想謀一個管風琴師的職位，但是無法如願。1859年夏天開始他就在樂團裡面擔任中提琴手，經常在咖啡館或是小酒店演奏沙龍音樂、序曲和舞曲。德弗札克就這樣度過了十一年，這段期間並沒有發表任何作品。

拉姆斯力排眾議，透過自己的出版商發行了德弗札克的二重唱合集《摩拉維亞之聲》，兩位大作曲家的情誼由此可見。

　　1892年德弗札克到紐約國家音樂學院出任院長。校方希望他把美國從一向以歐洲主導的音樂市場開創出新的局面，建立屬於美國自己的藝術經典。德弗札克非常認同這個理想，於是開始著手研究黑人靈歌和印第安原住民音樂，他認為這就是美國音樂的根本。德弗札克貢獻給美國許多著名的作品：其中包括第九號交響曲《新世界》、《感恩讚》和《美國弦樂四重奏》，這些作品具有非常濃厚的美國音樂元素。

　　這首《幽默曲》作於1894年，本來是他的鋼琴曲集《八首幽默曲》當中的第七首。後來被改編為管弦樂曲、大提琴曲、小提琴曲、單簧管曲、口琴曲乃至於聲樂曲等。特別是以奧地利的小提琴家克萊斯勒所改編的小提琴曲最為流行。改編曲與原曲比較下，調性不同，有時候連實際的演奏或演唱方式也不一樣，但是基本的情調與旋律的鋪陳是相同的。

　　幽默曲是一種具有詼諧感的器樂曲，流行於十九世紀的古典樂壇。通常規模不大，格調高雅、平易近人。原曲是降G大調，在小提琴曲則改成G大調，方便演奏。它的旋律流暢優美、純樸動人，還帶有濃厚的民歌風格。用小提琴來演奏，這個旋律的歌唱性又更加鮮明。

《八首幽默曲》的樂譜封面。

1894-95年美國遊唱詩人歌謠的刊物。德弗札克擷取美國民謠創作的《新世界交響曲》，於1893年12月16日初演，轟動的情形盛況空前。

破曉時刻的清音

葛利格：《清晨》，選自《皮爾金》組曲第一號

Grieg, Edvard（1843-1907）：Peer Gynt: Suite No.1 — Morning

樂曲形式：管弦樂曲

創作年代：1874-1875年

樂曲長度：3分55秒

在葛利格的時代，他並不是唯一以挪威樂風創作的作曲家，例如帶領他進入這個創作派別的作曲家李察·諾德拉克（挪威至今沿用的國歌就是他創作的），可惜諾德拉克早逝而未能在音樂史上留下更多成熟的作品。

《皮爾金》一作原是文豪易卜生於1867年寫下的劇本，葛利格在該作問世後第七年開始為其創作劇樂。原作總共有二十三首曲子，後來葛利格親自選出其中八首，編寫成各四首的兩個組曲，即《皮爾金》第一

音樂家簡介

作曲家葛利格是挪威在十九世紀國民樂派的代表，事實上，挪威至今依未出現和葛利格同樣，揚名國際的作曲家。從十九世紀到現在的一百五十年間，挪威只有葛利格這位作曲家，能寫出傳遍全世界、代表挪威的作品。

但他並不是在挪威接受音樂教育的，而是在德國萊比錫接受德國音樂學派的洗禮，他的老師是莫歇里斯和藍乃克，另一位老師同為北歐的作曲家尼爾斯·蓋德，蓋德是丹麥人。

號與第二號組曲。曲中的索爾薇琪之歌、清晨、山魔王的宮殿、安妮特拉之舞、艾塞之死和搖籃曲等作，都是充滿特殊性格、教人聽過即難忘懷的名曲。

皮爾金的故事描述皮爾金的父親將家業花光後，為了家計，皮爾金只好出外旅行賺錢養家，皮爾金的母親原寄望這個兒子能夠重振家業，不料他性情浮誇、浪漫，只好吟詩作樂、吹牛造假。

後來皮爾金因為在當地最富有的地主女兒出嫁當日，拐走了新娘並與她共度一夜，被逐出村莊流浪在外。之後他遇到了山魔王和他的女兒，並因一絲淫念而讓山魔王女兒懷孕，魔王說人類和魔類不需肉體接觸即可有孕，只要有一個念頭即能成孕。但皮爾金拒絕為此負責，不肯與魔王女兒結婚，便逃回故鄉，與索爾薇琪一起在山中平靜度日。

但不久皮爾金母親過世，皮爾金又展開冒險，前往非洲，這首《清晨》，就是在全劇第四幕裡，皮爾金來到摩洛哥時所演奏的樂曲。《清晨》是《皮爾金組曲》第一號中的第一首，描寫摩洛哥海岸清晨的美

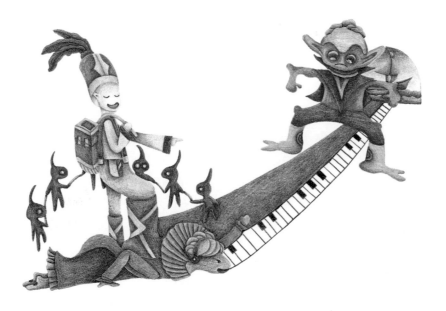

景，音樂在單簧管與雙簧管的和聲上，由長笛和緩地吹出一段清新怡人的清晨主題，彷彿旭日自海中冉冉升起，金色曙光與海水相輝映，清爽舒暢的氣氛令人心曠神怡。

皮爾金在非洲又展開一連串的冒險，最後終於在疲累下決定返回故鄉，但卻發現索爾薇琪已經變成白髮蒼蒼的老婦。

葛利格的其他名曲

《a 小調鋼琴協奏曲》，此曲在問世後一度不受歡迎，但在二十世紀二〇年代以後，開始大受歡迎，如今已經被視為和舒曼的《a 小調鋼琴協奏曲》齊名的浪漫派鋼琴協奏曲代表作。

《抒情小品》（*Lyric Pieces*），為鋼琴所寫的六十六首溫馨小品。

劇樂

劇樂（incidental music）指的是在舞台戲劇上演時，伴隨劇情演出的音樂。這個詞最早只用在像莎士比亞這類的舞台劇演出時，為了突顯劇情中某些無法靠言語表達的情境，而特別動用到音樂的效果。

音樂史上著名的劇樂像是孟德爾頌的《仲夏夜之夢》、比才的《阿萊城姑娘》、貝多芬的《艾格蒙》、舒伯特的《蘿莎夢》等都是。

不過後來這個詞也廣泛指在廣播、電視、電視遊樂器中伴隨劇情出現的配樂。這種配樂不能像歌劇一樣，喧賓奪主，而只能襯托劇情，和後來所謂的「電影原聲帶」是一樣的。

長笛

　　長笛是管弦樂團中最常被人與純潔、清新聯想在一起的一種樂器。它銀色的外表、橫拿的姿勢，也常讓人與美女聯想在一起。長笛在管弦樂團中屬於木管類，和單簧管、雙簧管、巴松管同歸於一類。但不同於後三者是有簧片且直拿的樂器，長笛卻是沒有簧片且橫拿的。

　　其實長笛並非一直都是橫拿的，在巴洛克時代，長笛一度是直拿的，稱為直笛，而且這類笛子都是木製的，不像現代長笛是金屬製的。另外，早期的長笛也沒有現代的音栓，而是只有音孔。音栓的出現是冶金技術進步後才有的，這讓長笛的吹奏音準容易控制。

　　標準的長笛是 C 調，上下可以達到三個八度，最低音是中音 C。也因此長笛是管弦樂團中可以吹奏最高音的樂器（如果不包含短笛的話）。不過也還有各種不同音高的長笛可以在特別樂曲需要時使用。像是 F 調的中音長笛、降 B 調長笛等等。現代音樂廳中看到的長笛，通常都是貝姆式（Boehm）長笛，這是由貝姆所發展出來的音栓長笛。

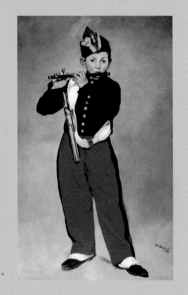

馬奈所繪的《吹笛者》。

高難度的炫技作品

林姆斯基—高沙可夫：《大黃蜂的飛行》，
選自歌劇《沙皇薩爾丹的故事》

Rimsky-Korsakov（1844-1908）：
Tale of Tsar Saltan — Flight of the Bumble Bee
樂曲形式：管弦樂曲
創作年代：1899-1900年
樂曲長度：1分21秒

　　「俄國五人組」的成員在作曲上主要都是靠自學，其中林姆斯基—
高沙可夫的配器與和聲技巧最為穩健，日後還成為音樂院的作曲教授，
也為穆索斯基等人的作品改編或配器。

　　這首短短的曲子取自林姆斯基—高沙可夫的歌劇《沙皇薩爾丹的故
事》中第二幕。整部歌劇在描寫沙皇娶了某富商的三女兒為妻後，卻引
起兩位姊姊的嫉妒，而聯合陷害這名已貴為王妃的小妹。在一次沙皇出

音樂家簡介

　　俄國作曲家林姆斯基—高沙可夫是「俄國
五人組」中的一員，他們提倡應以俄國傳統音樂
的風格來創作，不要受到西歐主流音樂的影響。這五
人組除了他以外，還有穆索斯基、庫伊、包羅定和巴
拉基雷夫。這正是歐洲各國興起國民樂派的時期，捷
克有德弗札克、挪威有葛利格、不久芬蘭也會有
西貝流士，西班牙則有阿爾班尼士和葛
拉納多斯。

外征戰時，王妃生下了王子，兩位姊姊就隨即指控王妃不貞，沙皇憤而將妻和子丟入大海，未料母子未死，而是漂流到一處小島，並在該地生活。

一回，王子救了一隻被大黃蜂襲擊的白鳥，為報救命之恩，白鳥給了王子實現三個願望的機會。王子的三個願望分別是：一隻可以搬運寶石的栗鼠、三十三名強壯的武士、以及由白鳥所變成的美麗女子，而這位女子最後當然是下嫁王子，從此比翼雙飛，幸福美滿。

《大黃蜂的飛行》就是黃蜂正要襲擊白鳥時演奏的音樂。由長笛與裝有弱音器的小提琴奏出快速下行十六分音符半音階，模仿大黃蜂飛行時嗡嗡的振翅聲，藉由其中大小音量的變化，讓人好像真有一群蜜蜂不斷在身旁盤旋的感覺，饒富趣味，也因此相當受歡迎。

《大黃蜂的飛行》因為出現在電影《鋼琴師》中，被那位淪落到酒店、失去了自信和神智的鋼琴家赫夫考彈奏而再度受到現代觀眾的注意。在片中，赫夫考藉由此曲展現他高度的鋼琴彈奏技巧，那段改編曲正是俄國鋼琴家拉赫曼尼諾夫所寫的。不同的樂器在演奏同樣的旋律時往往會有難度不同的問題，像這首曲子在鋼琴上彈起來因為遭遇黑白鍵的問題，要比在長笛上吹奏再難一點，再加上拉赫曼尼諾夫為左手的

1929年《沙皇薩爾丹的故事》在巴黎歌劇院演出的一張海報。

伴奏加了很多跳躍的音，更增添了樂曲彈奏的難度。

　　但此曲原來並不是鋼琴樂曲，而是由人聲與管弦樂團合唱的，之後很多作曲家將之改編成其他樂器演奏的版本，除了上述的鋼琴獨奏版外，還有小提琴、長笛、單簧管、甚至有伸縮號和小號版，用銅管樂器吹奏也是有著相當的難度，一般只有技巧相當圓熟的獨奏家才有辦法表現得出色。

林姆斯基–高沙可夫的其他名曲

《印度之歌》，出自於歌劇《沙德考》。

《天方夜譚》

《俄國復活節序曲》

《西班牙狂想曲》

《天方夜譚》的舞台布景。

含情脈脈的問候

艾爾加：《愛的禮讚》

Elgar, Edward（1857-1934）：Salut d'amour

樂曲形式：小提琴與鋼琴

創作年代：1888年

樂曲長度：2分57秒

　　艾爾加是一位完全靠自學成功的音樂家，1857年生於英國，父親經營音樂相關用品與樂譜、書籍，也兼修理鋼琴與調音等工作。艾爾加對音樂很有興趣，小時候就學會彈鋼琴和拉小提琴，不僅如此，他還會吹奏低音管與創作音樂。然而這些都是自己摸索來的，並沒有受過正式的音樂教育。

　　他讀的是一般的教會學校，而且在十五歲畢業之後，開始自己工作賺錢，也開始以音樂的專長謀生。艾爾加除了自己招收學生教授鋼琴與小提琴之外，也承襲了父親在教會管風琴司琴的工作。閒暇之於還擔任當地俱樂部的指揮以及首席小提琴。

　　1889年與小說家妻子卡洛琳結婚之後，艾爾加前往倫敦發展，謀求更多表現的機會。他的獨生女也在1890年於倫敦誕生，家庭生活幸福美滿。可是倫敦的音樂界並沒有給他很多機會表現，音樂事業推展得極不順利。

　　後來夫婦倆帶著孩子回到家鄉，重新拾起教音樂的工作，雖然不是很有成就感，卻能夠在簡樸的生活當中激發更多的創作靈感，陸續在幾年之內寫成許多優秀的作品。這首《愛的禮讚》也就是此刻的得意之作。

1904年，艾爾加備受英國各界肯定，並由英王召見受封爵士，牛津、耶魯大學都頒予榮譽博士學位，終於苦盡甘來。

　　《愛的禮讚》一譯《情人的問候》，是艾爾加的代表作之一。此曲具有典型的維多利亞小夜曲風格，輕鬆典雅。樂曲由典型的 ABA 三段體加一個尾聲構成。一開始的 A 段主題，小提琴在高音區奏出含情脈脈的旋律，宛若情侶的綿綿情話；接著轉入 B 段主題，柔美的曲調中多了一絲哀怨的情調；經過帶有泛音色彩的華麗過門，樂曲又回到 A 段，揉合複雜情緒的尾聲，全曲在 A 段主題的變奏形式下逐漸減弱而終了。

艾爾加的其他名曲

《威風凜凜進行曲》

《謎語變奏曲》

《e 小調弦樂小夜曲》

《大提琴協奏曲》

聽音樂兼猜謎

　　《謎語變奏曲》是艾爾加以自己的家人和朋友作為各段變奏曲的主題，譜寫成一套共有十四段的變奏曲，要人家逐一去猜每一段變奏曲影射的是哪位親朋好友，因而有謎語變奏曲之稱。

　　此曲中最有名的第九段變奏曲《獵人寧洛》，也被英國人視為和「希望與榮耀的國度」一樣，是最能象徵其國魂的知名旋律。此曲也讓艾爾加實現倫敦成功的滋味。

逍遙音樂會必演之曲

艾爾加：《第一號威風凜凜進行曲》
Elgar, Edward（1857-1934）：Pomp and Circumstance No.1
樂曲形式：進行曲
創作年代：1901年
樂曲長度：5分44秒

　　雖然說人類音樂史上有許多偉大的作品，但是像《威風凜凜進行曲》這麼振奮人心的樂曲，卻也只有一部。英國作曲家艾爾加是一位自學成家的創作者，但他卻是英國在近三百年中，第一位作品受到歐洲其他國家認可的偉大作曲家。艾爾加的作曲技巧，主要來自他勤奮的抄譜。

　　艾爾加一共寫了五首威風凜凜進行曲，創作時間大約是1901-1907年間。其中最有名的是第一號。此曲在首演時就大受歡迎。在座的英皇愛德華七世聽過後，就對艾爾加說曲中的旋律必定會流傳全世界。

　　後來艾爾加應英國女中音克拉拉‧芭特之請，將此曲中奏段譜入為英王愛德華七世加冕典禮時演奏的加冕頌歌中，而歌詞則採用雅瑟‧班森的詩作，並將之命名為「希望與榮耀的國度」。從此，此曲就成了大英帝國的第二國歌，每年大英國協盃足球賽上，都會演唱此曲。

威爾第歌劇作品《奧賽羅》其中的一幕場景。

自從加進這段合唱以後，此曲就成為皇家愛樂廳裡每年逍遙音樂會裡必演的曲目。每年演奏到這段，下面帶來各式怪異聲音玩具、站著聽演奏的興奮群眾們就會忽然嚴肅起來，一同齊聲合唱這段「希望與榮耀的國度」，看到這個場面，就算不是英國人，也會為之感動激昂。艾爾加另外也將此曲改編成管風琴版。

　　關於這首樂曲的標題「Pomp and Circumstance」，連美國人初看都無法瞭解其涵義，這個詞出自莎士比亞的劇作《奧賽羅》第三幕中一段話：「Pride, pomp, and circumstance of the glorious war.」這是為什麼中文將之譯為威風凜凜的緣故。

　　至於原曲沒有進行曲之名，為何翻譯為進行曲，則是因為艾爾加自己原來只將此曲稱為進行曲之故。

　　附帶一提，這兩三年來，這首進行曲在台灣有更多人知道，但卻不一定知道這是艾爾加的作品，因為它被日本電視卡通《我們這一家》當作片尾曲，配上了中文歌詞：「夕陽依舊那麼美麗，明天還是好天氣」。

創作與電影的完美結合

　　艾爾加聞名於歐洲主要靠的是他的合唱音樂。但在後世他最有名的作品，尤其是近年，則是他的《大提琴協奏曲》。這首樂曲因為電影《無情荒地有琴天》，描寫英國女性大提琴家杜普蕾的生平，片中不斷出現這首被杜普蕾拉奏成為名曲的樂曲，而更加為人喜愛和熟悉。這首充滿悲劇之力又淒美的曲子，與杜普蕾炫目又抑鬱的一生，搭配得 天衣無縫。

現代樂派（1900～）

進入二十世紀以後，西洋音樂史又經歷了一次重大的革命，作曲家開始尋求新的和聲理論、追尋新觀念，並且發展出如無調性、多調性等的音樂。這是音樂上的實驗時期，在和聲、調性、音色、曲式、觸鍵上都做多方面的嘗試與創新。拉威爾、德布西、拉赫曼尼諾夫、普羅高菲夫、蓋西文、柯普蘭等人都是這個時期的代表作曲家。

隨黑人爵士樂舞動全身

德布西：《黑娃娃的步態舞》，選自《兒童天地》

Debussy, Claude（1862-1918）：
Children's Corner — Golliwogg's Cakewalk

樂曲形式：鋼琴曲
創作年代：1908年
樂曲長度：2分43秒

　　1884年，德布西以大合唱《浪子》獲得羅馬大獎，還提供學費讓他在羅馬美第奇別墅生活了三年。德布西從羅馬回國後，常常與印象派畫家密切交往，從此開始他創作的成熟和繁榮時期。

　　從1890年開始二十年間，他的創作為音樂的新時代開闢了道路，成為溝通兩個世紀的音樂創作的重要橋樑。由於他的創作，法國音樂在二十世紀歐洲音樂文化中才能佔有重要的地位。

　　1904年德布西因為妻子沒有能為他生下一兒半女而導致離婚。不久他又再娶女歌唱家艾瑪·芭達克，生了一個女兒名叫艾瑪—克勞德，德

音樂家簡介

　　法國作曲家、鋼琴家德布西1862年 8 月 22 日生於巴黎。七歲學鋼琴，十歲時被蕭邦的一位女學生發現。從那時開始，音樂成為他的生活重心。1873年，他進入巴黎音樂學院，就讀時間共十二年，並認識了資助者梅克夫人，她也是柴可夫斯基的贊助人。梅克夫人介紹他包羅定、穆索斯基等人所寫的俄羅斯國民樂派的音樂，對他日後作曲風格的影響很深。

布西暱稱她叫做秀秀。《兒童天地》組曲出版時，封面還特別註明「獻給愛女秀秀」，當時秀秀才三歲大。全曲共分為六段：巴納遜博士、大象的搖籃曲、洋娃娃小夜曲、雪花飛舞、小牧童、黑娃娃的步態舞。其中以《黑娃娃的步態舞》最為人所熟悉。雖然作品名叫《兒童天地》，可是所需要的演奏技巧不是一般小孩子可以勝任的。曲中輕巧帶有童趣的風格，呈現出作曲家為人父的真摯情感。

《黑娃娃的步態舞》靈感來自於早期黑人爵士樂，連音樂節奏都採取這種形式。由於德布西受到各種異國文化的影響，經常把多元文化的音樂元素融合在其音樂中，所以黑人娃娃與爵士樂的組合就誕生了。

Cake Walk 是德布西那個時代非常流行的一種小黑人娃娃，小孩幾乎人手一個，抱在懷裡把玩。這首樂曲就是描寫小黑人造型的小布偶在跳舞的形象。而 Cakewalk 是源自黑人的一種步態舞，指的是美國黑人手中拿著簡單的鈴鼓或打擊樂器，一邊敲一邊跳、搖擺身體、臉上表情豐富的一種舞蹈型式，尤其小孩子跳起來特別可愛。這樣的跳舞比賽，誰如果跳得有創意，就可以得到一片蛋糕的獎勵，也是步態舞的英文名稱有「蛋糕」這個字的由來。這是在歐洲音樂作品中選用黑人舞蹈音樂最早的實例。

德布西以鋼琴傳神地描繪出黑人娃娃跳舞的輕盈與動感，讓人聽了不禁也想翩然起舞。中段還採用了華格納歌劇《崔斯坦與伊索德》序曲的主題，這是德布西用來表達對當時盛行的華格納歌劇的嘲弄。

「步態舞」CakeWalk 是一種黑人舞蹈，在美國非常流行。

據說《兒童天地》在巴黎發表的當天，德布西因為擔心樂曲對其他作曲家帶有諷刺，還猶豫要不要出席公演。想不到大家對於這樣有創意的作品大表歡迎，其中就以這首《黑娃娃的步態舞》最出鋒頭。由於這首樂曲實在太傳神了，許多舞蹈家還把它當作舞曲，編出精彩的舞蹈呢！

和聲的改革創新

　　德布西崇尚印象的瞬間交替和變幻，為了追求自由的色調對比，為了能夠將這種手法帶入到音樂裡，他採用變化多端的表現手法。首先，他把音樂中和聲的一貫用法做了極大的改革，獲得大量的和聲色彩，揉合了他所偏愛的九和弦及其衍生和弦，尤其是由全音階中各音組成的全音和弦，還有傳統的教會調式等等。

　　雖然德布西不喜歡人家稱他是印象派作曲家，但他的確是印象主義樂派的創始者。其成熟時期的主要創作以1892年的前奏曲《牧神的午後》開始，隨後還有《夜曲》、《海》和《印象》。1902年，唯一的一部歌劇《佩利亞與梅麗桑》，是法國音樂史上的一件大事，為此法國政府還頒授榮譽十字勳章給他。

在《佩利亞與梅麗桑》擔任男女主角的瑪麗‧加登和尚‧佩里埃。

莊嚴祥和的弦樂之聲

馬士康尼：《間奏曲》，選自《鄉間騎士》

Mascagni, Pietro（1863-1945）：
Cavalleria Rusticana ── Intermezzo
樂曲形式：歌劇間奏曲
創作年代：1890年
樂曲長度：4分03秒

　　馬士康尼前後一共寫過十五部歌劇，還有一部輕歌劇，如今常演出
的只有《鄉間騎士》，該劇首演於1890年 5 月 17 日，被視為當時義大利
最流行的「寫實歌劇」的代表作。該劇因為長度只足半小時多，因此常
與雷翁卡瓦洛的《丑角》一同上演，《丑角》也是寫實歌劇的傑作。

　　此劇的故事描述圖里杜在當兵前原本愛的是蘿拉，但當兵回來後，

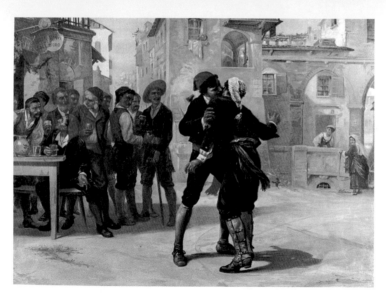

1891年 1 月 1 日在威尼斯上演的《鄉間騎士》海報。

卻發現蘿拉另嫁他人，他於是另覓新歡，愛上珊杜莎。但一陣子後，又再回頭去找蘿拉。珊杜莎查覺圖里杜行跡可疑，妒心大起，乃以血為誓。

珊杜莎將蘿拉與圖里杜私通之事告知蘿拉之夫艾菲歐，艾菲歐於是決意要殺圖里杜，並與珊杜莎遠走高飛。就是在這段復仇宣告後，響起了這首間奏曲。復活節當天，艾菲歐邀圖里杜決鬥，珊杜莎隨後來到，卻發現圖里杜在決鬥中身亡。

這首間奏曲純粹使用弦樂團演奏，樂曲緩慢而帶著一種聖潔的光輝進行著，反映著劇情接下來要移到復活節當天教堂前廣場的氣氛。一開始的弦樂合奏營造出復活節教堂中的莊嚴氣氛，柔美的旋律讓人心情平靜，然後慢慢擴展至情感豐富的高潮，最後樂曲再慢慢平緩下來。此曲不但能安定人心，純淨的音樂更觸動我們的心靈深處，不能自己。

這首間奏曲一直受到後人的喜愛，曾被許多部重要的電影，如《教父三》、《蠻牛》引用在片中關鍵的劇情中，發揮它畫龍點睛的功效。

音樂家簡介

馬士康尼是義大利十九世紀末以創作寫實歌劇聞名的作曲家，可惜其歌劇作品到後世就只剩《鄉間騎士》最受到喜愛。這首間奏曲則是最常被引用的劇中音樂。他在世時聲名地位遠超過同時代的浦契尼，兩人常為爭奪同一部膾炙人口的劇本對簿公堂，蔚為一時話題。浦契尼曾搶過馬士康尼看上的《波西米亞人》的劇本，導致後來該劇出現鬧雙胞的情形，兩人並因此告上法院。但時代的記憶很短暫，容量更短淺，最後浦契尼勝出，成為義大利十九、二十世紀之交寫實歌劇的唯一一位代表性作曲家。

馬士康尼的其他名曲

歌劇《好友佛利茲》

寫實歌劇《艾莉絲》，此劇的背
景設在日本，首演時作曲家浦契尼也
在場，看完此劇後，浦契尼就寫下他
同樣以日本為題材的著名歌劇《蝴蝶
夫人》。

1904年《蝴蝶夫人》在米蘭
史卡拉劇院演出的海報。

寫實歌劇

寫實歌劇（Verismo opera）是義大利文，指的是十九世紀
最後二十年間在義大利的戲劇運動，這個運動主要受到法國自
然主義風潮的影響，講究故事內容的合情合理，不喜歡浮誇荒
誕，或是以聳動為目的的情節。

Verismo 一字源自拉丁文的 veritas，即真實。這種運動一開始
是出現在文學，但卻在歌劇中獲得最明顯而成功的實現。第一
齣獲得肯定的寫實歌劇，就是馬士康尼的《鄉間騎士》。

寫實歌劇因強調反映小老百姓的生活，所以往往會有暴力或
粗俗等被視為上不了舞台的場面出現，而人物角色的內心世界，
就成了寫實歌劇的重點所在。這類歌劇較不著重獨立的詠嘆調，
而著重在其劇情的完整流暢，與角色性格轉變的交待和呈現。其
他寫實歌劇的作曲家和作品還有浦契尼的《托絲卡》、《波西米
亞人》、比才的《卡門》、夏邦提爾的《露易絲》等。

氣勢磅礡的東昇旭日

理查·史特勞斯：
《查拉圖斯特拉如是說》——描寫旭日升空的音樂序奏

Richard Strauss（1864-1949）：
Also sprach Zarathustra — Einleitung
樂曲形式：管弦樂曲
創作年代：1896年
樂曲長度：1分46秒

　　理查·史特勞斯在1896年 2 月 4 日開始創作《查拉圖斯特拉如是說》，當時他人在慕尼黑，並於同年 8 月 24 日完成此曲，隨後就在同年 11 月 27 日首演。此曲問世後，曾引起爭議，因為以前從未有作曲家用音樂來闡述哲學議題的，更何況尼采雖然是當時鼎鼎有名的大哲學家，但他的中心哲學議題，尤其是上帝已死這個觀念，始終飽受爭議，即使到今日，這個議題也是哲學界充滿爭議的議題。

　　對此，史特勞斯曾經解釋，他在此曲中並不是要寫出具有哲理的音樂，更不是要藉音樂來頌揚尼采的偉大，而是要用音樂描寫人類觀念的演變和發展。此曲前後共分九段，我們最常聽到的是曲中的序奏。

　　這段序奏理查·史特勞斯是以信號曲的方式用銅管吹奏出來，音

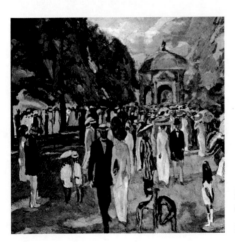

亞伯·威恩格伯為《查拉圖斯特拉如是說》樂譜所繪的封面插畫。

樂從虛無到爆發，熟悉的小號長音緩緩登場，然後定音鼓與和弦聯手創造出雷霆萬鈞的氣勢，彷彿靜謐的星空中，逐漸升起一道曙光劃破黑暗，象徵旭日東昇，大地甦醒，史特勞斯以五度的C大調和弦來描述這段神秘的發展。

《查拉圖斯特拉如是說》是理查·史特勞斯生平倒數第四部交響詩作品，之後他就逐漸把創作重心放在歌劇寫作上。這首作品也是後浪漫樂派中的代表作，將管弦樂的聲響和音色都擴大到極致。此曲採用三管制，除一般的樂器外，還加進低音豎笛、管風琴等較不常出現在浪漫時代管弦樂團中的樂器。

導演庫伯利克經常在自己的電影中放入古典音樂。這首樂曲在1968年被庫伯利克運用在他具有開創性的經典電影《2001太空漫遊》中，而從此廣為人知。在此之前，熟悉或喜愛此曲的人，僅限於德語地區的觀

音樂家簡介

理查·史特勞斯是德國後浪漫樂派和馬勒齊名的代表性作曲家，他和馬勒一樣，在世時都是身兼重要樂團指揮和知名作曲家的工作。不過他在世時作曲家聲望和評價就很高，這是馬勒所望塵莫及的。

理查·史特勞斯和尼采是相差一輩的德國人，他們活在同一個時空背景下，史特勞斯剛好小尼采二十歲，但卻晚他足足半世紀才過世。尼采在1885年完成他的哲學性名著《查拉圖斯特拉如是說》，這是一部龐大且深奧的作品，講述揚棄善惡觀念，上帝已死的議題。

眾。而電影《A. I.人工智慧》原本也是他要導的，後來交給史蒂芬史匹柏導演後，他也一再提醒史匹柏要在片中那段電車駛入電子城的畫面中，使用史特勞斯歌劇《玫瑰騎士》中的圓舞曲。

理查・史特勞斯的其他名曲

管弦樂：
《唐璜》
《死與變容》
《變形》
《提爾愉快的惡作劇》
《阿爾卑斯交響曲》
《唐吉軻德》
《英雄的生涯》

歌劇：
《莎樂美》
《艾蕾克特拉》
《納克索斯島上的亞莉安奈》
《阿拉貝拉》

藝術歌曲：
《最後四首歌》

《提爾愉快的惡作劇》樂譜扉頁。

由克里頓妮斯塔演出《艾蕾克特拉》的海報。

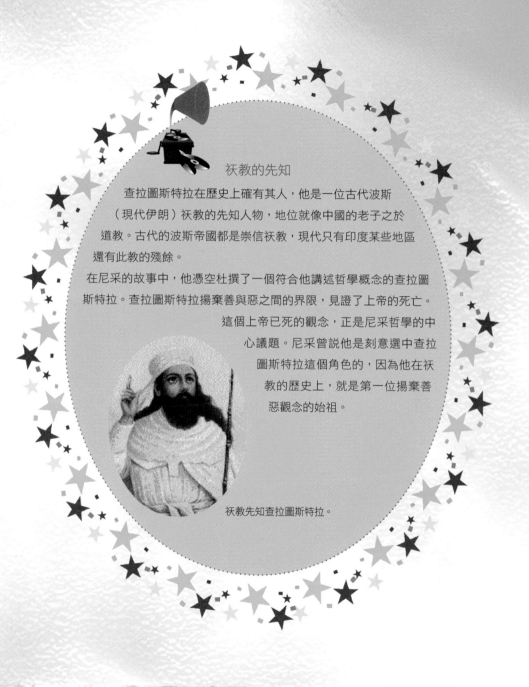

祆教的先知

查拉圖斯特拉在歷史上確有其人，他是一位古代波斯（現代伊朗）祆教的先知人物，地位就像中國的老子之於道教。古代的波斯帝國都是崇信祆教，現代只有印度某些地區還有此教的殘餘。

在尼采的故事中，他憑空杜撰了一個符合他講述哲學概念的查拉圖斯特拉。查拉圖斯特拉揚棄善與惡之間的界限，見證了上帝的死亡。這個上帝已死的觀念，正是尼采哲學的中心議題。尼采曾說他是刻意選中查拉圖斯特拉這個角色的，因為他在祆教的歷史上，就是第一位揚棄善惡觀念的始祖。

祆教先知查拉圖斯特拉。

芬蘭的第二國歌

西貝流士：《芬蘭頌》

Sibelius, Jean（1865-1957）：Finlandia
樂曲形式：交響詩
創作年代：1899年
樂曲長度：8分35秒

　　《芬蘭頌》是音樂史上最有名的交響詩作品。這是一首驅策著強烈愛國心而創作的樂曲，同時也是一首充滿著戰爭殺伐之氣的作品，因為西貝流士在曲中呼籲愛芬蘭的人民起來推翻俄國人的統治。

　　創作此曲時，芬蘭還是屬於俄國的屬地。1899年帝俄政府打算廢止芬蘭作為公國的自主權，芬蘭人民為了抗議這項政府法令而舉行示威，西貝流士就是在這樣的心情下，為了響應、號召所有芬蘭人民起身對抗，而創作了《芬蘭頌》。這首作品初版在1899年完成，隔年又經過大幅修改。

音樂家簡介

　　西貝流士被公認為二十世紀最偉大的交響曲作曲家，他所寫的七首交響曲是二十世紀內完成的交響曲中，最具有代表性的，其中第二、五、七號交響曲最為人喜愛，尤其是《第二號交響曲》。
西貝流士也是芬蘭歷史上唯一享譽國際的作曲家，他是芬蘭國民樂派的代表，和葛利格代表挪威、德弗札克代表捷克一樣，都是採用民族音樂元素當作創作風格和理想的作曲家。

樂曲以銅管樂器奏出的陰鬱之聲開始，好像人們長期被統治、被壓抑的情緒。進入主部以後，輝煌的主題則鏗鏘有力地鼓動人心，深具感染力；接著激情稍緩，木管奏出的抒情旋律象徵芬蘭人民渴望安定和平的心情。最後激昂的旋律再度出現，將氣氛帶到最高點。

此曲最特別的地方就是最後那段平和的頌歌，一度被人誤以為是民謠，因為它的確很有斯拉夫民族的民謠特色。但後來經過查證，這段旋律完全是西貝流士自創的。在芬蘭人的心中，這段音樂就如同芬蘭國歌一樣偉大，因此，日後西貝流士也將此曲改寫成合唱曲。

其實一開始是因為在1899年芬蘭獨立愛國運動要上演一齣愛國歷史劇，邀請西貝流士為該劇配樂，於是他寫了六段音樂，後來又刪掉三段，留下的這三段音樂在隔年後又經他濃縮成一首單獨的樂曲，就是這首《芬蘭頌》。

西貝流士在發表此曲時，並沒有特別提到他創作的原由，而且曲名也以芬蘭文為題，所以發表時大部分人都沒有聽出此曲中強烈的愛國情操。但隨著作品演出次數越來越多，儘管作曲家和樂曲解說都沒有提到此曲的愛國情操，大家也都慢慢聽出音樂中的涵義來，而逐漸有人拿此曲當作芬蘭民族意識的象徵。漸漸的，俄國官方也聽出此曲的弦外之音了，於是下令禁演此曲。但是私底下，芬蘭人民還是繼續悄悄地傳頌演出此曲，只是將之改為其他的曲名，有時是改為「祖國」，有時則改為「即興曲」，以規避官

《芬蘭頌》的封面。

方的查禁。《芬蘭頌》反而越禁越紅了。

　　1918年芬蘭終於脫離俄國統治而獨立，西貝流士也成為人民心目中的愛國英雄，而這首享譽國際的《芬蘭頌》便成為芬蘭的第二國歌。

西貝流士的其他名曲

《第二號交響曲》、《小提琴協奏曲》
《悲傷圓舞曲》、《黃泉的天鵝》

交響詩

　　交響詩（Symphonic poem）又名音詩（tone poem），這類作品通常有個主題或故事串連其中，可能是作曲家讀了某部小說、看了某首詩或繪畫得到的靈感。西貝流士的《黃泉的天鵝》、《列明凱能組曲》皆是，這些交響詩都用到芬蘭的民俗故事或傳說。

　　交響詩這種概念是十九世紀浪漫樂派才開始有的形式，最具代表性的創作者就是李斯特，一般認為就是他發明了交響詩這個概念。他在1840年代開始創作交響詩，將原本作曲家創作音樂會序曲的技法和功能導到交響詩中。

　　在他之後的作曲家，包括史麥塔納的《我的祖國》、理查‧史特勞斯的《查拉圖斯特拉如是說》、杜卡的《小巫師》，都是以這種概念寫作的交響詩。

李斯特肖像。

溫暖而神秘的最佳背景音樂

薩替：裸舞，《吉諾佩第》第一曲

Satie, Erik（1866-1925）：Gymnopédie No.1

樂曲形式：鋼琴曲

創作年代：1888年

樂曲長度：3分14秒

　　薩替一年四季都穿著禮服，作風古怪，還有蒐集雨傘的興趣，他所寫的許多作品也有古怪而冗長的命名與解說，其中與希臘背景有關的作品特別有趣。他從希臘花瓶上裸體歌舞的圖像得到創作靈感，寫下最有名的三首鋼琴音樂《裸舞／吉諾佩第》，歌頌希臘自然裸體歌舞的古風俗，其中以第一首最廣為人知。

　　音樂一開始，鋼琴那柔軟而細膩的聲音一下子擄住了聽者的心；隨著旋律緩慢展開，這溫暖而神秘的樂音給人似曾相識的感覺。曲子結構簡單，風格洗練，用鋼琴的單音表現出連綿不斷的哀調旋律。雖是清淡的音色與緩慢的節奏，卻不單調，反而具有無限深度的神秘魅力。

　　薩替曾稱自己的作品是「傢俱音樂」，意指這是氣氛、背景音樂，但他並沒有明指這首吉諾佩第曲是這類的音樂，但從其音樂的特性來判

音樂家簡介

法國作曲家、鋼琴家薩替一生都在鋼琴酒吧中演奏維生，沒有固定的職業。他的作品數量相當多，但多半是短短的小品，偶爾也有為小型合奏團寫的組曲或劇樂等作品。

斷，應該相去不遠。雖然「吉諾佩第」的原意是裸舞，但在他的創作意念中，他是否意識到此字的涵義，乃至譜寫出裸舞的音樂，還是純粹只是藉用吉諾佩第這個字作為曲名，而渾不知其字義呢？後者是很有可能的。

薩替是從法國詩人雷圖爾的詩作「古風」獲得吉諾佩第的靈感，該詩最後一句寫著：Melaient leur sarabande a la gymnopedie（將他們的薩拉邦德舞曲混入吉諾佩第之中）。所以該詩是意有所指地把吉諾佩第看成是一種舞蹈，至於是否是裸體的，就如 gymnasium 這個字到現代已經失去了裸體的意思，而單純成為體育館的代名詞，在雷圖爾詩中或許也沒有意識到字中裸體的意思。

薩替和雷圖爾是好朋友，除了此曲外，他有三首薩拉邦德舞曲也是從後者的詩中獲得靈感。薩替曾在1887年第一次去黑貓酒館時自我介紹自己職業是「gymnopediste」，但一直到兩個月後，也就是1888年4月間才完成他的三首吉諾佩第曲，全曲在當年8月才完成。所以我們可以猜測，薩替有意無意地在玩弄這個字被當時人混淆的字義，是一種故弄玄虛的作法，不管是在他介紹自己職業或是在曲名上都是同樣的用意。

雖然薩替在當時只是一位小有名氣的鋼琴師，但因為這首曲子太受歡迎，連不肯承認注意到他樂風的作曲家德布西也因此將此曲改編為管弦樂演奏。而這首曲子也成為當時法國小說家的寫作題材，福樓拜的小說《薩朗波》中就對此曲描寫深刻，讓薩替本人都為之深深叫好。

馬蒂斯的《舞蹈》，繪於
1909-1910年。

薩替的其他名曲

《盒中小丑》

《怪異的美人》

《三首梨形小品》

古希臘裸體歌舞

　　Gymnopédie「吉諾佩第」這個字是從古希臘文來的，分別是 gymnos「裸體的」和 pais「兒童」，連起來就是「裸體的兒童們」。這是古代的斯巴達邦國中的一項運動技能，每一年的裸舞祭上，裸體的年輕人會上場舞蹈，藉此展現他們的運動技能和戰鬥技能。

　　這種舞蹈的展現有著男性結盟和學長制的意義，在當時是很重要的成年禮儀式。希臘的許多古籍中都提到這個運動，大約是在西元前七世紀這種舞蹈模式就已經出現，在夏日舉行時是為了歌頌太陽神阿波羅，柏拉圖也曾為文讚美這種舞蹈。

老被誤認的圓舞曲

羅沙斯：《乘風破浪》

Rosas, Juventino（1868-1894）:

Sobre las olas

樂曲形式：圓舞曲

創作年代：1891年

樂曲長度：3分22秒

　　羅沙斯是生活於十九世紀末的墨西哥作曲家，他一生只活了二十六歲，非常短命。生前精通小提琴和作曲的他，身上完全沒有任何歐洲移民的血統，而是墨西哥本地的歐特米印地安人後代。

　　他的父親是演奏印地安豎琴的民俗樂手，他很小就展露音樂才華，才六歲就被父親帶到墨西哥市去演出為家計謀生，父親訓練了他一家三兄弟各自演奏不同的樂器，組成一個家庭四重奏在街頭賣藝維生，哥哥曼紐爾演奏吉他，另一個哥哥帕特羅西尼歐演唱，爸爸彈豎琴，他則是拉奏小提琴。

　　後來羅沙斯進入墨西哥市的教堂裡擔任小提琴手，並在十五歲就成為一家歌劇巡演公司的第一小提琴部成員。年紀稍長後他就開始作曲，並且定居在墨西哥不再四處演出，但在過世前他正打算加入一家西班牙「薩蘇埃拉」的歌劇公司。

　　羅沙斯的作品主要都是圓舞曲、波卡舞曲之類的通俗作品，現在也都還收藏在墨西哥國立音樂院的圖書館中沒有出版。但是他所寫的圓舞曲卻都不是具有本土風情的創作，而是完完全全按照西歐音樂風格寫成的，這也顯示他的創作主要是靠著自己長年在樂團中演出獲得的經驗和知識，並不是從

特定老師那裡獲得指導而來。

　　《乘風破浪》是他在1891年完成的作品，全曲描寫帆船在海面上行駛的情形。隨著圓舞曲的旋律展開，我們彷彿可以看到帆船一路乘風破浪的生動畫面，遠眺一望無際的汪洋大海，心情也隨之開朗起來。

　　當初因為此曲深受歡迎，一度還被許多人誤以為是小約翰・史特勞斯的創作，而將作曲者誤植為約翰・史特勞斯，由此可知羅沙斯的曲風是多麼的歐化。而他也因為這首圓舞曲更成為家鄉人的英雄，他的故鄉原名聖塔克魯茲狄蓋利亞納（Santa Cruz de Galeana），現在則改成以他為名的「聖塔克魯茲狄羅沙斯」（Santa Cruz de Juventino Rosas）。

　　羅沙斯在墨西哥至今都還是廣為人知的作曲家，1950年還有一部墨西哥電影以《乘風破浪》為片名，劇情則是以羅沙斯個人的生平為軸發展，由此可知，他是怎樣因為此曲受到墨西哥人民的愛戴。這首曲子近年來也曾出現在動畫電影《落跑雞》中。

　　羅沙斯生前酷愛喝酒，經常和好友米蘭達到一家酒館喝酒，該店當時有一名後來成為詩人的店員波提，對羅沙斯非常仰慕，羅沙斯也知道他對文字創作有天分，所以在一次酒後，就要他為自己這首《乘風破浪》填上歌詞。

《乘風破浪》演出時的海報。

這首圓舞曲後來還被一位現代作曲家麥亞斯引用在他的低音號作品《機械舞曲，死之舞》中，這是一首以十二音技法寫成的現代音樂，引用羅沙斯此曲是作為玩笑用，因為他們大學時常對低音號開一個玩笑，和羅沙斯這首名曲有關。

早逝傳聞滿天飛

關於羅沙斯的早逝，墨西哥廣為流傳的說法都是他在哈瓦那南方一座森林小鎮裡喝醉後，迷了路死在林中多日無人發現，手中則抱著這首剛完成不久、備受歡迎的圓舞曲《乘風破浪》。死因則是肝硬化，而且死時已經淪為乞丐，遭遇非常悲慘。

不過，根據一位現代古巴學者的考察，其實羅沙斯真正的死因並非傳說的那樣，而是在辛苦的巡迴演出過程中，染上了脊髓炎而病逝異鄉古巴。

薩蘇埃拉

薩蘇埃拉（Zarzuela）是西班牙的傳統音樂劇，帶有對白，旋律優美，但通常具有諷刺性。十七世紀時，這種歌劇通常在馬德里郊外的皇宮中演出，由於皇宮名為「薩蘇埃拉」，便把這種歌劇以此為名。現在的薩蘇埃拉多半是三幕的嚴肅歌劇，或是獨幕的諷刺喜歌劇。

甜蜜輕快的舞蹈之歌

波迪尼：《洋娃娃之舞》

Poldini Ede（1869-1957）：
The Dancing Doll, ("Poupée Valsante")
樂曲形式：鋼琴曲
樂曲長度：2分35秒

　　波迪尼是十九世紀中葉出生於匈牙利的作曲家，他一生活了將近九十歲，一直活到二十世紀中葉才過世。他畢業於布達佩斯音樂院，主修鋼琴和作曲，後來定居在日內瓦。晚年則因為在作曲方面的貢獻，獲得匈牙利政府頒發的十字勳章。

　　在匈牙利時他其實是以歌劇作品聞名的，他的歌劇作品在二十世紀初曾經風行於倫敦等地，像《流浪漢與公主》和《狂歡節的婚禮》等，後來甚至還改編成英文版演出，而他的許多鋼琴小品在二十世紀初也曾相當風行。

　　他的創作風格和當時匈牙利其他的作曲家不同的地方在於，他吸收了很多十九世紀法國和德國音樂的風格，形成一種國際性的色彩。

　　雖然波迪尼當初是以歌劇聞名，但如今卻只有這部《洋娃娃之舞》較為人所知。這原來是一首鋼琴小品，是為了教學的目的而寫的，但後來則以克萊斯勒改編成小提琴與鋼琴合奏的小品較為人所知。

這首作品是以圓舞曲的風格譜成，速度輕快而曲調甜美清新，樂曲前後有三段，第一段輕快活潑，展現出洋娃娃跳舞的輕盈姿態；中段轉入抒情的旋律，猶如一圈圈旋轉的舞步；最後漸弱的音樂表示舞蹈接近尾聲，整首曲子栩栩如生地表現出跳舞時輕快優美的特色。

　　雖然只是一首簡單的小品，但這首圓舞曲的變化極多，波迪尼用兩段主題在曲中發展出一些熱情和華麗的樂段，為原本簡單可愛的主題增添了許多丰采。

波迪尼的其他名曲

《流浪漢與公主》
《狂歡節的婚禮》

膾炙人口的經典小品

普萊亞：《小狗與口哨》
Arthur Pryor（1870-1943）：The Whistler and His Dog
樂曲形式：管弦樂曲
創作年代：1905年
樂曲長度：2分32秒

　　普萊亞大量為勝利唱片（Victor）灌錄唱片，他的許多名曲就是為了唱片而創作的。他是當時勝利公司最受歡迎的樂手，唱片數量冠絕群倫。為了這些唱片，他寫了三百多首作品，如《美國進行曲之心》、《古老榮耀勝利》、《澤西海邊》等，而其中最有名的就是這首《口哨與小狗》，這是他1905年的作品。也正是這些唱片錄音讓普萊亞坐收名利。

　　這首《口哨與小狗》是非常活潑而通俗的標題音樂，描寫溜狗的人帶著小狗在小徑上快樂的吹著口哨，小狗聽到口哨後好奇而汪汪叫的情形。狗主人與愛犬的微妙互動，在全曲生動而活潑的旋律中表露無遺。

音樂家簡介

　　美國作曲家普萊亞是二十世紀初美國著名的蘇沙軍樂隊（Sousa Band）的隊長，他原是樂隊中吹奏伸縮號的樂手，他很小就會演奏樂器，十一歲開始吹奏伸縮號，十五歲時更被擔任軍樂隊隊長的父親延攬進入其軍樂隊中，被視為神童。

　　之後他加入著名的蘇沙軍樂隊擔任伸縮號首席，並學會小號、法國號、鼓、小提琴、鋼琴等樂器，再自組自己的普萊亞軍樂隊。後來更開始為唱片公司從事編曲工作，也嘗試寫作歌劇。

尤其那主人的口哨聲更是耳熟能詳，膾炙人口，讓人一聽就忘不了。

其實樂曲中的哨音並不一定要由真人擔任，樂團中有種哨笛能吹奏出類似口哨的效果。這首曲子由於太受歡迎，也經常被電影與卡通引用。

伸縮號

伸縮號（trombone）是銅管家族中最奇妙的一種樂器，它偶爾也被人稱為長號。不像其他銅管樂器是靠音栓來控制音高，伸縮號卻是靠著伸縮的號管來控制音高。

因為這種設計，讓伸縮號具有可以吹奏不特定音符和滑奏的特性，從一個音到另一個音之間，它可以展現逐步的音高變化，而不是只有兩個步驟的跳躍式音高變化。也因為這種吹奏的特性，讓它特別受到民俗音樂和爵士音樂的喜愛，因為這可以展現一種類似人聲或小提琴演唱的活潑效果。

伸縮號吹奏不特定音符的特色，是它演奏上的困難處，在要求音高準確的樂曲中，演奏家必須能立刻照譜上要求吹到定位的音，這需要長時間的練習，聘用了技巧不佳的伸縮號樂手的樂團，就常會出現伸縮號部音準不齊的問題。

伸縮號一直到十九世紀初才開始被固定使用在交響曲中，在這之前，作曲家只有特定需要才會使用到它，像莫札特大部分的交響曲都沒有使用伸縮號，但在《安魂曲》中則特別使用到它。

未成名前的經典之作

雷哈爾：《金與銀圓舞曲》
Lehar, Franz（1870-1948）：Gold and Silver
樂曲形式：圓舞曲
創作年代：1902年
樂曲長度：6分07秒

　　雷哈爾可以說是把維也納的德語輕歌劇傳統，從蘇佩的時代一直延續到二十世紀上半葉的關鍵人物，他一直到第一次世界大戰後所寫的輕歌劇都還能夠吸引到當時觀眾的喜愛。

　　這首《金與銀》是雷哈爾在未成名前的作品，完成於1902年，是雷哈爾應一位伯爵夫人的委託，為她所主辦的舞會而創作的。這位夫人在維也納頗有影響力，小約翰·史特勞斯當初首度要到巴黎演出時，還多

音樂家簡介

　　雷哈爾雖是匈牙利人，但在當時奧地利和匈牙利組成了奧匈帝國，因此雷哈爾長年都在維也納發展。他原來在布拉格音樂院進修，這裡當時還是奧匈帝國的屬地，德弗札克發現他的才華，建議他放棄小提琴專攻作曲。

　　後來他跟隨擔任軍樂隊隊長的父親來到維也納發展，很快就成為歌劇院的指揮。日後更因創作了《風流寡婦》這齣輕歌劇快速崛起。該劇成功的程度，可說超越了以往的任何一部輕歌劇，而且遠渡重洋來到英國和美國，以英文演出，更在美國造成狂熱，商人為此生產了風流寡婦帽、風流寡婦鞋、風流寡婦巧克力等產品，以滿足劇迷的熱情。

虧她幫忙才能順利演出。此曲不但有著成熟的圓舞曲風格，旋律優美動人，讓人身心舒暢，聽了就想翩然跳起華爾茲。

1902年時，雷哈爾還只是位名不見經傳的音樂院畢業生，他去考維也納交響樂團的指揮時，甚至被以「交響曲作品的指揮還不賴，但對圓舞曲的掌握則不行」這樣的評語刷下來。但雷哈爾這位指揮起圓舞曲被評為不適任的作曲家，卻寫出這首最膾炙人口的圓舞曲，此曲暢銷的程度，可以從雷哈爾的傳記就以此曲為名看出來。

其傳記作者採用「金與銀」當作雷哈爾的傳記書名，除了因為這是他的知名作品外，也是因為雷哈爾一生因為《風流寡婦》一劇大受歡迎後，幾乎可以說是名利雙收、穿金戴銀。他在世時要邀請他指揮演出的價碼是全世界音樂家中最高的，作曲家的地位能夠達到像他這樣，如同現代電影巨星般的年代，已經不再了，雷哈爾可說是在電視和電影成為

大眾娛樂前，最後一位享受到這種待遇的作曲家。他的作品雖然通俗，比不上另一位德國作曲家華格納的高深和引經據典，但自認為是全世界最高文明的納粹也相當崇拜他的音樂，希特勒更頒發獎章給他，荷蘭更有一條街就叫雷哈爾街。

雷哈爾的其他名曲

　　《風流寡婦》，此劇在一九二〇、三〇和五〇年代分別三度被搬上大銀幕演出，最後一位演出該劇的是著名的好萊塢豔星拉娜‧透娜。

《盧森堡伯爵》

《帕格尼尼》

《沙皇皇子》

《微笑之地》，以緬甸為主題。

拉娜‧透娜版的《風流寡婦》電影海報。

陪伴兒童成長的逗趣小品

耶塞爾：《玩具兵進行曲》

Jessel, Leon（1871-1942）：Parade der Zinnsoldaten
樂曲形式：管弦樂曲
創作年代：1905年
樂曲長度：3分55秒

　　德國作曲家耶塞爾在現代主要是因為他所寫的一些管弦小品和沙龍音樂受到喜愛，但他其實是波蘭人，只是他在世時，波蘭被併入德國。在世時他以創作輕歌劇聞名，前後寫了十五部之多，但他當時寫的輕歌劇現在幾乎都沒有人演出了。基本上他是位作曲技巧非常紮實的作曲家，想像力也很豐富。他唯一還經常被演出的就是這首《玩具兵進行曲》。

　　這是首由小號主奏的進行曲。隨著熟悉的旋律展開，彷彿眼前就有一隊玩具兵正在操演，整齊劃一地做著各種動作，精神抖擻，相當逗趣可愛。此曲曾被英國國家廣播公司（BBC）一個兒童節目，連續長達二十年當作片頭曲，因此讓此曲更為人知。這是一首非常可愛的小品，聽到這個曲調的人總是會禁不住跟著做出可愛的動作。或許是因為這首曲子經常在幼稚園中播放，讓人在聽到時就會回想到童年和孩童無邪的動作。

　　這首進行曲原本是為鋼琴獨奏寫的，但因耶塞爾是猶太人，所以在1933年納粹崛起後，就下令禁止演出這首著名的進行曲。後來耶塞爾因為寫信向朋友抱怨自己處境困難，而被蓋世太保在街上凌虐至死，死時七十三歲，是二次世界大戰中受納粹迫害的猶太音樂家之一。

耶塞爾的其他名曲

《玫瑰的婚禮》、《黑森林女郎》

清新飄逸的英國民謠

佛漢‧威廉士：《綠袖子幻想曲》

Vaughan Williams, Ralph（1872-1958）：
Fantasia on Greensleeves
樂曲形式：幻想曲
創作年代：1934年
樂曲長度：4分30秒

　　這首耳熟能詳的曲子如同空氣般深深融入英國人民的生活中，曲子雖然與綠色沒有關係，卻帶給人綠色清新、如夢似幻般的感覺。豎琴、長笛與弦樂的合奏交織出一個空曠飄逸的意境，當熟悉的旋律響起，眼前彷彿有一大片藍天綠地，讓人心曠神怡，煩躁的心也會逐漸沉靜下來，細膩而平靜，有種安定人心的作用。

音樂家簡介

英國作曲家佛漢‧威廉士是十九世紀後半葉國民樂派在英國的代表人物，他生前對採集英國民謠非常用心，他和提出「演化論」的達爾文有親戚關係，要叫達爾文曾叔祖。

他從1904年開始採集英國民謠，在當時因為識字率提高和樂譜的廣泛發行，許多原本靠口傳的英國民謠都逐漸被人遺忘，所以他就到英國各地的鄉間，從老一輩人口中採集這些民謠，將之記成譜，保存下來。也就是因為這樣，才會有包括他的《綠袖子幻想曲》和其他的民謠作品問世。

此曲一開始呈現這首綠袖子主題時是使用豎琴和長笛合奏，之後同樣的組合也再次於曲中吹奏出另一首佛漢·威廉士在鄉間採集來的民謠《可愛的瓊恩》，形成對比。佛漢·威廉士技巧地將英國民謠融合在他的音樂中，讓民眾更能認識這些寶貴的文化資產。

嚴格說來，這首佛漢·威廉士最著名的管弦樂作品並不能算是他創作的，雖然樂曲的大體都是選自他的歌劇《約翰爵士戀愛史》中第三幕的音樂，但是真正讓此曲獨立出來具有生命的，卻是葛瑞夫斯。他為此曲加進了一小部分的配樂變化，很顯然他的改編是獲得佛漢·威廉士本人認可的，因為此曲的正式首演就是在佛漢·威廉士的指揮下完成的。

關於《綠袖子》這首民謠，有許多傳說，有人說此曲是英皇亨利八世所寫，那就是十六世紀初的作品了。傳說此曲是為他的情人，後來成為女皇的安妮寶琳所寫，這位皇后後來也成為義大利美聲歌劇《安娜波蓮納》的女主角。許多英語系國家的人都相信此曲中表達出那種被愛人所拒的詞意，正是亨利八世被安妮拒絕的心情寫照。

不管傳說是如何，此曲在許多十六、十七世紀的音樂典籍中都有記載，其中有些都還藏在劍橋大學的圖書館中。而莎士比亞的《風流寡婦》中也提到此曲過。

佛‧威廉士的其他名曲

《泰利斯主題幻想曲》

《雲雀飛翔》，以小提琴協奏風寫成，用小提琴獨奏描寫雲雀在天空飛翔的姿態，堪稱音樂史上少見的想像力。

第一號交響曲《海》

第二號交響曲《倫敦》

第七號交響曲《南極》

《獻給音樂的小夜曲》，以莎士比亞的詩作譜成的合唱作品，是英國合唱音樂中最美的代表作之一。

幻想曲

幻想曲（fantasy）被台灣的流行歌手周杰倫採用為專輯名稱，改為「范特西」。幻想曲原來是巴洛克時代作曲家表現即興時的樂曲名稱，所以這是一種沒有特定曲式、隨著作曲家靈感流動而創作的樂曲。

在巴洛克和古典樂派，通常只有鍵盤音樂才會冠上幻想曲的名稱，這是約定俗成的作法，沒有管弦樂或合奏樂曲會稱為幻想曲。但到了浪漫時代，舒伯特、舒曼都為合奏音樂寫作幻想曲了。而到了十九世紀末，幻想曲就更進一步可以運用在管弦音樂或協奏音樂中。

巴哈寫過《半音階幻想曲與賦格》，就被周杰倫在他的2003年專輯「葉惠美」中的「愛情懸崖」前奏中模仿了。

豎琴

豎琴（harp）在各個民族的音樂文化
中都廣泛存在，中國的豎琴被稱為箜篌，
在非洲、南美洲和北美洲的印地安人、南亞等
地區也都有各種不同型式的豎琴存在。歐洲最古代
的豎琴被稱為七弦琴（lyre）。

豎琴也是所有樂器中歷史最古老的一種，可以遠溯至六千
年前的埃及。不過古代的豎琴都不能變調，一直到十七世紀
才發明出可以變調的豎琴，之後更依此發明出踏瓣豎琴，這一
來只要一踩就可以快速地彈出半音，方便移調。

一台正式演奏用豎琴可以彈奏六個半的八度，音域相當廣。一台
豎琴上總共有七個踏瓣。很多作曲家為豎琴寫作樂曲，但是很少
偉大的作曲家為豎琴寫作過名曲，其中只有莫札特為長笛與豎琴
所寫的協奏曲，以及韓德爾的豎琴協奏曲被列入名曲之列。

豎琴經常被人與女性端莊、華貴的形象聯想在一起，這或許
是因為法國皇后瑪麗安東許多持琴演奏的畫像廣為流傳的
原因。

除了古典豎琴外，目前世界各文明也還擁有他們各自
的民俗豎琴，其中最有名的是居爾特豎琴（Celtic
harp）和南美洲印地安人的豎琴。

深沉哀傷的歌唱

拉赫曼尼諾夫：《聲樂練習曲》

Rachmaninov, Sergey（1873-1943）：Vocalise, song for voice & piano, Op. 34/14

樂曲形式：歌曲

創作年代：1915年

樂曲長度：4分鐘

　　拉赫曼尼諾夫是二十世紀「無愧的浪漫派」，他無懼於其他作曲家都在追逐前衛和現代風的作品，依然寫出相當懷舊而保守的浪漫音樂，他的第二、三號鋼琴協奏曲、《第二號交響曲》等傑作都是在他離開俄國以前完成的。

　　拉赫曼尼諾夫在1912年 4 月間，寫下這首沒有歌詞的《聲樂練習曲》，後來在1915年又重新修訂，完成後，將之獻給安冬妮娜‧涅茲妲諾娃。這首聲樂練習曲出自拉赫曼尼諾夫一套共十四首的藝術歌曲中，此曲是其中的最後一曲。

　　這套歌曲集是拉赫曼尼諾夫特別為他所認識的波修瓦歌劇院中的幾名歌手量身打造，其中第二首《我們之中每個人的靈魂》，就獻給當時全世界最知名的偉大男低音夏里亞平。而受獻這首歌曲的涅茲妲諾娃則是波修瓦劇院中的女高音，一開始拉赫曼尼諾夫是為鋼琴和女高音合作寫作此曲。

　　這首《聲樂練習曲》因為非常優美，經常被改編成各種樂器演奏的版本，最常聽到的是管弦樂版（拉赫曼尼諾夫親自改編的）和大提琴版，小提琴版本也偶爾可以聽到，另外也有鋼琴獨奏版，以及女高音與管弦樂合作

的版本。

此曲長度原來約四分鐘，但改編成各種不同版本後則長度不一。但不論是哪種版本，其細膩哀傷的氣氛，如同靈魂低語，訴說著內心悲切的情感，深刻而扣人心弦則毫無例外。

創作此曲時拉赫曼尼諾夫還在俄國，身為貴族之後的他，是個大地主，生活優渥，完全不用工作就可以享受上流社會的生活，因此他在俄國時期的作品總是帶著極高度的浪漫色彩，沒有顯露受到現實壓力的窘困。

離開俄國以後，因為他堅持要攜帶一大家子人，包括奴僕和佣人，維持他在俄國時期的大莊園式地主生活，但所有家產卻都留在俄國，因此他只好從事鋼琴演奏的工作。

幸好他是二十世紀最偉大的鋼琴家之一，靠著開音樂會能讓他擁有豐厚的收入，但這樣一來他卻無法再專心創作，因此到了西方後，他的作品數量銳減，不過還是有傑作，著名的《帕格尼尼主題狂想曲》被演出和播放的機會恐怕還比他的兩首鋼琴協奏曲高，而且也被許多電影引用。

除此之外，拉赫曼尼諾夫終生都在寫作鋼琴獨奏作品，在這方面他是蕭邦的後繼者。二十世紀創作鋼琴獨奏的作曲家，受到鋼琴家愛戴，被演奏曲目較多的人，除了拉赫曼尼諾夫外，大概只有史克里亞賓可堪並比。

帕格尼尼肖像。

拉赫曼尼諾夫的其他名曲

《帕格尼尼主題狂想曲》

《交響舞曲》

《第二號鋼琴協奏曲》

《第三號鋼琴協奏曲》

《第二號交響曲》

《第三號交響曲》

《升 c 小調前奏曲》，裡面有他從小最深刻印象的「鐘」聲，他
還寫過一部清唱劇《鐘》。

《第二號鋼琴奏鳴曲》

《樂興之時》

《音畫練習曲》

兩套為雙鋼琴所寫的組曲

象徵英國國魂

霍爾斯特：《木星——歡樂之神》，選自《行星組曲》

Holst, Gustav（1874-1934）：

The Planets — Jupiter, The Bringer of Jollity

樂曲形式：管弦樂曲

創作年代：1914-1916年

樂曲長度：7分58秒

　　「冥王星」在太陽系行星中的地位，正式在2006年 9 月被除名了。因此，最常被演出的英國管弦樂《行星組曲》中所描繪的星球，已然涵蓋了所有的行星。雖然在霍爾斯特臨終前的1934年，冥王星才剛被發現不到四年，他也才知道原來太陽系還有第九顆行星的存在，但如今看來，他的選擇反而才是最正確的。

　　霍爾斯特這部作品，經常被歸類為後浪漫派的大作，少為人知的是，其實此作深受荀白克五首管弦樂小品（Op.16）的影響，也就是充滿了音列主義現代手法的洗禮。荀白克這套作品，開啟了霍爾斯特在管弦樂法上的眼界，從而以此型式，探索他心目中對行星的幻想。他在1914-1916年間寫了這首七個樂章的作品。曲中採用許多平常樂團少用的樂器，但卻是英國作曲家曾經寫過，最常被演奏的樂曲。此曲中使用到的不尋常樂器包括管鐘、鐘琴等，除此之外，其編制也異常的大，採用三管制。

　　受朋友拜克斯的影響，霍爾斯特認識了星象學，並從此喜歡為朋友排星盤。這套組曲中，除了西洋占星，也融合了印度占星的星座觀念。不過霍爾斯特主要是從英國占星學家里奧的書《占星是什麼》中，獲得他對各星座的性格定義，所以他在《行星組曲》每一行星之後加上一句性格描述。而這也反映了西洋占星普遍對七大行星各自守護星座的看法。像第一樂章火

星，是牡羊座的守護星，霍爾斯特將之稱為戰爭之星；金星是金牛座守護星，乃為和平之星；水星是雙子座的守護星，是傳遞訊息的星座；木星是射手座的守護星，故為歡愉之星等。

本篇所選的《木星─歡樂之神》是第四樂章。Jupiter（朱彼特就是木星）希臘神話中的宇宙主宰宙斯，威嚴又風流，因此本樂章兼具歡樂與宏偉的特色。樂章由四個主題構成，第一主題是一段由六把法國號所吹奏的雄渾樂段；第二主題是由管樂與弦樂合奏的田園風牧歌；第三主題是由法國號與弦樂所架構的民族風樂段；第四主題轉為莊嚴，有宗教儀式般的尊崇。這個樂章頭尾是以類似進行曲的方式寫成的快速度樂節，中間的中奏是一段頌歌般的莊嚴樂曲。這段充滿肅穆感的音樂，只要是常看大英足球賽的人都會有印象，因為這是足球賽上指定播放的歌曲。英國人對這段頌歌的認同程度有如國歌一般，在英國人的心目中，此曲就和艾爾加的第一號《威風凜凜進行曲》一樣，象徵著英國的國魂。

管鐘

管鐘（Tubular bells）的演奏一般是要用上面覆有生皮的槌子，敲在音管上方來發聲的，並能靠著踏瓣來延續其聲音長度。一般是用在管弦樂曲中模仿教堂鐘聲效果。但它出現的比例相當低，全長一小時的樂曲有時只會出現一兩小節，所以往往都是負責定音鼓或打擊樂的樂手兼任。

在白遼士的《幻想交響曲》和柴可夫斯基的《一八一二序曲》中都有使用到管鐘。而1973年搖滾樂手麥可·歐菲（Mike Oldfield）就以「管鐘」命名，成為歷年來最暢銷的搖滾專輯之一。

多姿多采的中東市集

凱特貝：《波斯市場》

Ketelbey, Albert William（1875-1957）：
In a Persian Market
樂曲形式：管弦樂曲
創作年代：1920年
樂曲長度：6分30秒

　　《波斯市場》完成於1920年，是凱特貝繼1915年的《在修道院花園》一作受到歡迎後的續作。《在修道院花園》完成於他四十歲那年，也正是他第一部成功的輕古典音樂。

音樂家簡介

英國作曲家凱特貝出生於1875年，卒於1959年，是相當近代的人物。十一歲就寫了一首鋼琴奏鳴曲，算是相當早慧的神童。在音樂院時所寫的作品就顯露出相當強烈的東方色彩。他和寫作《行星組曲》的霍爾斯特是同學，兩人還曾一同角逐過一筆獎學金，結果是凱特貝拿到。凱特貝發表作品有時會用假名，以避免同業攻擊。雖擁有極高的音樂天分，他卻醉心於寫作較通俗而輕鬆的古典管弦樂曲，不喜歡從事嚴肅音樂的創作。這些作品在無聲電影的時代，成為暢銷的配樂，也讓他成為炙手可熱的作曲家，收入豐厚。他受歡迎的程度，可以從一次英皇喬治五世因為遲到來不及聽到他受歡迎的《倫敦組曲》而特別請他重新演奏一事看出來。

《波斯市場》是一首帶著濃郁阿拉伯旋律的標題性管弦樂作品，描寫在駱駝商隊的帶領下，一群商人來到波斯市場。藉由東方色彩的音階和鈴鐺、短笛，凱特貝加強了樂曲的中東風格。

　　樂曲開始，由弱漸強的中東曲調表示一隊商人騎著駱駝由遠而近，進入繁榮的波斯市集；不久，傳來男聲合唱的乞丐叫聲。接著在豎琴伴奏下，大提琴奏出的優美旋律代表美麗的波斯公主到來，溫順而優雅。

　　然後樂曲奏出魔術師、玩蛇藝人、酋長行列走過市場的音樂主題，這些五光十色、繁華喧鬧的市集景色，都用十分形象、易懂的音樂語言表達出來。接著又聽到乞丐和公主的主題，表示公主整裝準備回宮了。熟悉的駱駝商隊旋律再次響起，由強漸弱表示商隊再次踏上旅途，逐漸遠去。最後，樂隊以響亮的強奏結束全曲，表示市集的結束。

　　凱特貝在這短短的音樂中，表達了這麼多姿多采的波斯市集的情景，優美而富異國風味的旋律，把我們帶到一個奇異而有點陌生的世界。

台灣的女子三人團體S.H.E.曾經改編這首《波斯市場》的旋律為他們的歌曲「波斯貓」，配上嘻哈舞曲的節奏，證明凱特貝的旋律天分在九十年後依然受到歡迎。

《波斯市場》演出海報

凱特貝的其他名曲

《在修道院花園》
《中國寺廟花園》
《倫敦組曲》

用音樂環遊世界

　　凱特貝是個充滿想像力的人，除了大家熟悉的《波斯市場》、《中國寺廟花園》、《倫敦組曲》外，我們從他較少為人演出的曲名，也可以看出他作曲題材的取向，如《藍色夏威夷海邊》、《埃及神秘的大地上》、《日本景色》，都是世界各地不同的國家。凱特貝用他的想像力創造音樂，帶著聽音樂的人，一同環遊全世界。

沒有音樂的名曲

拉威爾：《波麗露舞曲》

Ravel, Maurice（1875-1937）：Boléro
樂曲形式：管弦樂曲
創作年代：1928年
樂曲長度：14分48秒

　　拉威爾的這首《波麗露舞曲》原本是為俄羅斯芭蕾舞團首席芭蕾女伶艾妲‧魯賓斯坦獨舞而寫的芭蕾音樂。這是拉威爾最廣為人知的一首代表作，可是拉威爾生前對這首作品的評價卻很低，他認為這是一首「十七分鐘沒有音樂的管弦樂衛生紙」。他寫此作純然只是一種實驗，

音樂家簡介

　　拉威爾被視為法國印象樂派與德布西齊名的代表人物。其作品數量不多，但每一首都非常受到歡迎、具有代表性。他對於樂器的掌握非常精確，被公認擁有最出色的管弦樂法配器，因此有「管弦樂的魔術師」稱號。

　　波麗露舞曲是十八世紀末出現在西班牙的一種舞曲型式，是種三拍子舞曲，可以獨舞或對舞。這種舞蹈的速度很慢，通常是伴著響板跳的。這種舞的重音一般都落在每小節的第二拍，拉威爾這首《波麗露舞曲》也是如此。此外，蕭邦也寫過波麗露舞曲。

是他在管弦樂編曲上的實驗，他把同一個旋律和節奏反覆使用，每次反覆時就換一種編曲、變一種質感。

　　拉威爾在1932年接受《倫敦晚間標準報》訪問時曾說，此作是他在一次散步時走到一家工廠附近，看到一架機器運作的情形，讓他大為震撼，所以他一直希望有一天能看到這首作品在大工廠裡面演出。如果您注意聽這首樂曲中那個舞曲的節奏，其實就是機械工廠機具運作反覆的聲響。不過拉威爾當初一度想將曲名取為方當果舞曲（Fandango）。

　　拉威爾寫作此曲時是五十三歲，完成此曲後，他只再完成過一首協奏曲，之後就因病再也無法創作了。當初是因為艾妲‧魯賓斯坦在1928年向拉威爾委託一部舞作，因而起意創作。其實最初拉威爾原只打算改編另一位西班牙作曲家阿爾班尼士的鋼琴曲集《伊比利亞》中的一曲

拉威爾的其他名曲

《鵝媽媽組曲》、《達夫尼與克羅伊》、《死公主的孔雀舞》
《西班牙狂想曲》、《左手鋼琴協奏曲》

《死公主的孔雀舞》一幕。

為管弦音樂，但因為當時此曲剛完成不久，版權受保護，其他人不能使用，所以拉威爾只好自己寫下一首類似風格的西班牙舞曲。

艾妲·魯賓斯坦為此曲編的舞劇是有故事的，描寫一名西班牙女郎在小酒館中舞蹈，一開始動作緩慢而優雅，但後來越來越激烈，逐漸吸引了其他酒客的注意，於是一個個起身加入她的舞蹈，隨著音樂越來越熱烈，參加舞蹈的人也越來越多。

此曲從頭到尾都只有一個調，一直到最後兩小節才忽然移到遠系調上。而且前半段都是齊奏，只有換樂器，沒有任何和弦出現。此曲的配器也很特別，用了一些傳統管弦樂團中少見的薩克斯風，而且一次用了三種：最高音、高音、中音。而曲中主題每次反覆，都讓一種樂器有獨奏的機會，尤其是平常不容易獲得獨奏機會的伸縮號，更能藉此曲大展身手。拉威爾曾將此曲改編為雙鋼琴版，單鋼琴版本則出自其他人之手。

《波麗露舞曲》演出的舞者。

薩克斯風

　　薩克斯風這項樂器在現代比較常被人與爵士音樂聯想在一起，在爵士樂團中許多主奏者都是薩克斯風手。在爵士音樂界，薩克斯風手的地位和鋼琴手、小號手一樣，是屬於明星級的。但在古典音樂中，薩克斯風則很難找到容身之地，通常由單簧管手來擔任，因為它和單簧管的吹口類似。

　　薩克斯風屬於木管家族，但往往被用來擔任銅管家族的功能，原因在於它的音量和銅管一樣大。事實上，薩克斯風一開始在爵士樂團中出現，就是為了要補強小號，就像它在軍樂隊中的地位一樣，因為小號有時在某些高音上需要技巧較好的人才能掌握，而這些音對簧片吹嘴的薩克斯風卻是沒有困擾的。

　　薩克斯風是由薩克斯（Adolphe Sax）在一八四〇年代發明的，也因此以他的名字命名。薩克斯是比利時的樂器製商，也會吹長笛和單簧管。他前後一共發明十四種薩克斯風。他發明薩克斯風的目的也正是這種樂器日後的功能：兼有木管樂器的容易吹奏和銅管樂器的音量。

　　古典音樂中使用薩克斯風的並不多，多半是十九世紀末的法國作曲家，拉威爾似乎對薩克斯風情有獨鍾，在他改編俄國作曲家穆索斯基的鋼琴聯篇作品《展覽會之畫》裡，「古老的城堡」這個樂章中就用上了薩克斯風。德布西為薩克斯風寫了一首狂想曲，是罕見的薩克斯風協奏風作品。

神秘飄渺，難以捉摸

法雅：《火祭之舞》，選自《愛情魔法師》

Falla, Manuel de（1876-1946）：

El Amor brujo ── Ritual Fire Dance

樂曲形式：管弦樂曲

創作年代：1914年

樂曲長度：3分55秒

　　法雅的音樂精練、剛健，融合法國印象派的配器技巧和西班牙民間音樂的精華，巧妙運用安達盧西亞風格而又不受拘束。在巴黎與德布西的交往使他對於印象派產生興趣，但在後期作品中選擇了新古典主義。法雅對自己作曲品質要求嚴格，因此出版作品比較少，配器精緻鮮活。

音樂家簡介

　　法雅是二十世紀初最傑出的西班牙作曲家。他的音樂結合詩歌、苦行主義以及熱情，呈現最純正的西班牙精神。在卡迪茲跟媽媽學鋼琴，後來前往馬德里跟隨佩德雷爾學作曲。佩德雷爾的教學讓法雅收獲最多的是文藝復興時期的西班牙教堂音樂、民謠與西班牙本土歌劇薩蘇埃拉。

　　1905年，他的獨幕歌劇《短促的人生》獲獎。1907年遷往巴黎，結識德布西、杜卡和拉威爾，並出版第一首鋼琴作品和歌曲。1915年揉合了安達盧西亞民間音樂，寫出了芭蕾舞劇《愛情魔法師》。1916年為鋼琴和樂團寫了《西班牙花園之夜》組曲，這些作品使他躋身世界著名的作曲家。

《愛情魔法師》是法雅根據安達盧西亞民間傳說所寫的一部芭蕾舞劇，劇情是美麗的吉普賽姑娘坎黛拉斯在丈夫逝世後愛上了卡密洛，但是丈夫的幽魂始終纏繞著她。坎黛拉斯向女友露西亞，也是魔法師求助，露西亞用自己美麗的容貌迷惑坎黛拉斯亡夫的幽靈，最後讓有情人終成眷屬。法雅又把原本為舞蹈所寫的音樂改寫成一般樂團編制的版本，這個版本立刻受到阿根廷、巴黎等地的喜愛。

　　在這部舞劇的十三段音樂中，以第五段《恐怖之舞》和第八段《火祭之舞》最為有名。不僅以原本的管弦樂曲形式演出，而且常以鋼琴獨奏或雙鋼琴改編版本演出，許多名演奏家還納為自己的安可曲之中。

法雅：《火祭之舞》，選自《愛情魔法師》　267

《火祭之舞》以中提琴和單簧管演奏出的神秘怪誕的顫音作為開始，它忽快忽慢、忽小忽大，閃爍飄渺。就在這個背景中，雙簧管從容地奏起了極富魅力的舞曲。豪放粗獷的第二主題由第一小提琴和法國號奏出，緊接著兩支長笛的重複聽來就像是這支旋律的回音。隨後出現的一個主題與第二主題極為相似，它由微弱到高亢，卻又立刻沈靜下去，如同潮來潮往，顯示出極大的對比。

　　結束之前，最初的顫音又重現。隨即各個主題幾乎一一再現。結尾時速度加快，小號的齊奏使氣氛顯得更為狂熱，到達全曲的高潮，最後以樂隊全奏的一連串和弦作為結束。

法雅的其他名曲

《西班牙舞曲》

《西班牙花園之夜》

《愛情魔法師》

《三角帽》

《德布西禮讚》

偷懶的代價

杜卡：《魔法師的門徒》
Dukas, Paul（1865-1935）：
The Sorcerer's Apprentice
樂曲形式：管弦樂曲
創作年代：1897年
樂曲長度：6分39秒

　　1897年杜卡在民族音樂協會上首次指揮演出他的交響詼諧曲《魔法師的門徒》。這是以歌德的敘事詩為題材的管弦樂曲，音樂的細節與主題都非常生動，結構嚴謹、配器架構很繁複，完美地結合風趣奇幻的節奏、光彩豔麗的配器和戲劇性的張力，成為管弦樂配器法的楷模，至今仍是管弦樂團最喜愛演奏的曲目，對後來的史特拉汶斯基和德布西產生了影響。

音樂家簡介

　　杜卡的音樂就像他所處的年代一樣，徘徊在浪漫時期與現代樂派的十字路口上。但在二十世紀他最後選擇了古典樂派做為寫作的風格。五歲的時候，身為音樂家的母親就過世了。家裡三個小孩他排行第二，生長在上流社會的家庭，父親是銀行家。他很早就學鋼琴，但真正對音樂有興趣是在十四歲生完一場大病後，他開始嘗試作曲，決心走音樂創作的路。十六歲進入巴黎音樂院學習聲學、鋼琴和管弦樂。十七歲那年發表了兩部成熟的作品。

《魔法師的門徒》又叫《小巫師》，是杜卡最著名、意趣盎然的管弦樂作品。此作描寫了這樣的故事：一位魔法師有一把掃帚，他只要唸唸咒語，掃帚就能做任何事情。有一天魔法師外出，只留下他的徒弟小巫師看家。小巫師想偷懶不挑水，靈機一動，就唸起了咒語，叫掃帚去取水。掃帚果然行動起來，漸漸地，水缸裡的水滿了，可是小巫師卻睡著了。

掃帚還繼續挑水，水越來越多，在整個屋子裡氾濫。這時，小巫師忽然被水打醒了，看見屋裡已成水塘，想趕快命令掃帚馬上停止。可是他卻忘了掃帚停止工作的咒語，心裡一急，就用斧頭把掃帚給劈了，但是被劈開的掃帚卻變成更多的小掃帚，它們還繼續挑水。幸好這時候魔法師回來了，師父立刻唸起咒語結束了這場災難。

樂曲的開始是一個簡短的引子，描寫了魔法師施展魔法的樣子，然後出現命令掃帚幹活的音樂主題。小徒弟偷聽到師父的咒語之後，趁師父不在家時命令掃帚打水；樂曲一遍遍重複掃帚幹活的主題。後半部出現緊張的不協和聲音，描寫水越來越多最後氾濫成災。這時銅管樂器吹奏出強烈的音響，暗示師父回來唸起了咒語；樂曲最後用強有力的和弦結束，表示這場災難終

於被制止。

　　這首《魔法師的門徒》在六〇年代被迪士尼改編成動畫《幻想曲》，由米老鼠飾演小巫師，當時由偉大的指揮家史托考夫斯基指揮此曲。演奏完畢後，米奇還上指揮臺與他握手呢。

傑出的音樂表現

　　杜卡十七歲時發表了兩部成熟的作品，根據歌德的詩所作的《來自貝利恆的騎士葛茲》序曲與莎士比亞的《李爾王》序曲。1896年發表《C大調交響曲》，繼承了比才、拉羅的爽朗明快傳統，在音樂深刻的表現上接近貝多芬，慢板樂章也令人憶起舒曼。他的芭蕾音樂《仙女》（La Péri）和不同凡響的《降 e 小調鋼琴奏鳴曲》也很受人注意。杜卡還是樂評家，他從1902年起約十五年間不斷為報刊撰稿，發表他對音樂的一些見解，頗受音樂界矚目。

繽紛歡樂的鐘聲

高大宜：《維也納音樂時鐘》，選自
《哈利·雅諾斯組曲》

Kodaly, Zoltan（1882-1967）：
Háry János-Suite — Viennese Musical Clock
樂曲形式：弦樂曲
創作年代：1926—1930
樂曲長度：2分23秒

　　高大宜是十九世紀末、二十世紀初匈牙利的代表性作曲家，與他同樣來自匈牙利、同一時代的代表性作曲家還有巴爾托克。

　　《哈利·雅諾斯》是高大宜採自民歌改編成的音樂劇，這個音樂劇不是百老匯的 musical 那種音樂劇，而是 musical play，演出形式比較像是歌劇搬到音樂會中演出，不要服裝、道具和背景，也不用演戲，但還是要歌唱家來演唱其中的樂段。

　　哈利·雅諾斯是匈牙利文的寫法，匈牙利人的姓氏和中國人一樣，是先姓後名，所以哈利是他的姓，雅諾斯是他的名。他是匈牙利民間故事中的人物。此劇是說哈利·雅諾斯性好吹牛，每天都編造一些自己的英雄事蹟大吹大擂，卻都不是真實發生過的事。

此劇中的二十段音樂裡，十六首都是民歌，只有四首是高大宜自己的創作。在高大宜的編寫中，哈利·雅諾斯講述四段冒險故事，這首《維也納音樂時鐘》是在第二段冒險故事的第二曲中。這則冒險故事講的是高大宜這時化身為士兵，來到維也納堡，因為得到瑪麗的垂青，哈利·雅諾斯滿心歡喜，可是另一名騎士

卻一直捉弄他。正好這時他馴服一頭殺死過很多人的馬，又治好了國王的病，因此聲名大噪。

此時維也納的音樂鐘響起了正午十二點的鐘聲，也就是這段《維也納音樂時鐘》的音樂，而時鐘裡的玩具士兵們也隨著音樂紛紛走出來排成行列地走動。一般我們聽到的哈利‧雅諾斯是以音樂會組曲的形式演奏，也就是沒有歌唱家，只有幾段劇中的管弦音樂。在組曲形式下，這首《維也納音樂時鐘》是放在第二曲。曲中採用編鐘開始演奏四個音，表達鐘聲響起，然後鐘上的玩具兵就開始做出可愛而反覆的動作，然後鈴聲、鐘聲、小號聲、三角鐵此起彼落。這是帶著進行曲風格的一首作品。

高大宜的其他名曲

《《加蘭塔舞曲》、《孔雀變奏曲》
《管弦樂協奏曲》、《無伴奏大提琴奏鳴曲》

匈牙利音樂雙傑

高大宜與巴爾托克是匈牙利的代表性作曲家。在音樂史上，巴爾托克比高大宜的地位要高一些。高大宜在音樂史的貢獻主要在對匈牙利、羅馬尼亞等東歐地區民俗音樂的採集，以及他研發的高大宜教學法上，此教學法被視為和台灣盛行的奧福教學法一樣，是二十世紀重要的兒童音樂教學法。

在創作上，高大宜比較停留在十九世紀末的國民樂派上，而不像巴爾托克那樣具有前衛和革命的原創性，因此被視為保守派。

巴爾托克肖像。

徒留悔恨相隨

陶塞里：《小夜曲》

Toselli, Enrico（1883-1926）：Serenade（Rimpianto）
樂曲形式：歌曲
創作年代：1900年
樂曲長度：3分46秒

　　這首小夜曲原名是「悔恨」，是一首義大利歌曲。因為歌詞充滿了對逝去愛情的惋惜及悔恨，因此有人稱此曲是「悔恨小夜曲」。

　　這首小夜曲因為太受歡迎，也經常被改編成各種器樂來演奏，更常被輕音樂樂團演出。諸多器樂改編版中，有一個最常聽到的小提琴和鋼琴合奏版，那是由作曲家親自改編的。因為此曲實在太過美好，許多人都求作曲家將之改編成小提琴演奏。小提琴悠揚的音色將失戀的心情描繪的入木三分，聽了也讓人深感無奈。

　　此曲一般都由男高音演唱，尤其是那些擅長演唱義大利歌劇的抒情男高音，像歌王卡羅素、馬里奧蘭沙等人唱片中都一定會灌錄此曲，但到了二十世紀下半葉，此曲不再那麼受到男高音們喜愛。

　　這首小夜曲在當時非常受到歡迎，完成時陶塞里才只有十七歲，這

音樂家簡介

陶塞里是十九世紀末的義大利作曲家，年輕時是位出色的鋼琴家，行跡遍布歐美各大城市，作品主要以歌曲為主。

樣一位年輕又有才華的作曲家自然成為許多人的偶像，甚至連已離婚的薩克遜太子妃露易絲也都因此愛上他，跟他比翼雙飛。露易絲的公公是薩克遜國王喬治，露易絲家族這一系是法王查理十世的後裔，露易絲是查理十世的曾曾孫女。

她原本在1891年嫁給薩克遜王子弗雷德里克‧奧古斯都，因此成為薩克遜王子妃，在薩克遜深受人民愛戴。但她不守皇家禮節，和公公起了爭執，更在1902年因此拋夫棄子（他們共育六子），懷著身孕離開夫家。之後，她和自己幾個孩子的家庭教師紀倫交往（據說他就是她肚裡孩子的父親），此事成為美國報章雜誌最愛報導的頭條。

1903年她與薩克遜王子離婚，因此被奧匈帝國國王約瑟夫撤去了貴族頭銜，但她父親還是賜給她另一個頭銜，讓她成為蒙尼諾索女爵，但這頭銜其實一點實質用處也沒有，只是方便她在上流社會出現時自稱，因為在當時連她父親都已經失去托斯卡尼大公的頭銜，因為托斯卡尼公國早就被義大利王國合併了。

後來她在1907年於倫敦下嫁陶塞里，這樁貴族下嫁音樂家的事，在當時惹得滿城風雨，成為歐洲上流社會人人談論的緋聞。兩人結婚當時，陶塞里才只有二十四歲，而露易絲則大他十三歲，

是段姐弟戀。婚後兩人育有一子，但卻在五年後就離婚。

　　離婚後陶塞里在1913年出版了一本回憶錄，就名為《丈夫殿下：與前薩克遜王妃，托斯卡尼的露易絲的四年婚姻》，該書出版時，正逢奧匈帝國解體，這個長達五百多年的封建王國的崩潰，成為當時歐洲人最感興趣的話題，陶塞里這本書來得正是時候，許多想一窺宮廷秘辛的人，都爭相搶購，陶塞里也因此大發利市，並靠此曲賺進了大把鈔票。而這一切都要感謝這首其實是描寫失戀心情的小夜曲。

傑出的音樂表現

《淘氣的法蘭契絲卡》，1912年還未與露易絲離婚前，以她所寫的劇本寫的輕歌劇。《古怪的小公主》，1913年也依她所提供的故事寫的另一齣輕歌劇。

　　為小提琴和鋼琴合奏所寫的沙龍小品，帶有歐洲貴族氣息，攙雜了法國風味，略帶感傷懷舊的氣氛。

熟悉的杜鵑啼聲

約納遜：《杜鵑圓舞曲》

Jonasson, Johan Emanuel（1886-1956）：

Kuckucks-Walzer

樂曲形式：鋼琴曲

創作年代：1918年

樂曲長度：2分52秒

　　約納遜是瑞典作曲家，曾在德國學習音樂，他寫過一些音樂作品，但以這首《杜鵑圓舞曲》流傳最廣，也使得他留名於世。此曲完成於1918年，原文是「Goekvalsen」。這也是一首因為被收錄在鋼琴教本裡而廣為人知的創作。

　　這首鋼琴曲也常常以管弦樂或其他器樂形式演奏。據說1918-1930年間，約納遜曾在斯德哥爾摩的金杜鵑電影院專為無聲影片的放映作鋼琴配音，這首《杜鵑圓舞曲》就是為當時影片即興配音而作。

　　曲子以模仿杜鵑鳴叫的「布穀！布穀！」開場，隨即開始第一主題，它以輕快活潑的節奏和清新流暢的旋律，描繪了一幅生機盎然的景象，鳥兒婉轉的歌唱和輕鬆的三拍子節奏，形成了溫和迷人的氣氛。

　　大約一分鐘後，華麗如歌的第二主題出現，間雜著杜鵑的鳴叫聲，好像杜鵑鳥靈活地在林中飛來飛去，一會兒在這個枝頭跳躍，一會兒又在那個枝頭高唱，杜鵑的鳴叫聲為林中增添了濃濃春意。接著再次回到第一主題，並結束在杜鵑鳥的鳴叫聲上，與樂曲的開始互相呼應。

　　《杜鵑圓舞曲》由於曲調相當優美，音樂形象也十分生動鮮明，而且全曲不到三分鐘，是標準的小品，因此在日本與台灣都深受人們的喜愛。

與杜鵑有關的樂曲

1.戴流士的《春來初聞杜鵑啼》。

2.韓德爾的第十三號管風琴協奏曲《杜鵑與夜鶯》。

3.米夏利斯的《森林的鐵匠》，當晨曦露臉，森林深處傳來杜鵑輕
　脆的啼聲，小鳥輾轉啁啾。

4.聖桑《動物狂歡節》中的《布鼓鳥》樂段，以單簧管反
　覆地奏出兩個單音來模仿杜鵑的咕咕叫聲。

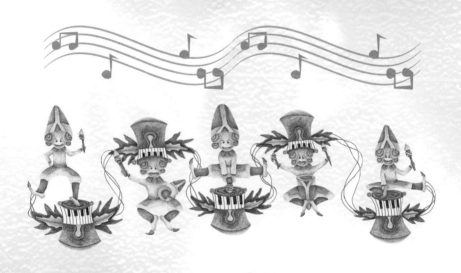

荒島唱片的始祖

寇茲：《在沉睡的瀉湖邊》

Eric Coates（1886-1957）：
By the Sleepy Lagoon
樂曲形式：弦樂曲
創作年代：1930年
樂曲長度：3分51秒

英國作曲艾瑞克‧寇茲，1886年 8 月 27 日生，父親是一位備受地方敬重的醫生，母親瑪莉是威爾斯人，也是一個很傑出的聲樂家和鋼琴家。寇茲回憶說，母親的溫柔與親切是所有孩子眼中的好媽媽，因此寇茲有一個快樂的童年。

寇茲年幼時就喜歡音樂，每當聽到手搖式的唱盤發出的音樂，就拿起筆來寫自己的曲子。到了七歲那年，他開始學習小提琴與編曲。十二歲時，開始跟隨老師喬治‧艾倫伯格學習，艾倫伯格曾經是偉大小提琴家姚阿幸的弟子，非常有名望。他在學習音樂的過程當中非常順利，很快的又碰到一位歐納博士，跟他學習在作曲裡非常重要的和聲學；另一方面，他也在地方上的管弦樂團裡演奏中提琴。

後來寇茲就讀英國皇家音樂院。在音樂院的那段時間，成為他生命的轉捩點，他的恩師麥肯錫爵士說寇茲以中提琴打開音樂之路，但是終究會成為一個作曲家。他以學生身分擔任漢堡弦樂四重奏裡中提琴的位置，並且遠赴南非舉行演奏會。

寇茲的音樂都是擷取英國的民風與地方色彩作為寫曲的題材。這首《在沉睡的瀉湖邊》是他最為人所知的作品，

被稱為是近代最美麗的弦樂小夜曲。曲子裡充滿異國情調，旋律雋永迷人，讓人聽了覺得全身輕柔舒服，壓力隨之而減。

當時英國古典作曲家艾爾加很早就很欣賞寇茲的作品，每次都跟唱片行預先訂購他的唱片。而英國BBC廣播公司有一個節目「荒島唱片」，更是用此曲做主題音樂長達五十年之久。

荒島唱片

我們曾經在樂評上看過「荒島唱片」這個名詞，那是假設某一天你將被流放到一個荒島上，而你只能攜帶十張（或五張）唱片陪伴你度日，這時你會選哪幾張片子呢？

一般而言，答題者會挑選出他最喜愛的、經得起反覆聆聽的唱片。所以許多人會在推薦某張唱片時，以「這是我的荒島唱片之一」來加強語意，表示他對這張唱片有多麼喜愛，或是他覺得這張唱片有多麼棒。

共赴幸福樂土

德利果：《小夜曲》

Drigo, Riccardo（1889-1949）：Serenade

樂曲形式：室內樂
創作年代：1906年
樂曲長度：5分08秒

　　德利果在家鄉義大利的帕杜瓦接受音樂啟蒙，然後進入威尼斯音樂院繼續深造。畢業之後在上流社會擔任作曲與指揮一陣子之後，1878年前往俄羅斯發展，在俄羅斯受聘為聖彼得堡義大利歌劇院的常任指揮。在歷經一連串的成功演出之後，應邀接任俄國皇室芭蕾舞團的首席指揮，也在那段期間寫下了許多流傳至今的名曲。

　　在1910年代末期，德利果為當時極為有名的芭蕾女伶帕芙洛娃的巡迴演出創作出許多膾炙人口的芭蕾舞曲。直到1927年德利果才回到義大利，1930年終老於自己的家鄉。

　　德利果在俄國期間，對於俄羅斯的芭蕾舞音樂貢獻非常大。他是柴可夫斯基著名的芭蕾舞劇《睡美人》、《胡桃鉗》以及葛拉祖諾夫《萊夢達》首演時的指揮家。不僅如此，柴可夫斯基的歌劇《黑桃皇后》和《姚蘭達》也是由他來首演。德利果甚至修改《胡桃鉗》的編曲，成為《胡桃鉗組曲》改編的始祖。

　　《小夜曲》以及《花火圓舞曲》都是選自德利果的芭蕾音樂《百萬富翁的小丑》裡的插曲。雖然這齣芭蕾舞劇已經不再上演，可是裡面

的選曲至今還被人拿來單獨演奏。改編後的演奏與演唱版本非常多,有曼陀鈴、長笛、鋼琴、小提琴等,還有義大的歌唱版,與拿坡里民謠常常一起出現。

　　這是一首洋溢著優美浪漫旋律的作品,一開始的四小節裡,在彷彿波浪輕鬆搖曳般的節奏下,開始流洩出無比動人的船歌曲調,全曲自然呈現並漸漸進入高潮,在延長記號之後,進入到後段旋律直到結束,幸福的感覺令人回味無窮。

柴可夫斯基《胡桃鉗》的人物造型。

我的愛人在橘子裡

普羅高菲夫：《進行曲》，
選自歌劇《三個橘子之戀》組曲

Prokofiev, Sergey（1891-1953）：
Love For Three Oranges — March
樂曲形式：進行曲
創作年代：1919年
樂曲長度：1分46秒

　　《三個橘子之戀》是普羅高菲夫在1919年完成的歌劇作品。這是一部以神話故事改寫成的歌劇。故事描述一位王子，因為被壞心的巫婆詛咒，而必須永遠在遙遠的地方流浪，除非他找到三個橘子，每一個裡面都會跑出一位公主，這個詛咒才會破解。

　　創作此劇時的普羅高菲夫，是當時相當前衛的作曲家，所以採用了嶄新的風格譜寫此曲，但他同時也能掌握非常典雅的古樂樂風，以新古典主義的風格譜曲。此劇的幻想世界讓他的想像力受到激發，於是親自動手改寫劇本，進一步也寫出了一部充滿生動音樂感的作品。

　　此劇是美國芝加哥歌劇院遠赴千里親自向他委託創作的作品，但是初演時卻是以法文在1925年 3 月 10 日於德國的科隆演出，負責監督演出的則是以首演德布西歌劇《佩利亞與梅麗桑》聞名於世的英國女高音瑪麗‧嘉登。

　　劇情一開始是說王子患了憂鬱症，國王想盡辦法想治好他，但公主和首相卻想盡辦法要阻止。醫生說只有笑聲能治好王子，所以國王就找來各式表演想逗他笑。

　　巫婆「海市蜃樓」化身為老女人，在王子面前故意跌得四腳朝天，王子於是放聲大笑，巫婆便趁機下咒：他會愛上三個橘子，

還會為此浪跡天下去尋找。咒語馬上就生效，王子即時出發去尋找三個橘子。

　　小丑楚法第諾陪著王子去找橘子，他們來到沙漠，在好巫師的協助下找到橘子，但楚法第諾卻忘了巫師的警告，要在有水的地方才能打開橘子，結果第一個橘子打開後，出來的漂亮公主就要小丑去找水不然她就會死。他以為第二個橘子會有些水，就又打開，結果第二個橘子又跑出個公主，也一樣要水，小丑不知所措只好逃走，王子醒來後只見到兩具屍體，小丑也不見蹤影。

　　王子知道這下只剩下最後一個橘子是他的終生伴侶，不顧巫師的警告，他又打開第三個橘子，結果妮涅妲公主出現，兩人陷入熱戀，幸好這時有人送上水來，救了公主一命。但這時壞巫婆的男友卻趁機把公主變成老鼠，還變成她的樣子，並告訴國王她就是王子答應要娶的人。

　　就在眾人要進到宮中正殿時，發現公主的王位上坐了隻大老鼠，正當士兵要射殺牠時，好巫師現身把她變回了公主，這時國王才瞭解自己的女兒和首相串通背叛他，便下令處決兩人。

　　普羅高菲夫後來從這齣歌劇中選了六段音樂，成為音樂會中演奏的管弦樂組曲，這首著名的進行曲就收錄在其中。

《三個橘子之戀》的一幕：王子和楚法第諾偷到了橘子，但橘子卻越變越大。

雙鋼琴在跳舞

班傑明：《牙買加倫巴舞曲》

Benjamin, Arthur（1893-1960）：

Jamaican Rumba for 2 pianos or orchestra

樂曲形式：雙鋼琴曲

作曲年代：1938年

樂曲長度：2分18秒

《牙買加倫巴舞曲》是班傑明在1938年為雙鋼琴所作的兩首曲子之一，另外一首叫做《牙買加歌謠》。曲子一推出，《牙買加倫巴舞曲》就立刻受到大家的歡迎，以至於班傑明應大家的要求為此曲譜寫了管弦樂的版本。

音樂家簡介

班傑明是澳洲雪梨人，十八歲前往倫敦發展，就讀於英國皇家音樂學校。在第一次世界大戰時加入空軍參戰，戰後回到澳洲教授鋼琴，但是不久又在1921年再度前往英國。

班傑明是一個專門作嚴肅音樂的作曲家，可是他的確也寫下許多輕音樂或是流行音樂。在音樂廳之外，一般所認識的班傑明是在希區考克導演的驚悚電影《擒兇記》當中《風暴之雲》的作曲者的印象。這是當時負責電影配樂的音樂家赫曼覺得班傑明的清唱劇《風暴之雲》非常符合電影某個情境而採用。由於這部電影的關係，讓班傑明成為音樂界的名人。

樂曲是採用F大調、稍快板，2/2 拍。在輕鬆的南美洲砂鈴的節奏下，呈現出民歌的風貌。這個以切分音節奏進行的簡單生動的主題，富有拉丁美洲音樂粗獷開朗的特色。接著出現的主題還是採用切分音，悠揚的連音和充滿活力的切分音相互結合，使樂曲充滿了活潑歡愉的氣氛。

大家來跳舞

　　倫巴舞曲是一種輕鬆活潑的拉丁舞。在當時的歌舞電影當中，舞王亞斯坦在劇中經常在拉丁樂隊的伴奏下跳著倫巴舞。從1930-1940年之間，南美洲與加勒比海節奏的拉丁舞成為流行趨勢。許多輕音樂作曲家也嘗試將這樣的節奏與旋律引進自己的作品當中。在當時的爵士樂俱樂部或是夜店裡，到處都可以聽見這樣的音樂。

令人心情愉快的旋律

羅傑斯與漢默斯坦：
《我最喜歡的幾件事物》，選自《真善美》

Rodgers & Hammerstein II :
Sound of Music — My Favorite Things

樂曲形式：歌曲
創作年代：1959年
樂曲長度：2分40秒

　　這部《真善美》是羅傑斯和漢默斯坦改編自瑪麗亞‧‧翠普自傳《翠普家族歌手故事》而成的音樂劇。翠普家族歌手這個合唱團一直演唱到1957年才解散，在《真善美》一劇中那幾個會唱歌的小朋友，長大後就是這個合唱團的團員。

　　《真善美》的故事是描寫瑪麗亞原是天主教會的修女，在阿爾卑斯山區見習修女時，被一位喪妻的奧國海軍將領要求前去他家，幫他帶他七個沒了媽媽的孩子，後來因此愛上了這位將領，兩人乃在1927年結婚，瑪麗亞因此還俗。

音樂家簡介

　　理查‧羅傑斯和奧斯卡‧漢默斯坦二世是美國二十世紀最偉大的百老匯合作搭檔，羅傑斯負責譜曲，漢默斯坦負責填詞。他們合作過許多膾炙人口的百老匯作品，譜出了許多至今我們都還能琅琅上口的名曲。

音樂劇的故事進行到這裡就結束了，但在戲外，翠普家族因為爸爸生意失敗，就把他們對音樂的熱愛化為事業，由修女變成媽媽的瑪麗亞帶領，在1935年組成翠普家族歌手合唱團，在奧地利各地旅行演唱，成為奧國相當受歡迎的民俗合唱團。

後來納粹崛起併吞了奧國，他們一家從阿爾卑斯山區逃往義大利，輾轉前往美國，一家十個小孩組成的合唱團也在美國揚名，接著也成為世界知名的合唱團。一直到1957年解散前，這個團體在美國和世界各地都一直很知名。

而羅傑斯與漢默斯坦二世這齣音樂劇則是在1959年推出，立刻大受歡迎，後來又改編成電影版歌舞劇，在1965年被搬上大銀幕，由茱莉安德魯絲飾演這位瑪麗亞，從此劇中的多首名曲《音樂之聲》、《Do-Re-Me》、《寂寞的牧羊人》、《小白花》都成為大家耳熟能詳的歌曲。今年美國流行女歌手關史蒂芬妮才又將劇中的《寂寞的牧羊人》一曲主題混音用進她的《甜蜜開關》一曲中。

音樂劇

音樂劇（musicals）一般指的是英語國家在吉伯特與沙利文所寫的英語輕歌劇（operetta）所發展出來的音樂戲劇形式，但後來音樂劇又重新影響了歐陸其他非英語系國家，讓他們發展出非英語演唱的音樂劇。

音樂劇和歌劇、輕歌劇現在成為兩種截然不同的領域，有各自的演員養成系統，通常音樂劇的演員比較重演技，演唱部分則視不同的劇需要，會挑選精於演唱的演員。而其演員的歌唱訓練雖然有傳統的歌劇聲樂，但卻不會採用聲音那麼厚重的歌手。音樂劇是目前全世界最流行的一種音樂戲劇演出形式。

我最喜歡的幾件事物

哪幾樣是我最喜歡的呢？在奧斯卡‧漢默斯坦二世所填的此曲歌詞中有答案：落在玫瑰花瓣上的雨滴和小貓咪嘴上的鬍鬚／亮晶晶的銅壺和暖烘烘的羊毛手套／黃色的包裝紙上面繫有繩子／這就是我最喜歡的幾件事物。奶油色的小馬和香脆的蘋果餡餅／門鈴和雪橇鈴聲還有配上牛肉的麵條／月亮旁飛翔著的野鵝／這都是我最喜歡的幾件事物。穿著白色洋裝、別有藍色緞帶的小女生／落在我鼻頭和睫毛上的雪花／春日時融化的銀白冬景／這都是我最喜歡的幾件事物。每當有狗追著我咬／有蜜蜂要叮我／心情不好時／我只要想想這幾樣我最喜歡的事物／就再也不會感覺那麼難過。

拜見家庭教師

羅傑斯與漢默斯坦：

《暹邏小孩的進行曲》，選自《國王與我》

Rodgers & Hammerstein II：

The King and I — March of The Siamese Children

樂曲形式：歌曲

創作年代：1951年

樂曲長度：3分50秒

　　《國王與我》這齣音樂劇是由瑪格莉特‧蘭登的小說《安娜與暹邏國王》改寫成的，而蘭登的小說則是因為她閱讀到安娜‧黎翁諾文絲的回憶錄，而根據安娜的一些生平事蹟串連組合、加入想像寫成的作品，不能算是傳記，但卻有部分是真實，因為黎翁諾文絲真的在 1860 年代到過暹邏成為國王孩子的家庭教師。而她的回憶錄講的這些事，卻有

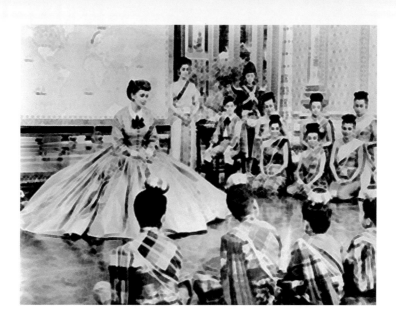

些很難稱得上史實，因為有些是她個人為了美化自己而杜撰的，也因此不管是《國王與我》還是《安娜與暹邏國王》，乃至多部電影改編版的《國王與我》，在當今的泰國都是禁止發行的，因為泰國政府認為這種對泰王不真實的描述是對泰國的侮辱。

此劇的故事描寫的是安娜這位寡婦和孩子受聘到泰國，擔任泰王幾個孩子的家庭教師，但因文化不同，而經常有齟齬，好在泰王對西方文化的嚮往和尊重，以及安娜的堅持和理智，才能屢屢在兩人之間尋得共識，不致絕裂。中段描寫到王妃和舊情人的秘密戀情，安娜有意助兩人結合，卻犯了泰王的禁忌而將兩人處死，安娜失望之餘打算回返英國，卻不料遇到政變，國王遇刺身亡，安娜最後決定留下來幫助小皇子登基。

這段《暹邏小孩的進行曲》出現在國王召集他所有的兒子參見家庭教師安娜，大王子走在最前面，有著國王的個性及神情。羅傑斯用大的鑼來幫助他塑造樂曲中的東方氣息，除此之外，他沒有特別為這首曲子採用任何東方的音階或配器。

這部舞台劇後來也在1956年改編成電影，由尤伯連納飾演國王、黛伯拉蔻兒飾演安娜。後來同樣的劇又在2005年改編成另一部同名電影，但已經完全不是音樂劇，而只是普通的劇情片，這次是由周潤發和茱蒂佛斯特飾演。

最佳拍檔

羅傑斯前後有兩位長期合作的劇本搭檔,在漢默斯坦之前,還和羅倫斯·哈特合作過,他們兩人一直合作到哈特過世才換成漢默斯坦二世。羅傑斯與哈特合作的舞台劇較少機會演出,但與漢默斯坦二世的作品,幾乎部部都是名作,有《奧克拉荷馬》、《旋轉木馬》、《南太平洋》、《國王與我》、《花鼓歌》等。

鑼

鑼(gong)這個字是從爪哇文來的,鑼這種樂器在東方各國家都被廣泛運用,但在早期,卻不見於西方國家的管弦樂團或任何民俗音樂中,因此對西方作曲家而言,鑼是最具有東方色彩的一種樂器。

印尼峇里島的甘美朗音樂,就是用各式各樣不同的鑼所敲打成的。這種音樂後來影響德布西的音階和樂風甚深。鑼多半是以銅或金屬製成,擺放方式則有分懸吊式、架掛式等多種。有一種小銅鑼較早引進西方樂團,在郭賽克為彌拉寶(Mirabeau)的葬禮所寫的進行曲中,則是西方樂團第一次使用銅鑼。

成人社會的爾虞我詐

浦朗克：《古堡的邀約》

Poulenc, Francis（1899-1963）：L'Invitation au Chateau
樂曲形式：室內樂
創作年代：1947年
樂曲長度：1分45秒

　　《古堡的邀約》是浦朗克在1947年為法國劇作家尚·安奴乙的同名諷刺劇所寫的配樂，該劇有時也被稱為《月暈》。故事是描述一對雙胞胎兄弟，兩人具有完全相反的性格，哥哥歐禮斯冷酷無情又好頤指氣使，弟弟菲德烈則生性內向敏感。

　　劇中菲德烈與黛安陷入熱戀，黛安出生在一個猶太富裕家庭，父親靠著白手起家致富，所以對她非常嬌縱。黛安心中想要的人其實是冷酷

音樂家簡介

浦朗克是法國六人組中最活躍的成員之一，他的作品有非常世俗和非常神聖的兩種，和他的性格一樣充滿了對立和矛盾。他的器樂音樂是法國在拉威爾之後被演出機會最高的作品。

他的鋼琴協奏曲、雙鋼琴協奏曲、為大鍵琴所寫的《鄉間協奏曲》、管風琴協奏曲、單簧管奏鳴曲、長笛奏鳴曲、雙簧管奏鳴曲，都非常的特別而獨具魅力。他的藝術歌曲、鋼琴獨奏小品也都相當獨特。除此之外，他的聖樂作品和許多無伴奏的合唱曲，也都是在近代音樂中獨具特色的代表作。

的哥哥歐禮斯，因為歐禮斯常有意無意地撩撥她，卻又刻意和她保持距離。其實歐禮斯並不喜歡黛安，他甚至為了讓弟弟菲德烈明瞭黛安配不上他，便刻意在一次舞會上邀請了當地一名窮人家出身的女孩伊莎貝兒前來，但事前他將她訓練成像上流社會出身的女孩一樣，把這個窮人家女孩從頭到腳徹底改造了一番。尚·安奴乙此劇正是在嘲諷人們眼中對金錢的崇拜，以及對於社會階級的定見，其實都是很容易被偽裝和打破的。

這齣劇有一點像蕭伯納的《窈窕淑女》。安奴乙在此劇後成功，又推出一系列類似的社會諷刺劇，他稱之為「燦爛小品」，因為他認為這類作品有著珠寶一樣的特質：閃閃發亮而且頑強。他還有其他類型的劇作分別被他歸類為「黑色小品」、「玫瑰小品」和「尖酸小品」。浦朗克甚愛和安奴乙合作，他們後來又合作了《雷歐卡帝亞》（Leocadia）一劇，也是由浦朗克譜曲。

浦朗克為這齣《古堡的邀約》所採用的編曲是：巴松管、低音大提琴、單簧管、鋼琴和小提琴的室內樂編制，由於當時法國剛從二次大戰中復興，民生凋敝，這樣的演出形式是最容易組合的。

此曲共有十五個段落，其中第一幕只有一個樂章、第二幕三個樂章、第三幕最長有十一個樂章。雖然描寫的是成人社會的爾虞我詐，但浦朗克為全劇所寫的音樂卻有點可愛又讓人不禁莞爾失笑。其中浦朗克又給了單簧管最大發揮的空間，許多重要的旋律都是由它主奏的。

浦朗克的其他名曲

《鄉間協奏曲》
《光榮讚》
《聖母悼歌》

巴松管

巴松管（bassoon）是木管家族，使用兩片簧片發聲，它可以說是
大型的雙簧管。巴松管的音域比雙簧管低，音色和雙簧管一樣略
帶鼻音。巴松管平常不吹奏時，是拆成五段，和雙簧管不
同的地方是，它的簧片並不會接觸吹奏者的嘴唇，而是
放置在樂器最高一節的中段。
音樂史上有幾首作品中為巴松管所寫的樂段特別教
　人難忘：史特拉汶斯基的《春之祭》、普羅高菲夫
　的《彼得與狼》。莫札特也寫過一首巴松管協奏
　　曲，是他木管協奏曲的代表作。

燈火輝煌後的落寞

浦朗克：《致琵雅芙》

Poulenc, Francis（1899-1963）：Hommage À Edith Piaf

樂曲形式：鋼琴即興曲

創作年代：1959年

樂曲長度：3分29秒

　　琵雅芙是一位法國的女性流行歌手，她出生於1915年12月19日，卒於1963年10月11日。她的歌聲帶著沙啞的滄桑感，是二次大戰以來最受到法國人喜愛和懷念的法國女歌手，法國人視她為民族的偶像。在1963年她葬禮當天，數萬巴黎人夾道哀悼，在她的墓園中則有四千人到場觀禮，當天整個巴黎的街道全部無法通行，擠滿了人潮，是二次大戰後唯一的一次，足見法國人對她的崇拜。

　　琵雅芙演唱的歌曲多半是法國香頌和一些悲歌，反映了她多采多姿的愛情生活和悲慘的人生際遇。她最有名的歌曲像《玫瑰人生》、《愛的頌歌》等曲至今都還經常被歌手翻唱。琵雅芙出生貧寒，憑著獨特而具感情的嗓音受到四〇年代法國夜總會裡上流社會的喜愛，包括常和浦朗克等法國六人組等人合作劇作的劇作家考克多也相中她參與自己的劇作演出。琵雅芙其實是她的藝名，這是巴黎俚語「小麻雀」的意思，因為她個子嬌小，而有此綽號，後來她乾脆以此為藝名。

　　浦朗克在1930-1950年代先後完成了十五首鋼琴即興曲，這些是曲式自由的鋼琴小品。這套作品一開始有六首，先是在1932年完成，後來逐漸增加，到了1953年時，又出版了第七至第十二曲，至於放在最後的第十三到十五曲，則是在1941年完成的。

琵雅芙肖像

這套作品中有許多首都獻給浦朗克的朋友，像是同為法國六人組的奧里克，以及鋼琴家費富里耶，還有一首取名為《舒伯特頌》，是其中最長篇的作品；這套即興曲可說是他記錄個人友情的音樂記事本。而這首《致琵雅芙》則是其中的最後一首。

　　這是一首略帶悲傷的快速度圓舞曲，浦朗克把此曲寫成一種讓人聯想到巴黎夜總會在一夜燈火輝煌，人潮散去後，歌手面對著滿場凌亂和漆黑的夜色，伴著星空獨自歸去的那種寂寞，那快步的圓舞曲在這麼空無一人的夜裡，就像是交錯的思緒一樣，在人後分外顯得清晰而無法逃避。此曲完成於1959年，正是琵雅芙演唱事業最巔峰的階段。這首作品正式的曲名應該是《c 小調第十五號即興曲》。

法國六人組

　　法國六人組（les six）這個名稱是人們跟著「俄國五人組」之後而給六位同時代的法國作曲家取的別名。這六位法國作曲家都在一九二〇年代活躍於巴黎的蒙帕納，他們標榜反對華格納和德布西、拉威爾所屬的法國印象派。

　　法國六人組的成員包括奧里克、杜雷、奧乃格、米堯、浦朗克和泰勒菲爾。他們六人後來分別和考克多、畫家畢卡索、俄國芭蕾舞團團長戴亞基列夫、作曲家魏拉－羅伯士、薩替、法雅都有往來，彼此互相影響，成為當時巴黎文化界最活躍和前衛的一群。他們的音樂不好長篇大論或言必及義，反而經常輕鬆活潑，有時更帶有諷世的色彩，給人一種不太正經的錯覺。

無關於阿帕拉契的景象

柯普蘭：《樸質的獻禮》，
選自芭蕾組曲《阿帕拉契之春》

Copland, Aaron（1900-1990）：
Appalachian Spring — Simple Gift
樂曲形式：變奏曲
創作年代：1944年
樂曲長度：3分39秒

　　美國作曲家柯普蘭一生足足活了九十歲，作品風格涵蓋了現代樂派的許多主要流派。這首《阿帕拉契之春》可以說是十九世紀國民樂派最後在美國開花結果的產物。此曲首演於1944年 10 月，原來是一齣芭蕾舞劇，安排由十三位舞者來演出，這是由現代舞之母瑪莎葛蘭姆委託柯普蘭所創作。因為此曲的創作成功，柯普蘭甚至拿到了1945年的普立茲音樂獎。

　　《阿帕拉契之春》是講述在一八〇〇年代，美國開拓之初，一群拓荒者來到賓州的農場開墾，一群人在這塊土地上慶祝春天的心情。全劇共有十四個樂章，其中第七樂章，就是以美國震盪教派的傳統民謠《樸質的獻禮》為主題所寫成的一套變奏曲。

　　這首《樸質的獻禮》是1848年創作的歌曲，因為這首歌曲的出現，也讓這段變奏曲成為柯普蘭所有作品中最廣為人知的代表。後來柯普蘭更將這段變奏曲單獨以「震盪教主題變奏曲」之名，出版為管弦樂曲和軍樂隊版本。

這套變奏曲中每一道變奏都分別依調性、伴奏、音域、節奏和音色的不同來變奏，但主旋律則持續不變，其中第二變奏是將速度放慢以抒情風來處理、第三變奏則改成快速的斷奏來演奏主題。最後兩道變奏則只採用主題的部分，在原始芭蕾舞劇中，最後兩道變奏前有一段長過門引導，但在單獨出版的變奏曲版本中則刪掉了這段過門。

　　一開始這部芭蕾舞劇並不是叫作阿帕拉契之春，柯普蘭只是簡單的名之為「瑪莎的芭蕾舞劇」，但在首演前瑪莎·葛蘭姆從美國詩人克萊恩的詩作中看到一句「阿帕拉契之春」，乃決定要採用此名，儘管此詩名和舞劇內容一點關聯都沒有。後來柯普蘭每聽到喜歡這部舞劇的人告訴他說他的配樂讓他們想到了阿帕拉契的景象時，總是會感到莞爾，因為這其實是不相干的兩回事。

瑪莎·葛蘭姆舞劇排演中劇照。

柯普蘭的其他名曲

《比利小子》
《墨西哥沙龍》
《凡人的信號曲》，這是他第三號交響曲第四樂章
的主題。
《林肯肖像》
《牛仔》
《單簧管協奏曲》，此曲捕捉到單簧管從未被人發
現的溫柔面，是音樂史上的出色作品。

柯普蘭：《樸質的獻禮》，選自芭蕾組曲《阿帕拉契之春》　301

充滿殺伐之氣的戰鬥舞

哈察都量：《劍舞》，選自《蓋雅涅》

Khachaturian, Aram（1903-1978）：Gayaneh — Sabre Dance
樂曲形式：芭蕾舞曲
創作年代：1942年
樂曲長度：2分28秒

　　哈察都量以創作帶有亞美尼亞民俗風格的現代音樂聞名於世，《蓋雅涅》這套芭蕾舞曲，因為出了《劍舞》這首名曲而成為他最有名的代表作。此作完成於1942年，後來在1952、1957年經過大幅修改，是由基洛夫芭蕾舞團首演而成名的舞作。

　　此作原來的故事大綱是描述一名愛國的亞美尼亞婦女，意外發現自己丈夫背叛祖國，而陷入小愛與大愛交相掙扎的情形。不過後來修改過的劇本則刪掉了大愛的部分，著重在男女愛情。在最後的版本中，蓋雅涅這位族長之女，幫助族人逮捕到一名間諜，此人是為了竊取蘇聯軍隊地理資料而潛入軍中。

音樂家簡介

　　哈察都量是二十世紀的近代俄國作曲家，稱他是俄國算不上正確，雖然在世時他算是蘇聯人，但是現在正確來說應該算是亞美尼亞人。哈察都量一直活到1978年才過世，和許多現在還活著的音樂家也都有接觸，稱得上是上一個世代的作曲家。

故事的背景放在蘇聯時代的集體農場上，旨在歌頌四〇年代蘇聯統治下各族之間的友愛和情誼，是相當樣板而簡單的劇本。但這正是一開始參與創作者所希望的，因為這齣舞劇創作者的著眼點是放在突顯蘇聯境內各族的民族舞蹈風格和音樂呈現。而全劇之所以至今依然受到喜愛，也正因為如此。

　　此劇中的第二幕就是依這個概念發展，將蘇聯境內各族的舞蹈一一搬上舞台，採用芭蕾舞的基本手法加以美化，呈現在觀眾面前。而這首《劍舞》就是其中代表庫爾特族的舞蹈。

　　事實上，蓋雅涅是劇中男主角的名字。這首《劍舞》的主奏樂器也很特別，是以木琴和薩克斯風分別演奏。《劍舞》是庫爾特族在出征前所跳的一種戰鬥舞，因此帶有很濃的殺伐之氣。

哈察都量：《劍舞》，選自《蓋雅涅》　　303

哈察都量的其他名曲

　　哈察都量的另一部芭蕾舞曲《斯巴達魂》（*Spartacus*）也相當受到喜愛。另外他也是亞美尼亞國歌的創作人。他所寫的鋼琴協奏曲和小提琴協奏曲，也相當受到獨奏家的喜愛，尤其是鋼琴協奏曲的慢樂章中更使用了鋸琴（flexatone）這種樂器，是知名古典音樂中唯一使用到這種亞美尼亞民俗樂器的例子。

木琴

木琴（xylophone）一字來自希臘文，意指木頭的聲音。木琴在管弦樂團中被歸類為打擊樂器，和定音鼓等樂器由同精通打擊樂器的音樂家演奏。這種樂器和鋼片琴（celesta）的演奏方式及發聲原理是相同的，樂器形狀也相似，只差樂器的主要音鍵是木製的，發出的音響不若鋼片琴響亮。
使用這種樂器最知名的樂曲，就是法國作曲家聖桑寫的《骷髏之舞》，曲中聖桑以木琴描寫骷髏跳舞的詭譎行徑，給人一種毛骨悚然又滑稽的樣子。同一段旋律和演奏效果，也被聖桑用進了《動物狂歡節》，但是卻改了節奏來使用，以強化其滑稽的效果。

辦公室裡的忙碌緊張

安德森：小品集《打字機》

Anderson, Leroy（1908-1975）：
The Typewriter Song, for typewriter & orchestra

樂曲形式：管弦樂曲

作曲年代：1950年

樂曲長度：1分34秒

　　這首《打字機》是安德森家喻戶曉的管弦樂曲之一，它描寫大都會中辦公大樓裡職員忙碌工作的情形。尤其是這首曲子在演奏時很有創意的使用一部真正的打字機在管弦樂團裡敲打鍵盤，發出清脆的噠噠聲，隨著弦樂的狂飆節奏像機關槍一樣快速緊湊。更幽默的地方是在連續三

音樂家簡介

　　安德森1908年 6 月 29 日生於美國麻薩諸塞州的劍橋市，母親在教會裡司琴，也就是在教堂裡擔任管風琴演奏的工作，所以他小時候的音樂教育是來自於媽媽的教導。後來他進入新英格蘭音樂學校，此外還在課外跟老師學低音大提琴。1925年進入哈佛大學攻讀音樂系，並且在樂團裡演奏伸縮號和低音大提琴。

他非常有語言天分，好學的他，除了學會德文之外也精通北歐語。1936年，他受波士頓大眾管弦樂團的邀請，將其作品改成管弦樂並且錄成唱片發行。當時的波士頓大眾管弦樂團音樂總監費德勒非常喜歡他的作品，所以要求他為樂團寫一些新作品，讓樂團巡迴演出的時候可以作為安可曲。

小節後出現的滿行預告鈴就會「叮噹」一聲，然後又跟拉動打字機機頭的「喀嚓」聲交織在一起，把辦公室裡的忙碌緊張表現得活靈活現。

不過，現在的辦公室裡，幾乎已經看不到手動的打字機了。就算是有打字機，也都改成是電動的，不但可以變換字體，連打字時發出的聲音都變得寂靜無聲，更不必說現在家家戶戶都有的電腦早已經取代打字與列印的工作。所以在欣賞這首作品之前，如果有機會，可以去找一部傳統的手動打字機，研究一下它是怎樣操作的，它的敲鍵聲與機頭拉動和鈴聲聽起來感覺如何。

安德森的音樂裡，每一首都充滿了幽默風趣。他最擅長的就是把日常生活經常聽到的聲音融入自己創作的音樂裡，不但生動活潑，而且讓欣賞音樂的人腦海裡會浮現出一幅幅的畫面。

波士頓大眾管弦樂團以及他們的終身榮譽指揮費德勒一向推廣古典音樂不遺餘力，特別將安德森具有活力與熱情的作品放在壓軸或是安可曲，可見安德森在美國人心目中受歡迎的程度。

安德森的其他名曲

《切分音的時鐘》
《跳圓舞曲的小貓咪》
《藍色探戈舞》
《被遺忘的夢境》
《撥弦爵士樂》

安可

安可（Encore），法文，本來是返回場所的意思，現在的意思是「再來一次」。在音樂會裡，已經成為要求演奏或演唱再次表演的專用辭語。準確地說，應該是指同一首曲目。但是現在演變成要求表演者再次回到舞台上表演，可以表演同一首曲子，也可以是其他曲子。

宛如風聲呢喃

賓奇：《伊麗莎白小夜曲》
Binge, Ronald（1910-1979）：
Elizabethan Serenade
樂曲形式：管弦樂曲
作曲年代：1951年
樂曲長度：2分51秒

　　二次世界大戰時，賓奇加入英國皇家空軍，負責在軍營裡企劃官兵的娛樂休閒活動。戰後，曼都瓦尼歡迎他回團擔任他的新樂團作曲及編曲的工作。果然在1951年，他所編曲的管弦樂版錄音《夏曼》打進美國告示牌排行榜，盤踞十九週，最高名次第十名。後來他轉向電影配樂的領域去發展，頗受好評。賓奇於1979年因肝癌去世，享年六十九歲，好朋友都暱稱他為朗尼（Ronnie）。他的個性靦腆，非常謙虛，對於業餘樂團的協助也很熱心，常常不計酬勞的寫曲子送給他們演奏。

音樂家簡介

　　賓奇是英國現代著名的輕音樂作曲與編曲家，年輕的時候在無聲電影院裡為影片伴奏風琴，後來與好朋友組織管弦樂團在英國海邊的渡假別墅演奏音樂。他在樂團裡面演奏鋼琴與手風琴，早期在電影院裡從事伴奏，對他在樂團裡的工作非常有助益。後來著名的曼都瓦尼輕音樂管弦樂團邀請他擔任該團的鋼琴師與手風琴演奏。

賓奇最感興趣的是作曲手法的研究與創新，在曼都瓦尼時代，他的自創「流洩式弦樂演奏」方式是他揚名立萬的編曲技巧，也是曼都瓦尼的招牌演奏風格。這種演奏方式，強調層次變化與時間差，可以造成像是在教堂迴音的效果，餘音久久不散。

　　賓奇所寫的音樂當中，以1951年所寫的《伊麗莎白小夜曲》最受世人喜愛。這首曲子曾經在1950年代被英國國家廣播公司（BBC）作為「音樂集錦」的主題曲。同時英國皇家空軍廣播電台也引用《伊麗莎白小夜曲》作為插曲。該曲在1963年為賓奇贏得英國作曲家學會的諾威爾獎的殊榮。

　　後來有詩人哈薩爾為這首曲子填詞，歌詞大意是：「在雅芳河的盪漾裡，布滿蔓藤的薔薇和窗前的月光中，柔和著燭火搖曳與輕風吹拂。小女孩聽著風聲呢喃，彷彿穿越古老世紀的時空間，聽著萬籟演奏的小夜曲。」

春神來了！

作曲者不詳：歌曲《森林裡的布穀鳥》
作詞者：奧古斯特·海因利希·霍夫曼·馮·法勒斯雷本
Kuckuck, Kuckuck, rufts aus dem Wald
樂曲形式：歌曲、民謠
作曲年代：1600年
樂曲長度：1分05秒

　　這首德國民謠的歌詞大意是這樣的：「森林裡的布穀鳥帶著我們歌唱、跳舞，歡迎春天又來到。春神來到人間讓大地披上一身新綠。布穀，布穀，你叫暖了春水，趕走嚴冬。」

　　布穀鳥就是杜鵑鳥。《森林裡的布穀鳥》在學校課本裡也有這首歌，名字就叫做《布穀》，只不過做了一點變化。它的歌詞是：「布穀，布穀，快快布穀。春天不布穀，秋天哪有穀？布穀、布穀，朝催晚促。布穀，布穀，

快快布穀。春天種好穀，秋天收好穀，布穀、布穀千叮萬囑。」

　　每年在 3 月春季間，杜鵑鳥就會啼叫，同一個季節裡也是杜鵑花盛開的時候。每當春天剛到的時候，也正是雨季的開始。在歐亞大陸的農田裡，杜鵑已經在這個時候來到，開始啼唱求偶。牠的「布穀」叫聲，彷彿告訴著農夫應該要開始播種了，因此杜鵑鳥普遍被認為是一種益鳥，很受農家的歡迎。

　　布穀鳥時鐘原產自德國黑森林地區，它的內部有設計精巧的齒輪裝置，每到半點和整點的時候，時鐘上方的小木門就會自動打開，並且出現一個會報時的布穀鳥，發出悅耳的「布穀」的叫聲。

　　這首《森林裡的布穀鳥》已經成為德國人的童謠，早期維也納少年合唱團來台灣表演時，都會演唱這首曲子。

作詞者大有來頭

　　雖然《森林裡的布穀鳥》的作曲者已經不可考查，但是作詞者卻是鼎鼎大名的德國詩人奧古斯特・海因利希・霍夫曼・馮・法勒斯雷本。他就是德國國歌《德意志之歌》的作詞者，也是一位愛國詩人，並且為許多童謠填詞。德國國歌的作曲者就是有「交響曲之父」之稱的海頓。德國在浪漫時期，無論是學術界和藝文界都有非凡成就，使德國文化在世界文明史上佔有一席之地。

奧古斯特・法勒斯雷本肖像。

古典吉他必彈曲目

作曲者不詳：《愛的羅曼史》，電影《禁忌的遊戲》插曲

Jeux Interdits, Romance for Guitar

樂曲形式：吉他獨奏

作曲年代：1952年

樂曲長度：2分26秒

　　這首曲子是西班牙的傳統曲子，改編者是一代吉他大師耶佩斯。耶佩斯在西班牙名望僅次於同為西班牙人的吉他巨匠塞哥維亞。他除了專門研究西班牙的佛朗明哥音樂之外，對於西班牙作曲家羅得里哥，乃至於被忽視的古代西班牙音樂都研究得很透徹。

　　《愛的羅曼史》是他為了1952年的一部法國黑白片《偷十字架的小孩》（或譯《禁忌的遊戲》）所演奏的錄音。這部片子是由克萊曼導演，敘述一位在二次大戰戰火中相繼失去雙親與愛犬的五歲小女孩的故事。本片曾經獲得1952年奧斯卡最佳外語片獎、同年威尼斯影展金獅獎，以及紐約影評人獎。

　　劇情大意是小女孩波萊特在德國納粹空襲巴黎的時候失去了雙親，在逃亡途中她的小狗也死了。她帶著小狗的屍體走在森林中，遇到一個小男孩叫做米歇爾。

《禁忌的遊戲》電影海報

吉他大師耶佩斯肖像。

米歇爾看她沒有依靠，就把她帶回自己家裡照顧。

後來波萊特聽說十字架是可以讓死者安息的，她就跑到一個廢棄的工廠裡，想要用十字架來埋葬她的小狗。可是米歇爾告訴她說死去的人如果能夠葬在一起才不至於寂寞，因此她開始擔心小狗會孤單。於是他們去找了一些小動物的屍體打算要來蓋一座墳場。

因為墳場需要用到很多的十字架，想要討波萊特歡心的米歇爾就帶著她去埋葬人的墳場裡偷。後來東窗事發之後，紅十字會派人要把波萊特帶到收容所安置。這時候，小男孩懇求父親，說他願意誠實說出十字架的下落，來換取波萊特可以留在家中。最後波萊特還是被帶走了。傷心的米歇爾去到了墳場，將那些十字架全都丟入水中，但把小

女孩送給他的項鍊交給了溫馴的老貓頭鷹，告訴牠說：「請幫我保存它一百年……。」

　　《愛的羅曼史》取材自十七世紀的西班牙傳統音樂。一般古典吉他的初學者都會喜歡彈奏這首曲子，因為它深情款款又具有浪漫氣息，非常符合「愛的羅曼史」這個曲子的名稱。

浪漫曲

　　羅曼史（Romance）又稱為「浪漫曲」。是一種音樂的標題，通常是作曲者按照音樂本身表達出深刻的感情，或者描寫內心感動的作品。古典音樂裡比較有名的浪漫曲，包括莫札特的D大調第20號鋼琴協奏曲的第二樂章就稱做浪漫曲。佛漢‧威廉士的小提琴與樂團合奏曲《雲雀高飛》也是浪漫曲。這兩首浪漫曲都非常抒情悅耳。